古風漫畫臨摹素材
這本就夠了。

噠噠貓 著

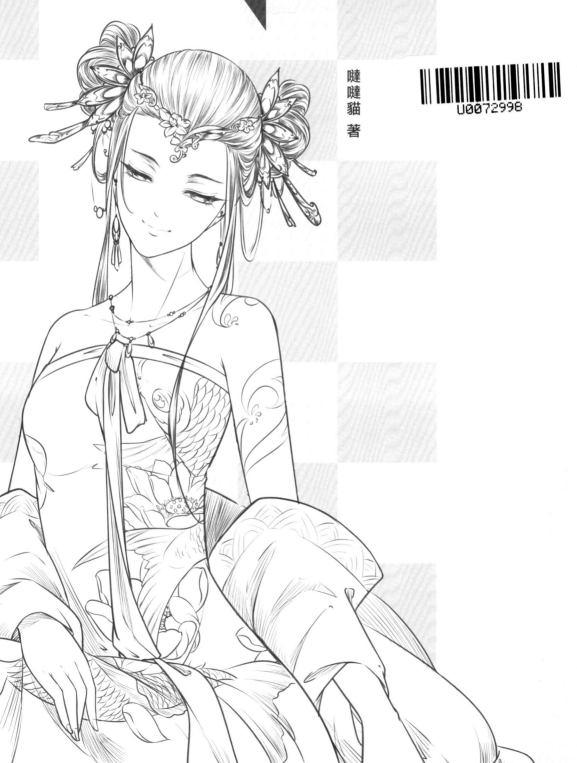

U0072998

本書由中國水利水電出版社億卷征圖文化傳媒有限公司授
權楓書坊文化出版社獨家出版中文繁體字版。中文繁體字
版專有出版權屬楓書坊文化出版社所有，未經本書原出版
者和本書出版者書面許可，任何單位和個人均不得以任何
形式或任何手段複製、改編或傳播本書的部分或全部。

古風漫畫臨摹素材
這本就夠了

出　　　　版／楓書坊文化出版社
地　　　　址／新北市板橋區信義路163巷3號10樓
郵 政 劃 撥／19907596　楓書坊文化出版社
網　　　　址／www.maplebook.com.tw
電　　　　話／02-2957-6096
傳　　　　真／02-2957-6435
作　　　　者／噠噠貓
港 澳 經 銷／泛華發行代理有限公司
定　　　　價／320元
初 版 日 期／2021年 7 月

國家圖書館出版品預行編目資料

古風漫畫臨摹素材 這本就夠了 ／ 噠噠貓
作. -- 初版. -- 新北市：楓書坊文化出版
社, 2021.07　面；公分

ISBN 978-986-377-689-5 (平裝)

1. 漫畫　2. 繪畫技法

947.41　　　　　　　　110007068

前言

　　「這本就夠了」漫畫入門系列一直都是以通俗有趣的講解、精緻流行的畫風吸引了很多忠實的讀者。許多讀者在學習繪畫的過程中，時常因為進步緩慢而苦惱，想畫的畫面無法畫出來，這在漫畫學習中是非常常見的問題。在經歷這段時期時，我們要放平心態，學會思考，多欣賞好的作品以提高自己的審美能力；臨摹繪畫作品，慢慢調整度過瓶頸期。

　　本書是一本以古風為主題的超實用素材書，涉及到五官、髮型、體態結構、服裝配飾、道具場景等，用最直白的講解，結合大量的素材讓讀者快速地掌握古風漫畫的技巧。

　　在素材的選擇方面，難度從簡單到複雜，以階梯式向讀者展示。讓讀者能由淺入深，循序漸進，幫助讀者成長為古風漫畫達人。

　　正確的臨摹練習順序應該是看—想—畫。先看線條走向、處理，然後思考為什麼這麼畫，最後下筆繪畫。通過這種方式慢慢擁有獨立思考的能力，在臨摹後獲得更大的成效。

　　最後，一定不要害怕下筆！量變總能引起質變，每位繪畫大師的成功都伴隨著大量的練習，所以不要止步於現階段的能力。拿起筆！畫吧！

<div style="text-align: right">噠噠貓</div>

第 3 章
婀娜多姿的古風人物
體態、動作

第 4 章
瑰麗優雅的古風服飾

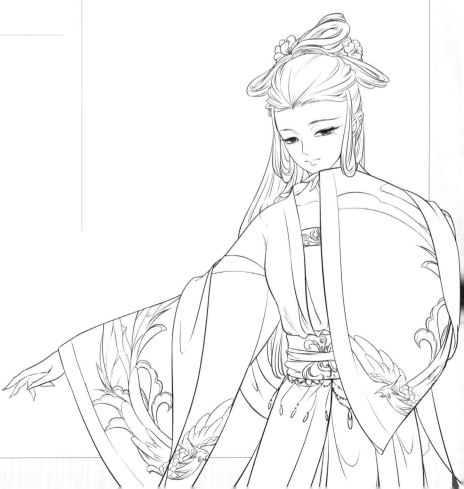

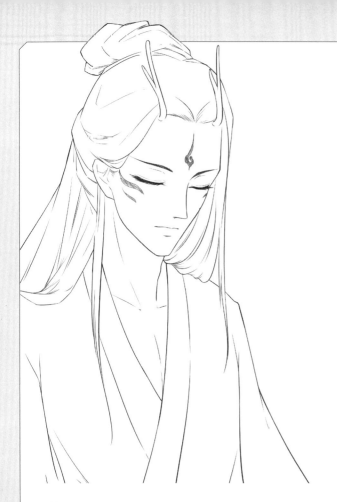

第 5 章
精美絕倫的古風配飾

第 6 章
雅致的古風場景

第 7 章
唯美古風插畫繪製

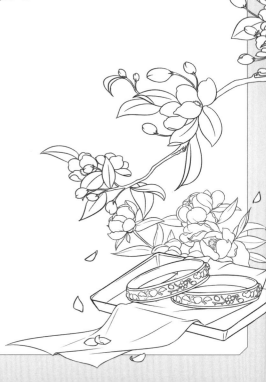

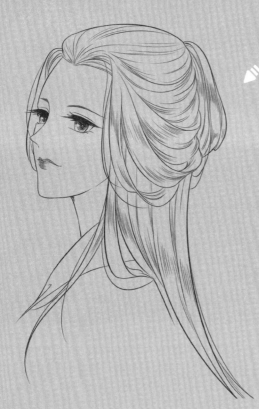

第1章

繪古風漫畫一定要懂的基礎

古風漫畫不同於一般的漫畫，在
人物造型、線條表現、紋飾選擇上
都有著自己的特點。在動手繪製之
前，掌握這些基本知識非常重要。

1.1 古風漫畫的獨特表現

古風漫畫的線條結合了國畫白描線條的特點，具有釘頭線、蘭葉描、游絲描等線條繪畫技法的影子，都是採用了傳統紋飾作為裝飾。

適合古風漫畫的線條

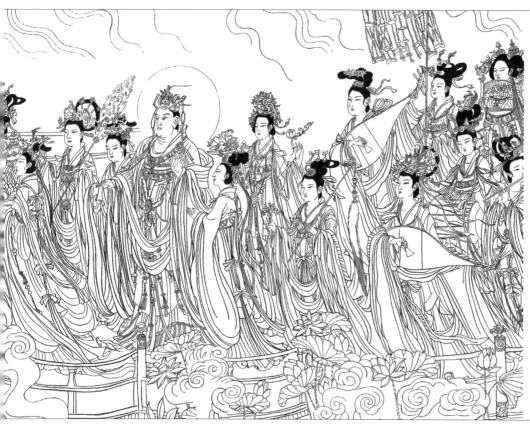

國畫中，以淡墨勾勒輪廓或人物，而不設色者，謂之白描。在古風漫畫中，常會使用一些白描線條的表現手法。在保證人物造型唯美的前提下，更多地體現出一種古風韻味。

[唐]吳道子
《八十七神仙卷》（局部）

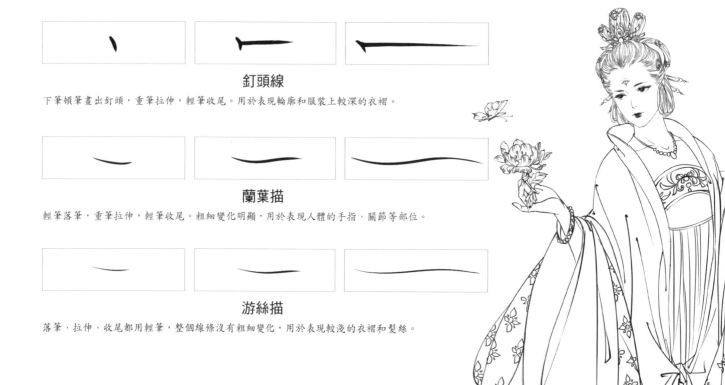

釘頭線
下筆頓筆畫出釘頭，重筆拉伸，輕筆收尾。用於表現輪廓和服裝上較深的衣褶。

蘭葉描
輕筆落筆，重筆拉伸，輕筆收尾。粗細變化明顯，用於表現人體的手指、關節等部位。

游絲描
落筆、拉伸、收尾都用輕筆，整個線條沒有粗細變化，用於表現較淺的衣褶和髮絲。

1.2 古風漫畫的人物特點

古風漫畫人物在細節上比普通漫畫人物更豐富，風格上偏向寫實，沒有誇張的表情，整體給人一種含蓄、內斂的感覺。

古風漫畫人物的頭部

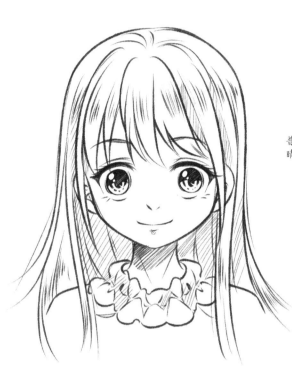

普通漫畫人物的眼睛，大、圓、閃亮。

普通漫畫人物嘴巴和鼻子簡略且無細節。

普通漫畫人物的頭髮，髮絲少，以片為單位。

普通漫畫人物的臉型圓滑，沒有明顯的起伏變化。

古風漫畫人物的眼睛，狹長、朦朧。

古風漫畫人物的鼻子長，細節更多。

古風漫畫人物的嘴唇寫實，更加豐滿。

古風漫畫人物的臉部輪廓分明，起伏明顯。

古風漫畫人物的髮絲更多，以縷為單位。

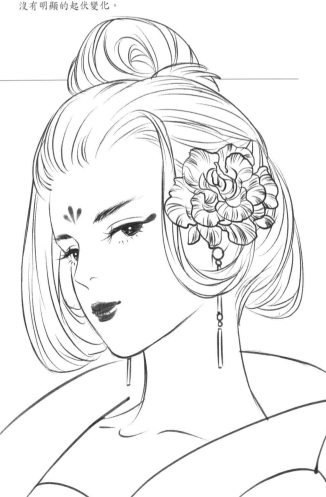

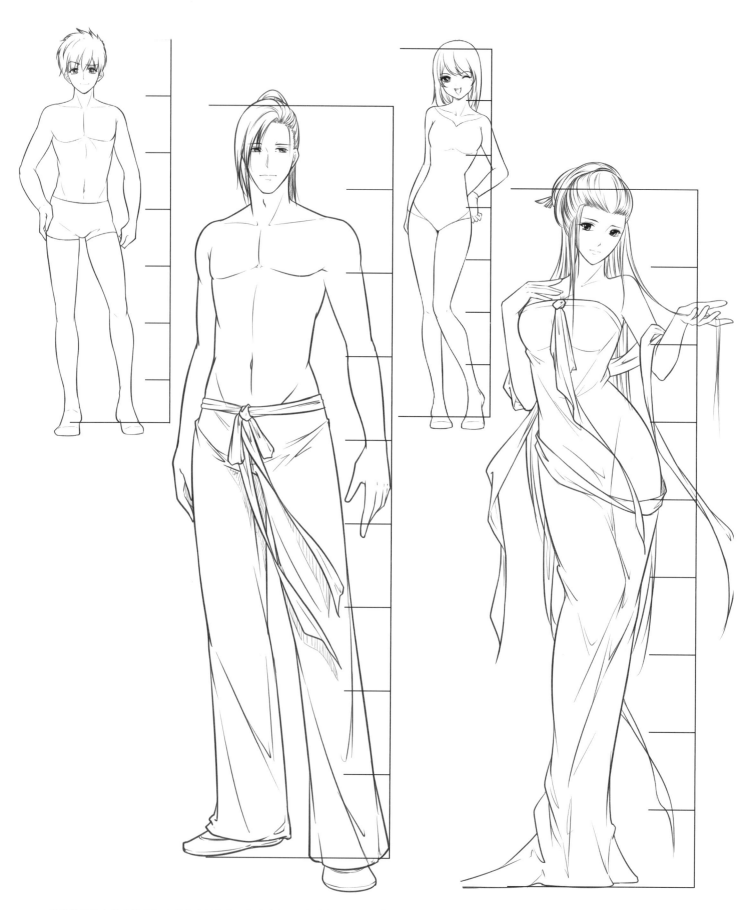

普通漫畫的人物多採用6、7頭身的頭身比，古風漫畫的人物多採用8、9頭身的頭身比。

1.3 精美的古風服飾

古風服飾形制嚴格，服裝款式複雜，在繪畫時需要格外注意。繪畫古風服飾時常見的錯誤有左右衣襟層級錯誤、衣袖長度錯誤、披帛搭配錯誤等，問題看似細小卻不能忽略。

古風服飾的特點

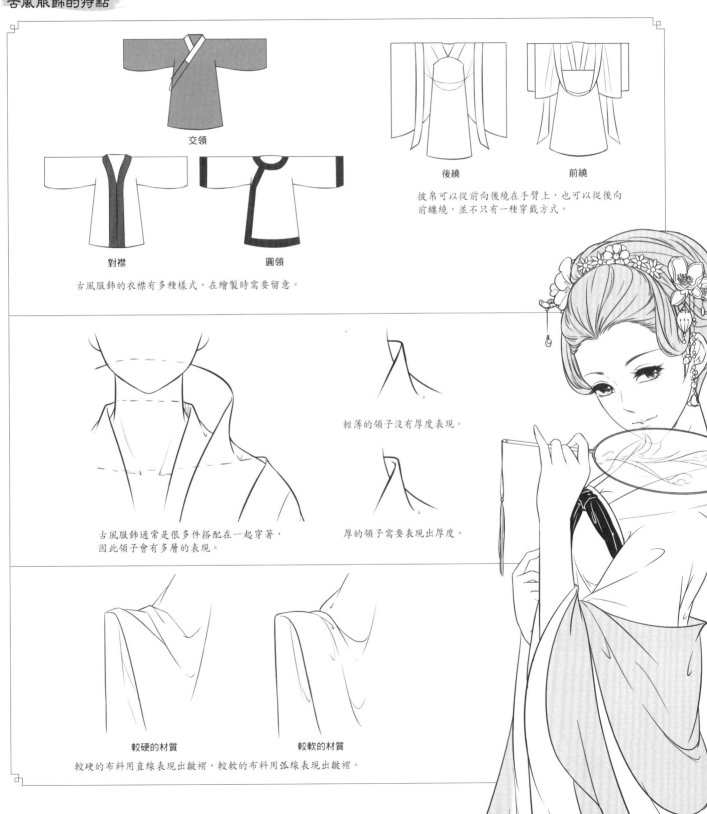

交領

對襟

圓領

古風服飾的衣襟有多種樣式，在繪製時需要留意。

後繞　　　前繞

披帛可以從前向後繞在手臂上，也可以從後向前纏繞，並不只有一種穿戴方式。

輕薄的領子沒有厚度表現。

厚的領子需要表現出厚度。

古風服飾通常是很多件搭配在一起穿著，因此領子會有多層的表現。

較硬的材質　　　較軟的材質

較硬的布料用直線表現出皺褶，較軟的布料用弧線表現出皺褶。

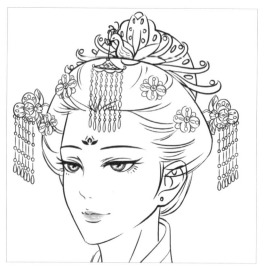

頭部

佩戴在頭部的飾物有冠、釵、步搖、耳環等。其中男性多佩戴冠，女性多佩戴釵。

頸部

佩戴在頸部的配飾有項圈、瓔珞等。古代人並不會佩戴現代才有的纖細項鍊。

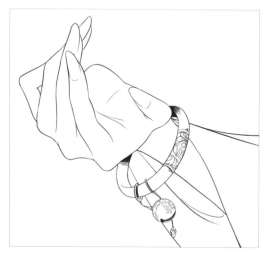

手部

佩戴在手部的飾物有手鐲、手鍊、戒指。手鐲並不專屬於女性，男性也會佩戴。

腰部

佩戴在腰部的飾物有香囊、玉佩等。玉佩有時也會掛在扇子、劍柄等位置。

腳部

古人會在鞋子、靴子上進行很多裝飾，因此鞋子也算是一種飾品。

扇子、玉如意等也是古風漫畫中常見的裝飾品。

第2章 古風人物頭部的繪畫

古風人物的頭部有著很多
繁複的裝飾。細緻的髮型、
精緻的妝容以及各種飾品，
無一不讓人物的頭部顯得突
出，因此頭部也成為表現古
風人物最重要的一個部位。

2.1 古風臉型的特點

古風漫畫人物的臉型更接近真實人物的臉型，不像普通漫畫人物那樣圓潤簡練，需要把握住臉部輪廓
的起伏變化，如凹陷的眼窩、突出的顴骨等。

2.1.1 古風臉型的繪畫要點

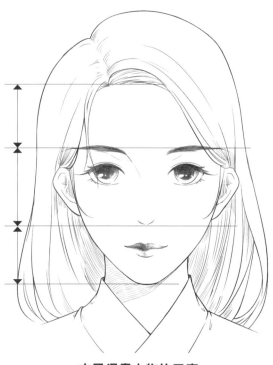

古風漫畫人物的三庭

古風漫畫人物的三庭中，中庭長度大於⅓，顯得最長。
因此臉型也連帶跟著拉伸，比普通漫畫人物更顯成熟。

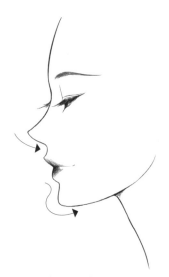

古風漫畫人物側臉

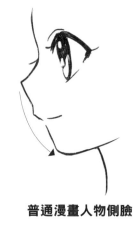

普通漫畫人物側臉

從側面看，古風漫畫人物的鼻子
下方有一個明顯的凹陷，下巴也
更加凸出。普通漫畫人物從鼻尖
到下巴幾乎是一條弧線。

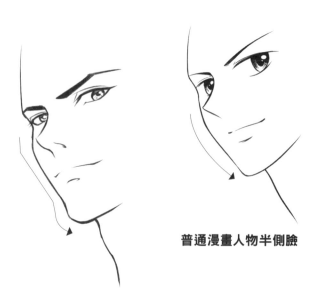

古風漫畫人物半側臉

古風漫畫人物的顴骨更高，下巴更加凸
出，整個臉部輪廓分明。普通漫畫人物
的顴骨平滑，整個臉部輪廓更柔和。

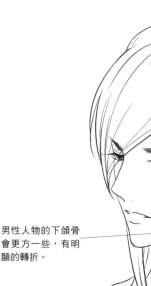

普通漫畫人物半側臉

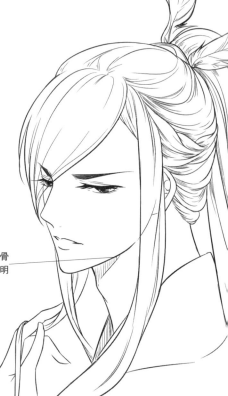

男性人物的下頜骨
會更方一些，有明
顯的轉折。

古風男性人物的臉型

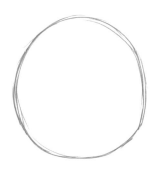

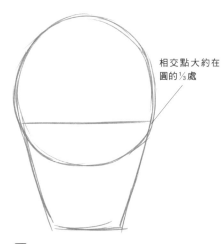

相交點大約在
圓的 ⅓ 處

1 畫出一個圓形,作為整個頭部
的上半部分。

2 在圓形的下方加上一個梯形,
作為頭部的下半部分。

3 畫出頭部中線,將整個頭部
平均分成左右兩個部分。

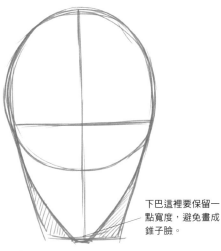

下巴這裡要保留一
點寬度,避免畫成
錐子臉。

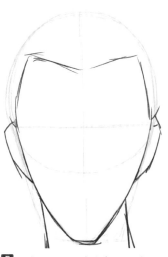

4 切割臉頰的位置,繪製出
人物臉部輪廓的轉折。

5 沿著切割好的線條畫出臉型,頭的
上半部分畫出M形的髮際線。在梯形與
圓形相交線的下方畫出耳朵。

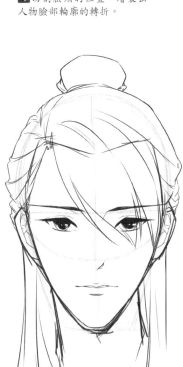

6 添加人物的頭髮、五官,完成繪製。

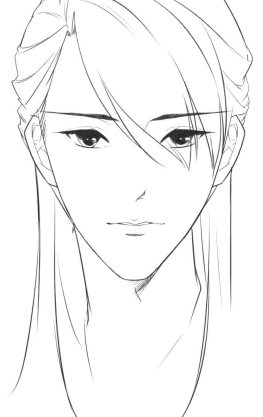

完成

2.1.2 適合男性的古風臉型

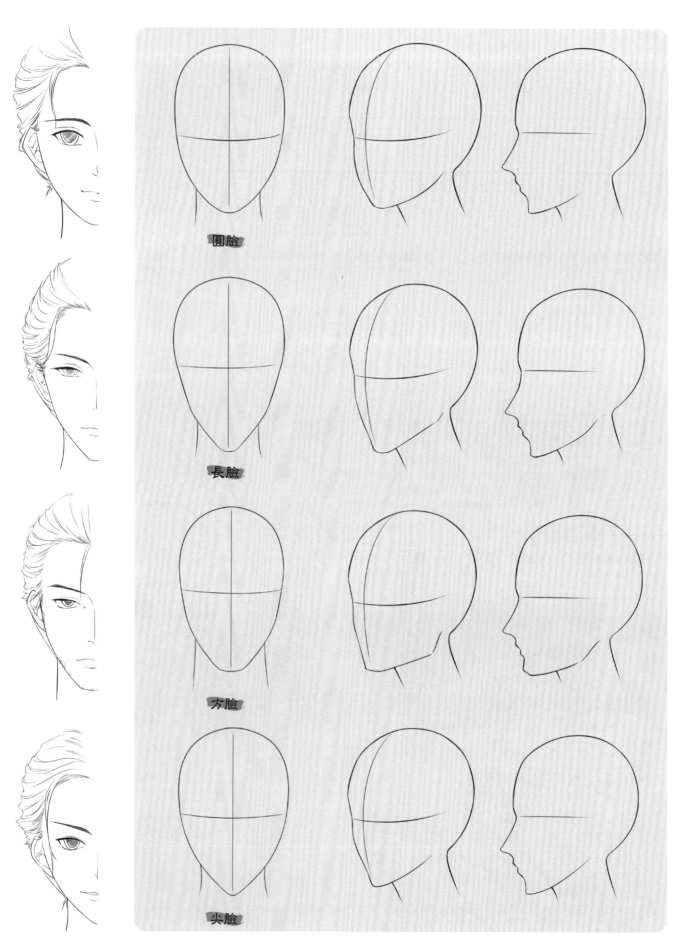

圓臉

長臉

方臉

尖臉

2.1.3　不同角度的男性古風臉型

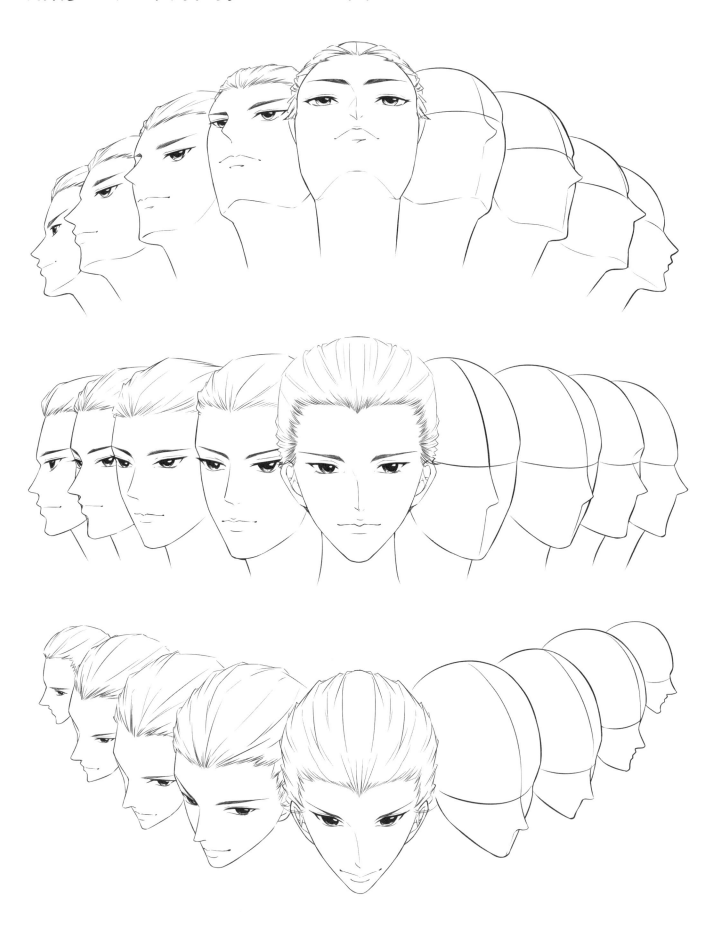

2.1.4 適合女性的古風臉型

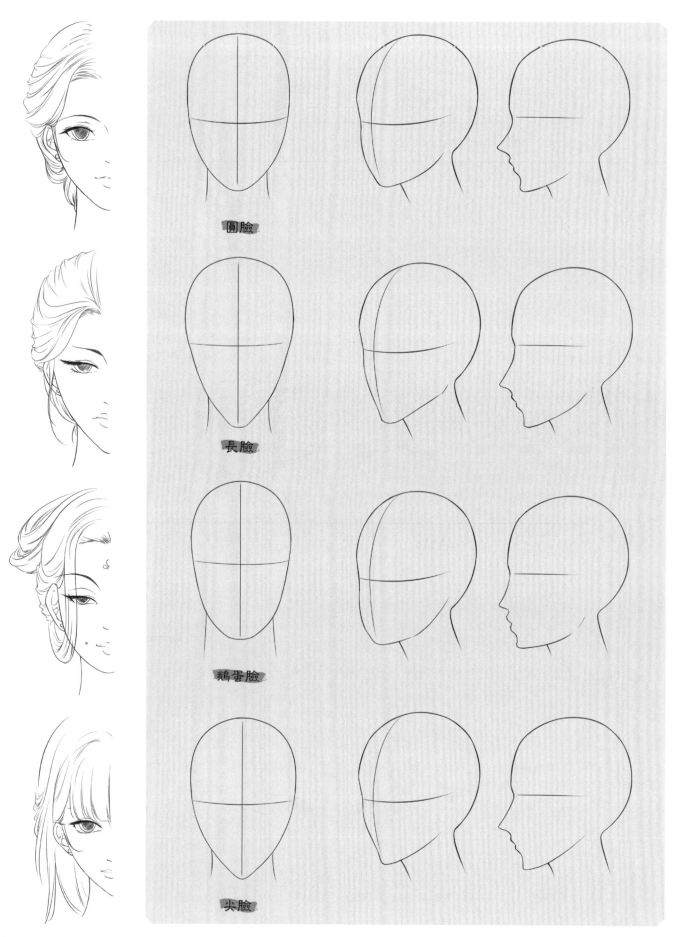

圓臉

長臉

鵝蛋臉

尖臉

2.1.5 不同角度的女性古風臉型

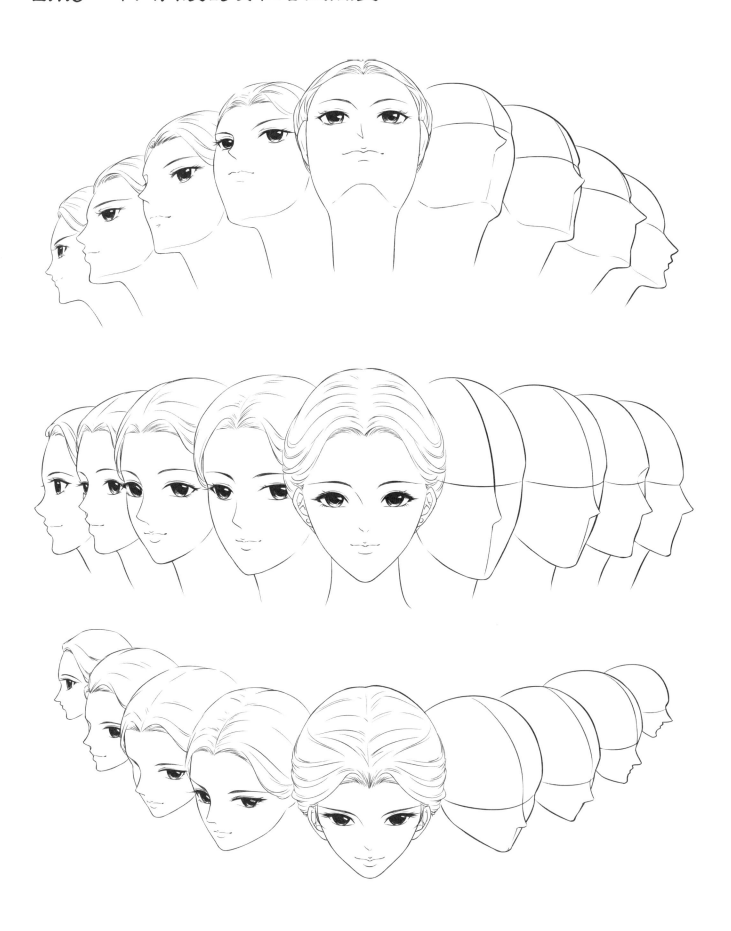

2.2 精緻的古風人物五官特點

普通漫畫人物的五官都是經過簡化的，忽略了很多細節。由於古風漫畫人物造型更加唯美精細，所以其五官更偏向於真實的人物。

2.1.1 古風人物的五官解析

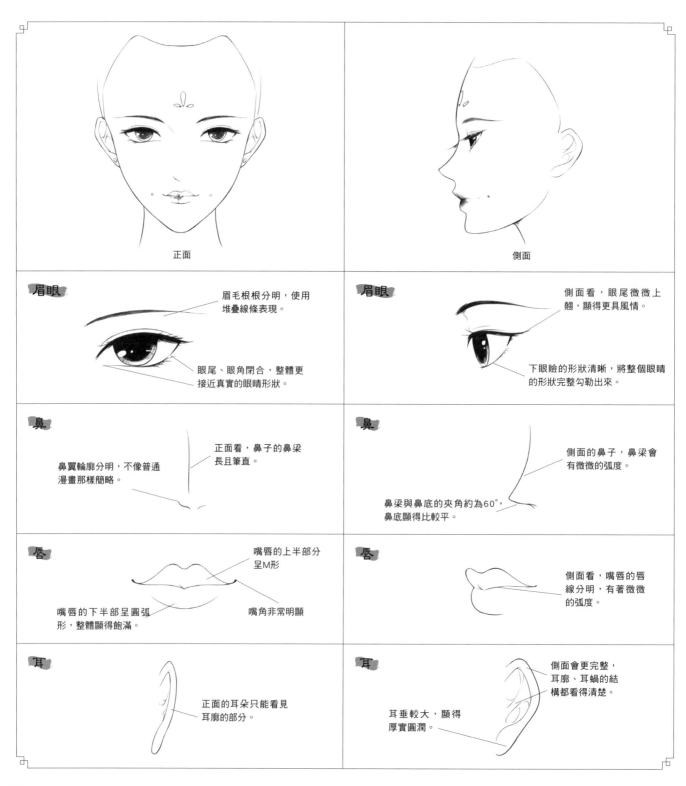

正面

側面

眉眼
眉毛根根分明，使用堆疊線條表現。

眼尾、眼角閉合，整體更接近真實的眼睛形狀。

眉眼
側面看，眼尾微微上翹，顯得更具風情。

下眼瞼的形狀清晰，將整個眼睛的形狀完整勾勒出來。

鼻
鼻翼輪廓分明，不像普通漫畫那樣簡略。

正面看，鼻子的鼻梁長且筆直。

鼻
側面的鼻子，鼻梁會有微微的弧度。

鼻梁與鼻底的夾角約為60°，鼻底顯得比較平。

唇
嘴唇的上半部分呈M形

嘴唇的下半部呈圓弧形，整體顯得飽滿。

嘴角非常明顯

唇
側面看，嘴唇的唇線分明，有著微微的弧度。

耳
正面的耳朵只能看見耳廓的部分。

耳
側面會更完整，耳廓、耳蝸的結構都看得清楚。

耳垂較大，顯得厚實圓潤。

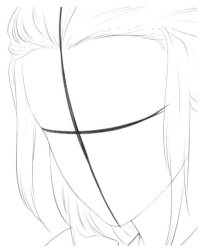

1 在臉部繪出十字線，橫線是眼睛的高度。

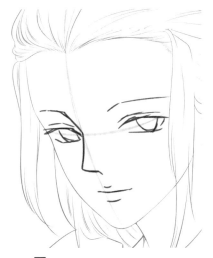

2 概括繪出五官輪廓，確定五官的大小和形狀。

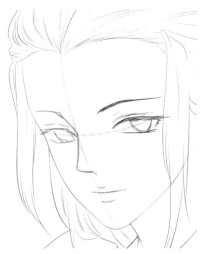

3 用斜線段順著一個方向排出眉毛。這會讓眉毛有種毛髮的質感。眼睫毛則是向上彎曲的弧線。

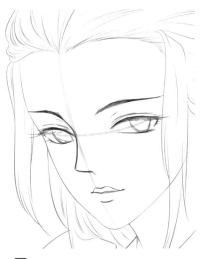

4 勾勒鼻子、嘴巴時，注意鼻子分成鼻梁和鼻底兩部分，嘴唇需要刻畫出上唇的形狀。

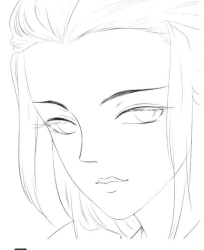

5 清除掉草稿線，完成五官的描線。

完成

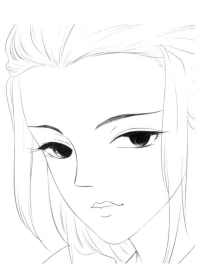

6 塗黑睫毛和瞳孔的部分，注意瞳孔邊緣用排線繪製出漸變效果。

7 用白色修正筆點出眼中的高光，再添加些白色的睫毛，增強睫毛的層次感。

2.2.2 男性眉眼

不同種類的眼睛

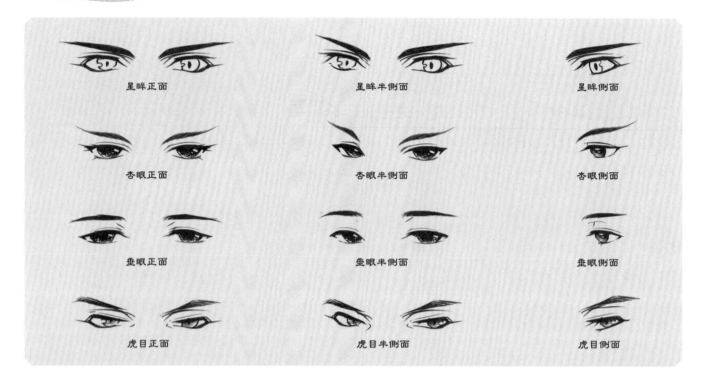

星眸正面　　星眸半側面　　星眸側面

杏眼正面　　杏眼半側面　　杏眼側面

垂眼正面　　垂眼半側面　　垂眼側面

虎目正面　　虎目半側面　　虎目側面

不同狀態的男性眉眼

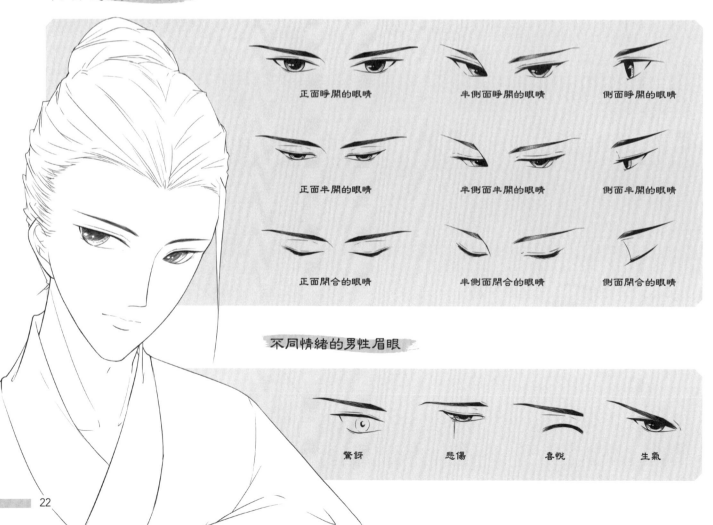

正面睜開的眼睛　　半側面睜開的眼睛　　側面睜開的眼睛

正面半開的眼睛　　半側面半開的眼睛　　側面半開的眼睛

正面閉合的眼睛　　半側面閉合的眼睛　　側面閉合的眼睛

不同情緒的男性眉眼

驚訝　　悲傷　　喜悅　　生氣

2.2.3 男性鼻唇

不同角度的男性鼻子

正面　　　　　　半側面　　　　　　側面

不同角度的男性嘴唇

正面　　　　　　半側面　　　　　　側面

不同動作的男性嘴唇

閉合　　　　激張　　　　緊咬

張開　　　　大張　　　　輕啓

不同情緒的男性嘴唇

憤怒　　　　喜悅　　　　邪笑

陰險　　　　悲傷　　　　撇嘴

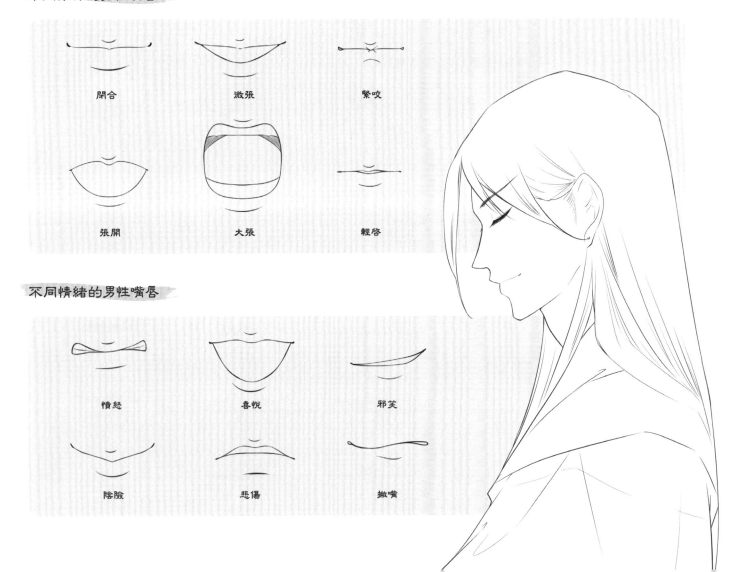

2.2.4 男性粧容

各種男性眼粧

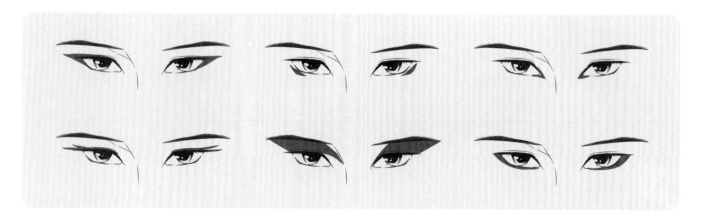

各種男性額粧

各種男性唇粧

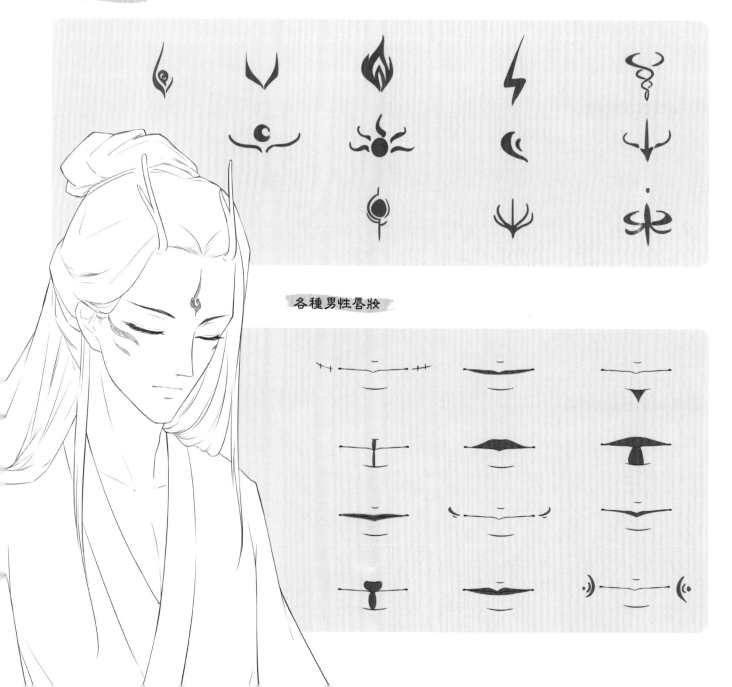

2.2.5 女性眉眼

不同種類的眼睛

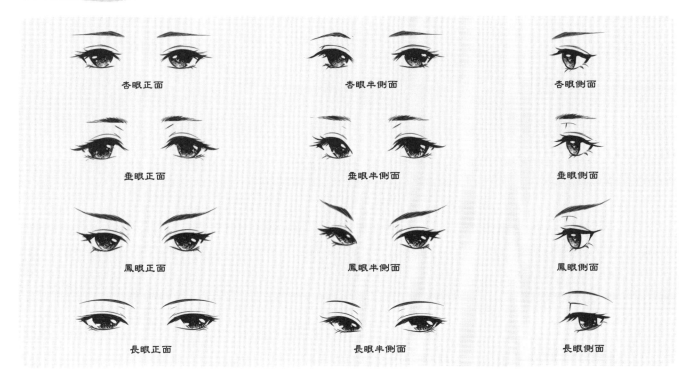

杏眼正面　　　　杏眼半側面　　　　杏眼側面

垂眼正面　　　　垂眼半側面　　　　垂眼側面

鳳眼正面　　　　鳳眼半側面　　　　鳳眼側面

長眼正面　　　　長眼半側面　　　　長眼側面

不同狀態的女性眉眼

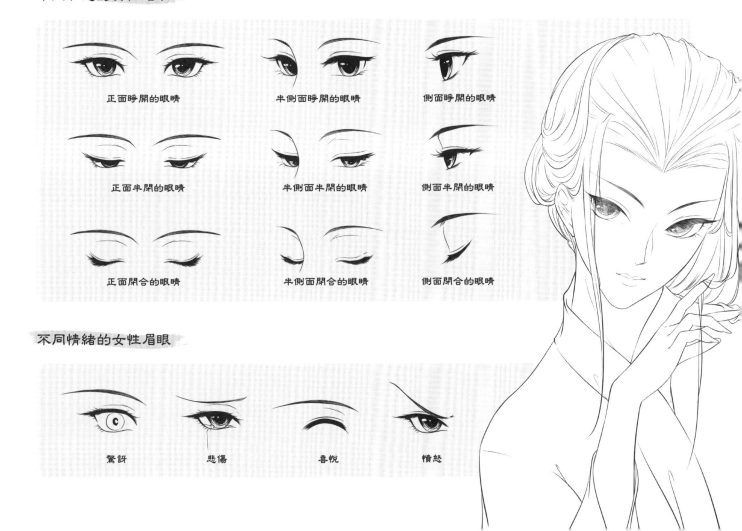

正面睜開的眼睛　　　半側面睜開的眼睛　　　側面睜開的眼睛

正面半閉的眼睛　　　半側面半閉的眼睛　　　側面半閉的眼睛

正面閉合的眼睛　　　半側面閉合的眼睛　　　側面閉合的眼睛

不同情緒的女性眉眼

驚訝　　　　悲傷　　　　喜悅　　　　憤怒

2.2.6 女性鼻唇

不同角度的女性鼻子

正面　　　　　　半側面　　　　　　側面

不同角度的女性嘴唇

正面　　　　　　半側面　　　　　　側面

不同動作的女性嘴唇

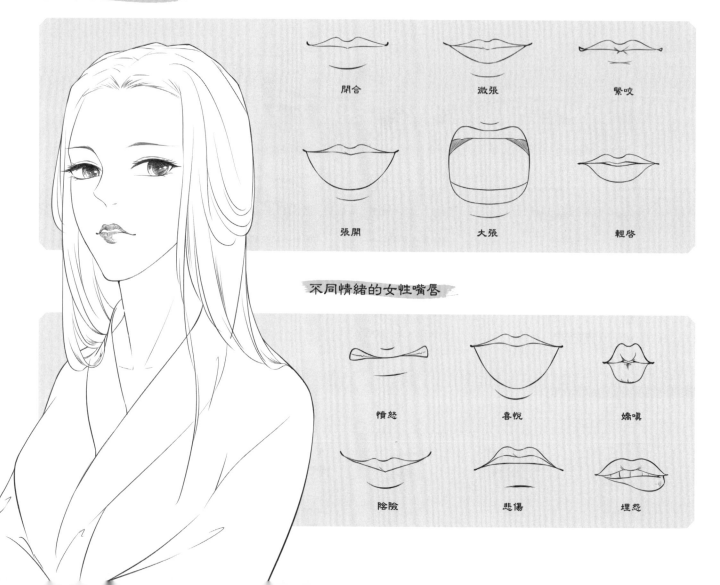

閉合　　　　　微張　　　　　緊咬

張開　　　　　大張　　　　　輕啟

不同情緒的女性嘴唇

憤怒　　　　　喜悅　　　　　嬌嗔

陰險　　　　　悲傷　　　　　埋怨

2.2.7 女性妝容

各種女性眼妝

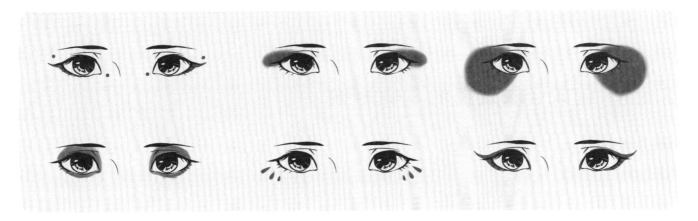

各種花鈿

各種女性唇妝

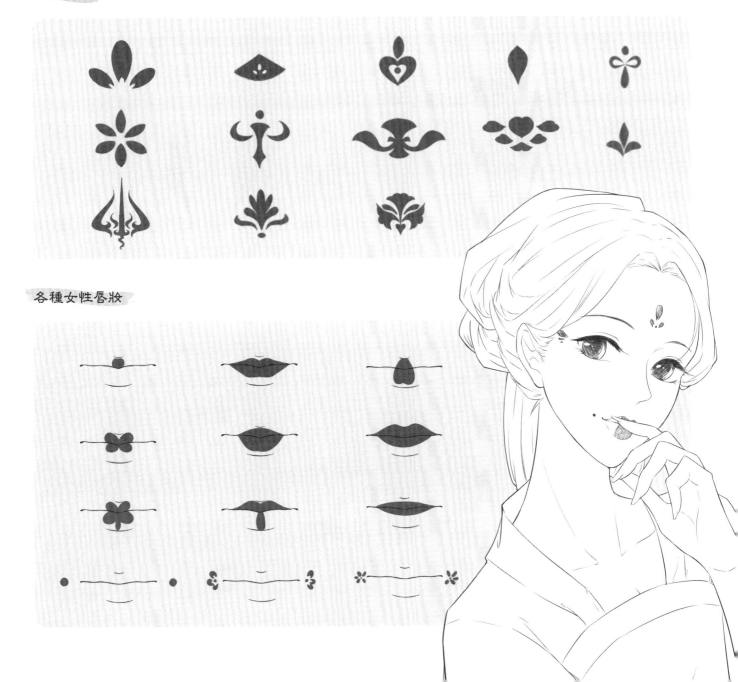

2.3 華麗多變的古風髮型

古風漫畫人物的頭髮都是長髮，髮型比現代人物複雜很多。繪製時要注意梳理頭髮的層次關係，表現出頭髮的立體感。

2.3.1 繪製古風髮型的基礎知識

古風髮型的層次

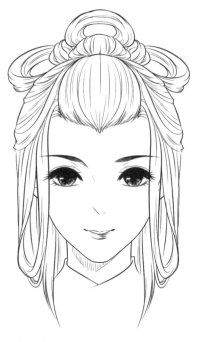

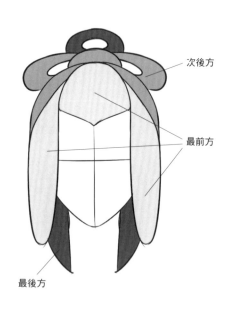

次後方

最前方

最後方

古風人物的髮型比較複雜，這時要梳理各個部分
的前後關係，確定頭髮之間的遮擋關係。

古風髮型的厚度

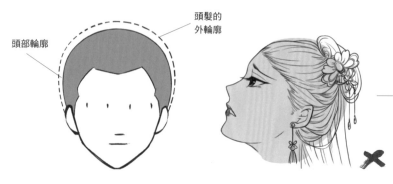

頭部輪廓

頭髮的
外輪廓

因為頭髮是有一定厚度的，古風髮型雖然比較複雜，但在繪製時也要表現出厚
度。可以先標示出頭部的輪廓，再隔開一定的距離繪製頭髮。

展現頭髮的體積感

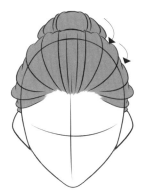

需要用邊緣的起伏變化
來表現頭髮的立體感。

古風髮型中盤髮、束髮較多。
在頭髮邊緣和轉折處需要表現
出頭髮起伏變化的體積感，而
不是一個平滑的面。

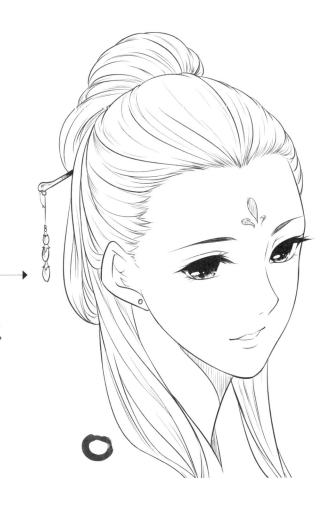

不同髮際線的表現

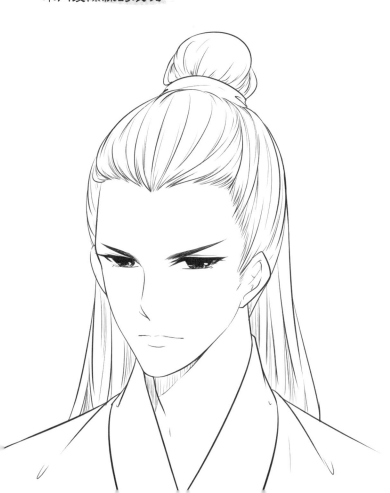

壓線表現體積感

在頭髮的轉折處，用線條間互相遮擋的方式來表現頭
髮的體積感。

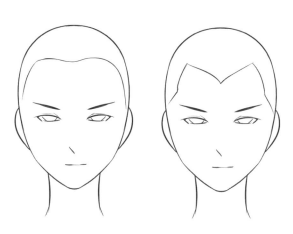

古風男性人物的髮型基本上都可以看見髮際線，髮際線並不
完全一樣，常見的有較平的一字形和起伏較大的M形。

步驟案例 古風女性髮型的繪製

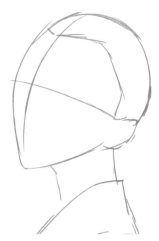

1 繪製出頭部的髮際線，髮際線以內的部分就是頭髮的生長區域。

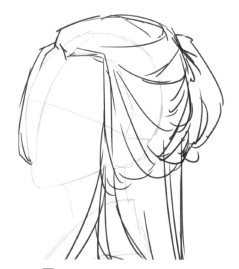

2 簡單地繪製出頭髮的大致輪廓，確定頭髮的走向。

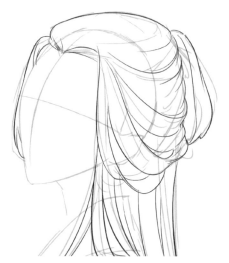

3 先從表現頭髮結構的主線開始勾線，將頭髮的層次確定好。

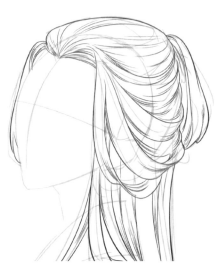

4 在頭髮疊加的部分添加上細密的髮絲，讓頭髮的層次感更加分明。

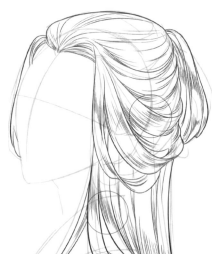

5 在頭髮的轉折處加些陰影線，讓頭髮富有光澤感。

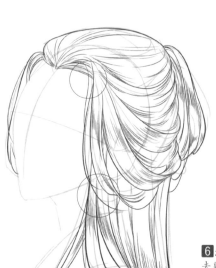

6 添加些髮絲，讓頭髮看上去更蓬鬆自然。

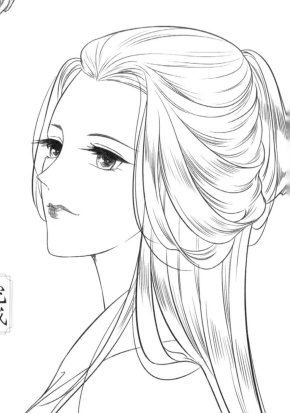

完成

7 加上五官，完成繪製。

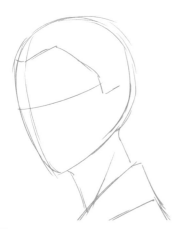

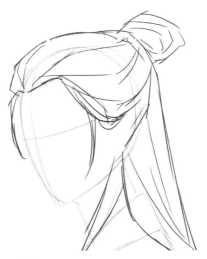

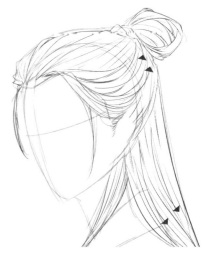

1 大概勾畫出人物的髮際線，確定好頭髮的生長範圍。

2 畫出頭髮的大致輪廓。注意頭髮的上半部分是向後集中的，而腦後的頭髮是自然下垂的。

3 勾線時要嚴格按照頭髮的走向，同一走向的頭髮線條要保持方向一致。

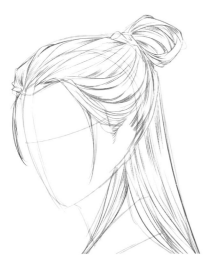

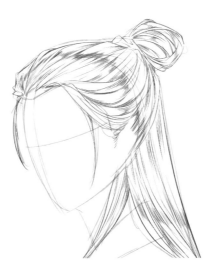

4 在頭髮疊加處增加一些髮絲，讓頭髮的層次感更明確。

5 在轉折處增加一些陰影，讓頭髮更具光澤感。

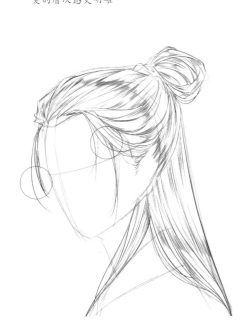

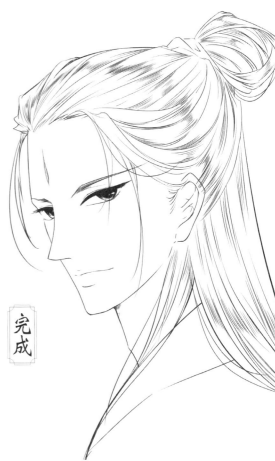

6 添加一些鬆散的髮絲，讓頭髮顯得更加蓬鬆飄逸。

7 加上五官，完成繪製。

2.3.2 男性披髮

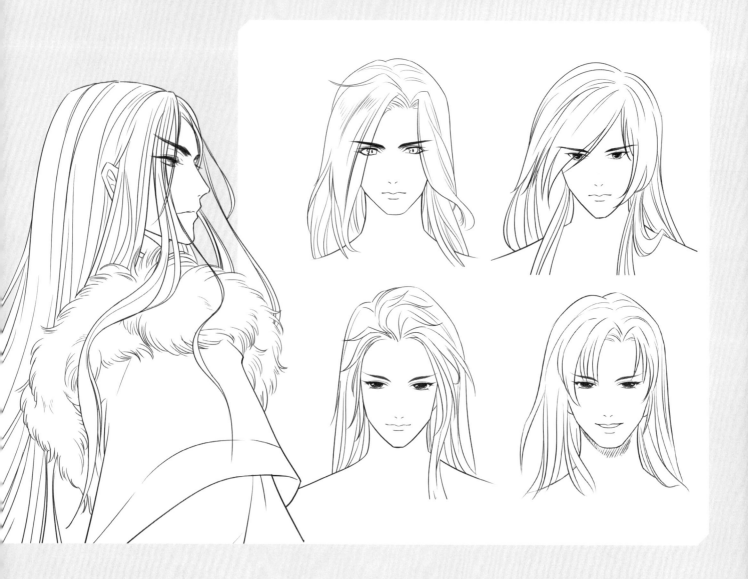

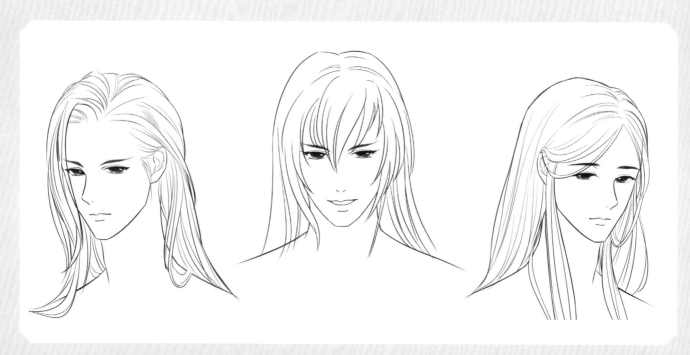

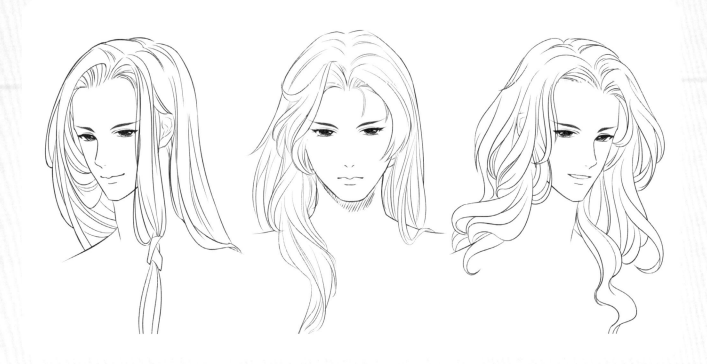
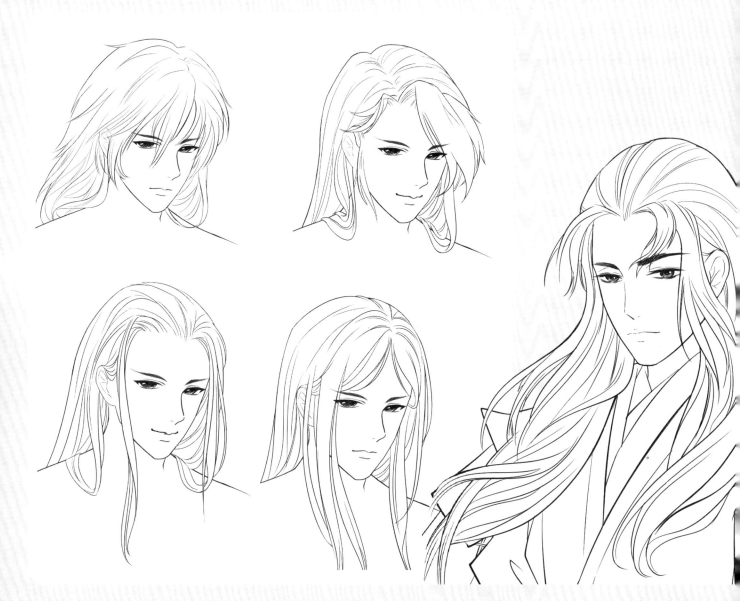

2.3.3　男性束髮

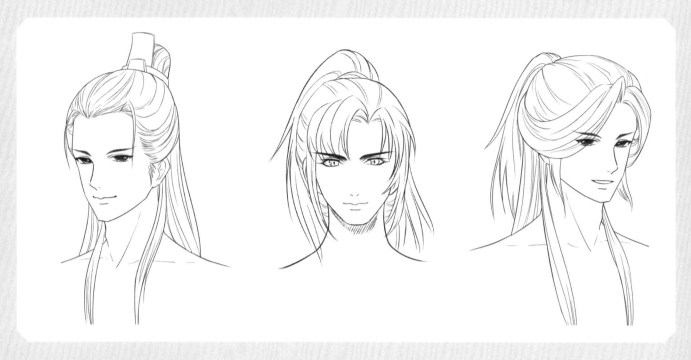

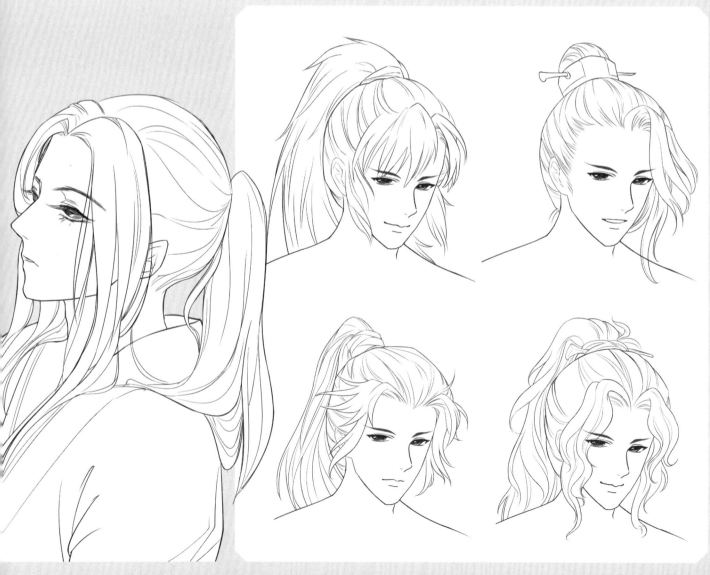

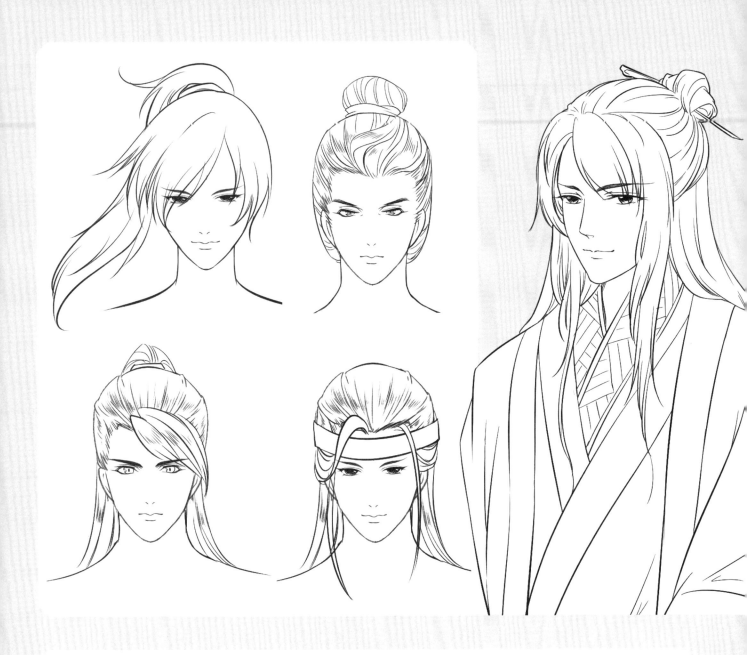

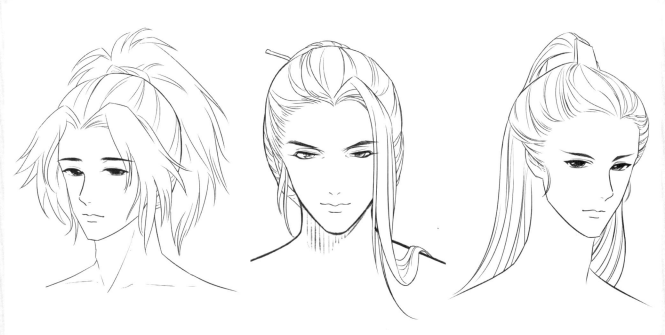

2.3.4 男性辮髮

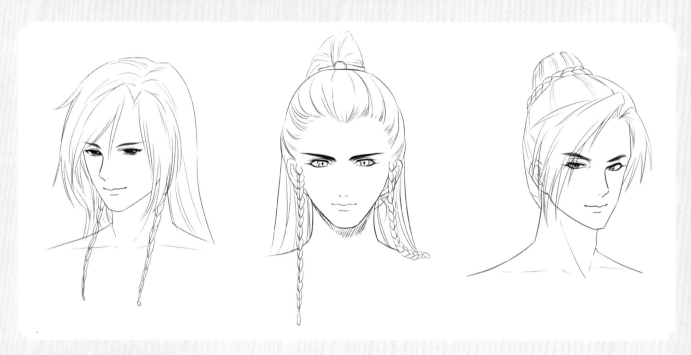

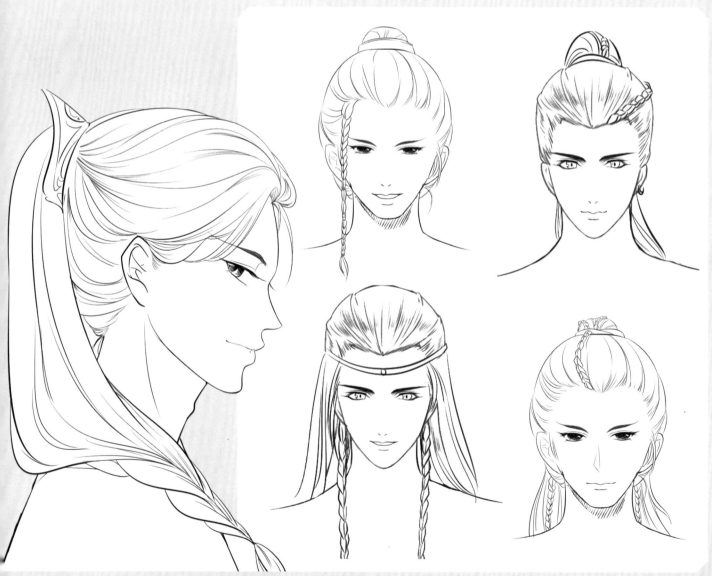

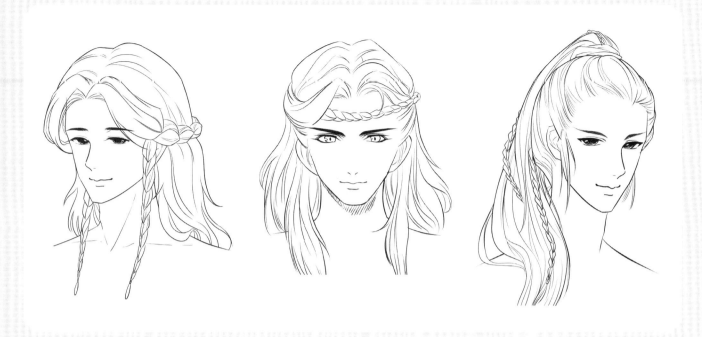

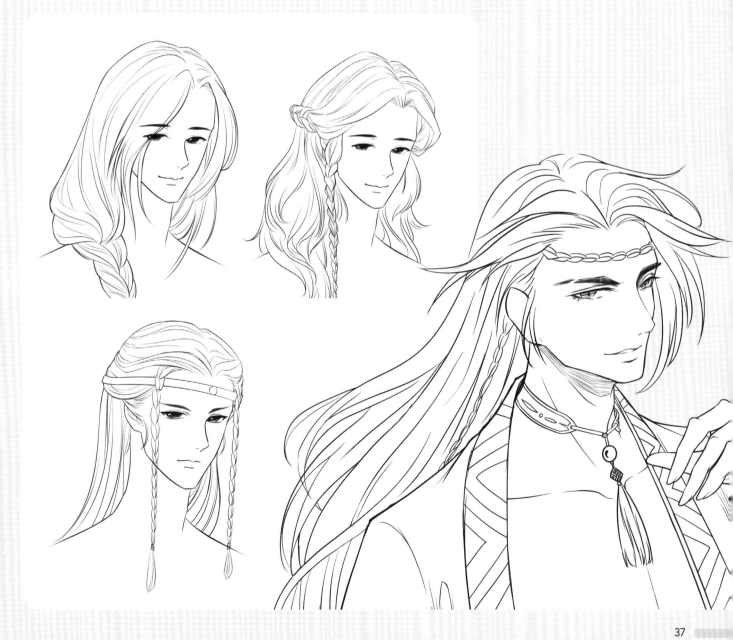

2.3.5　女性披髮

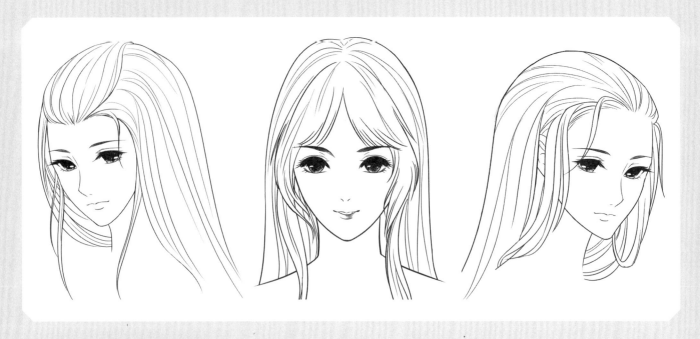

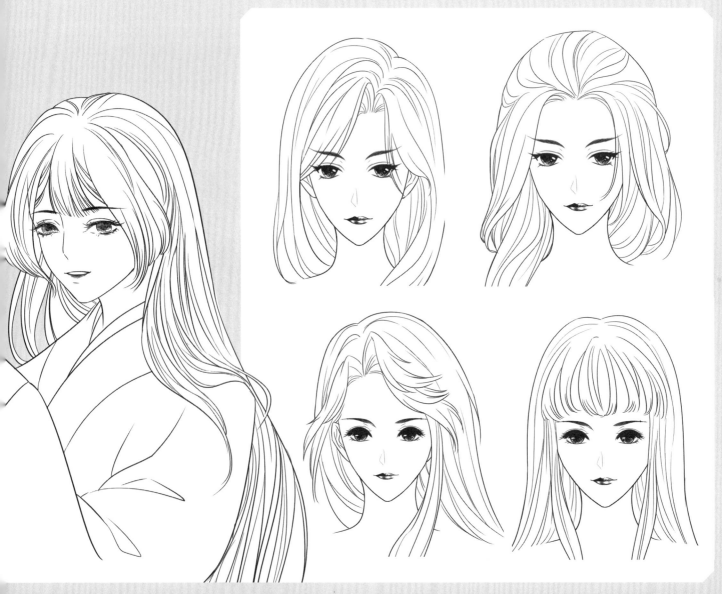

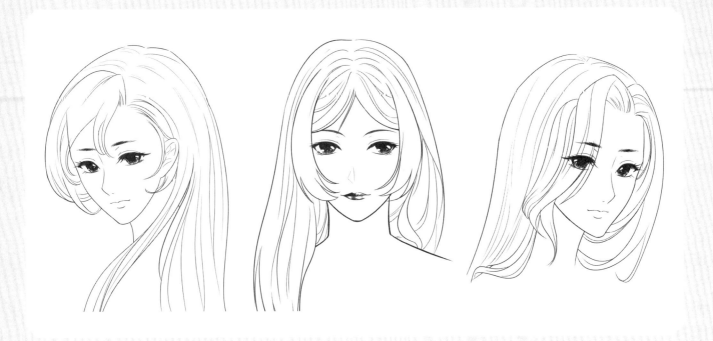

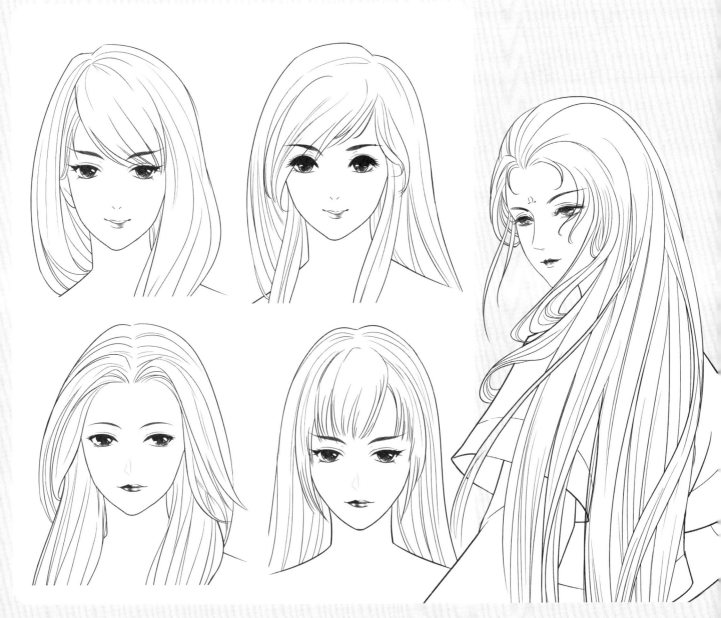

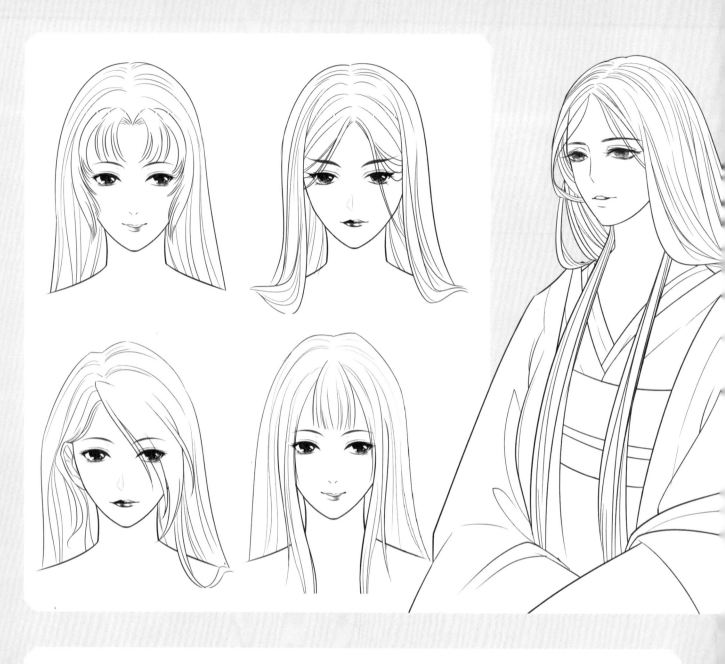

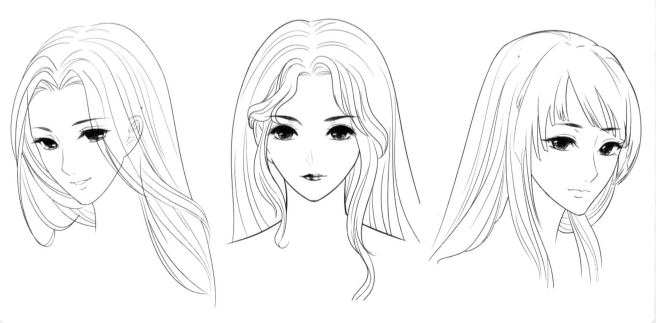

2.3.6 女性束髮

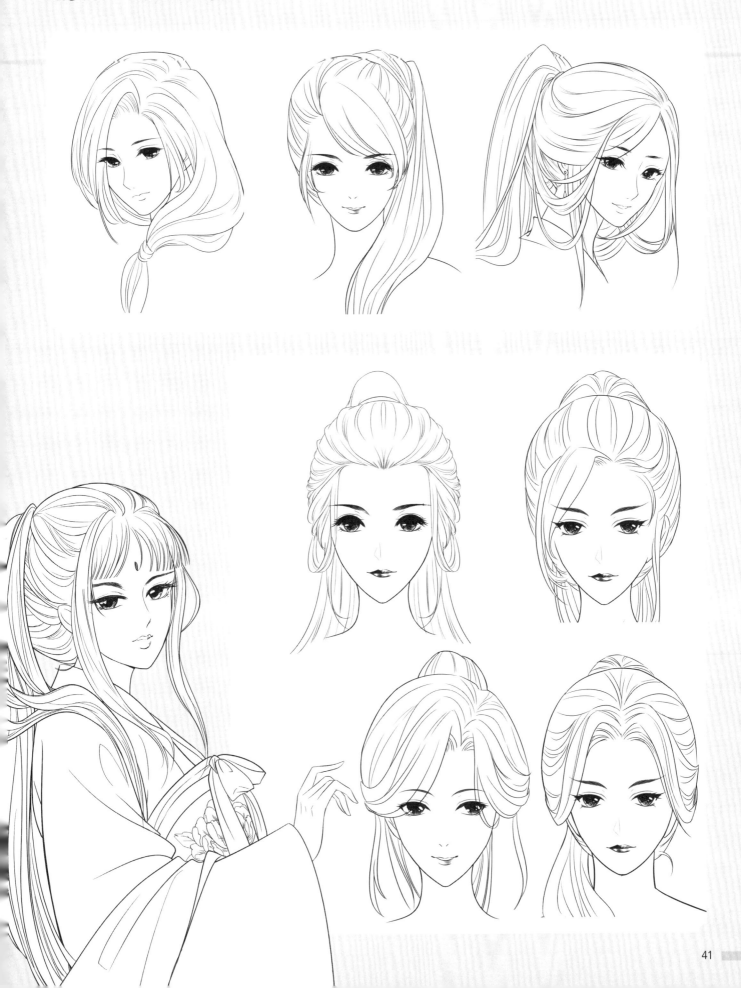

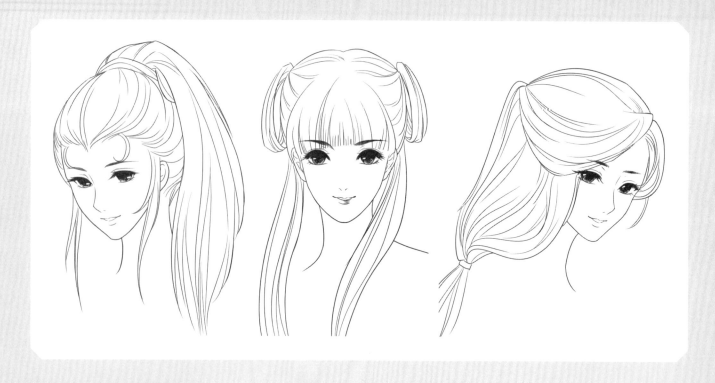

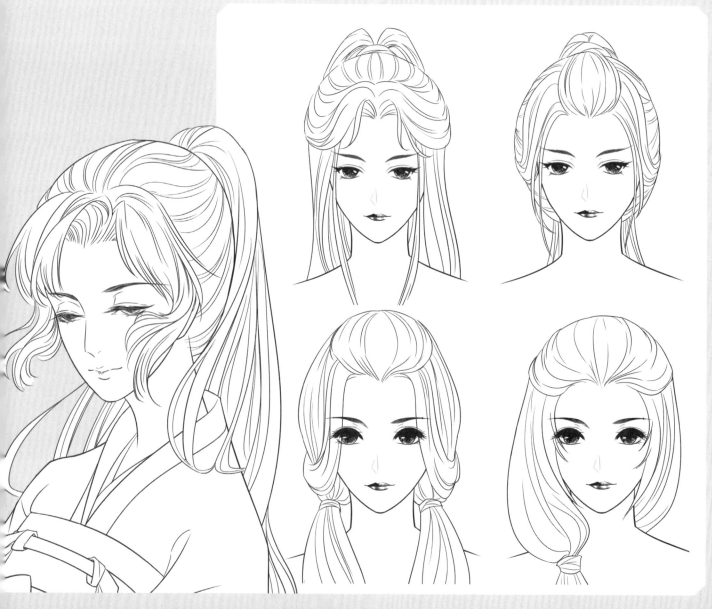

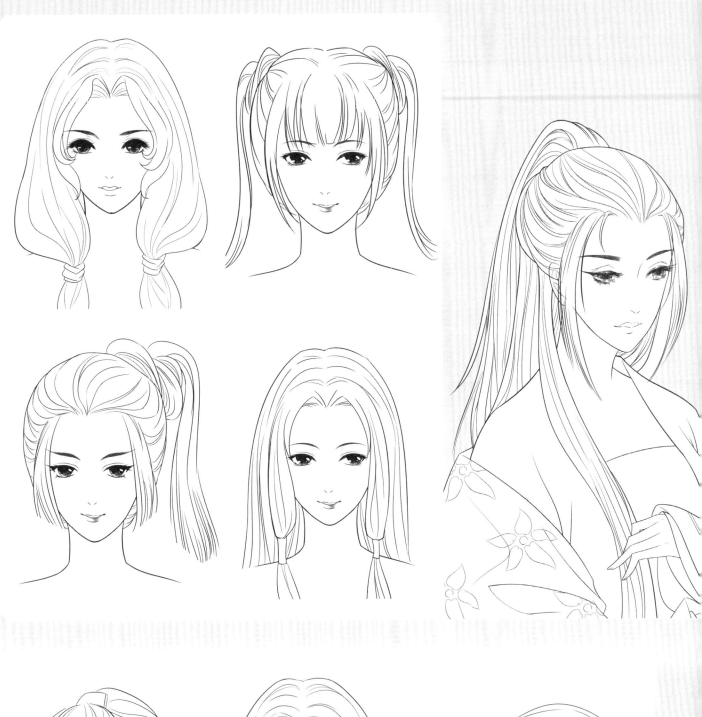

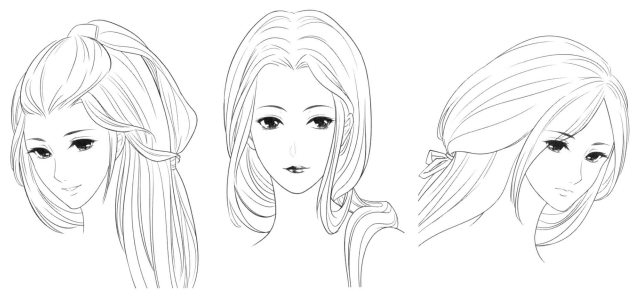

2.3.7　女性辮髮

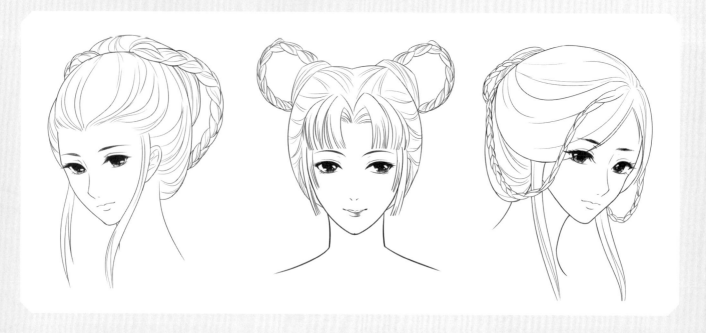

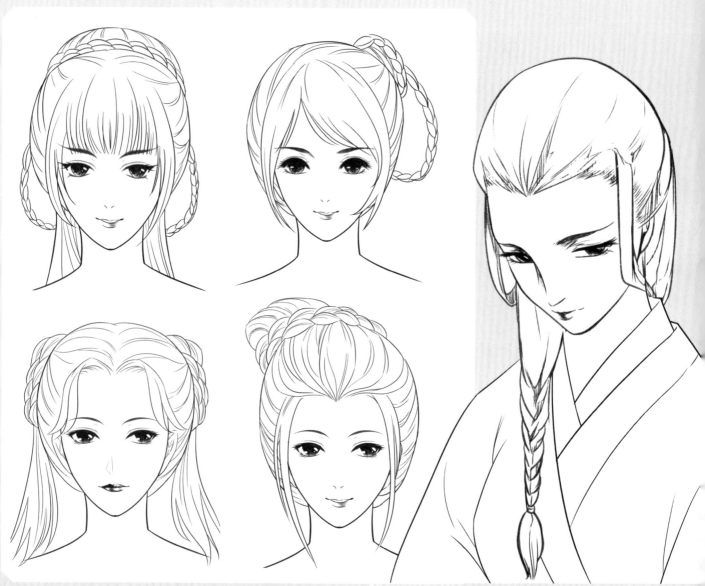

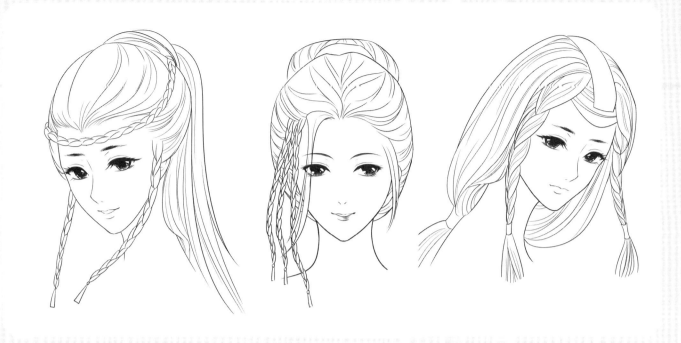

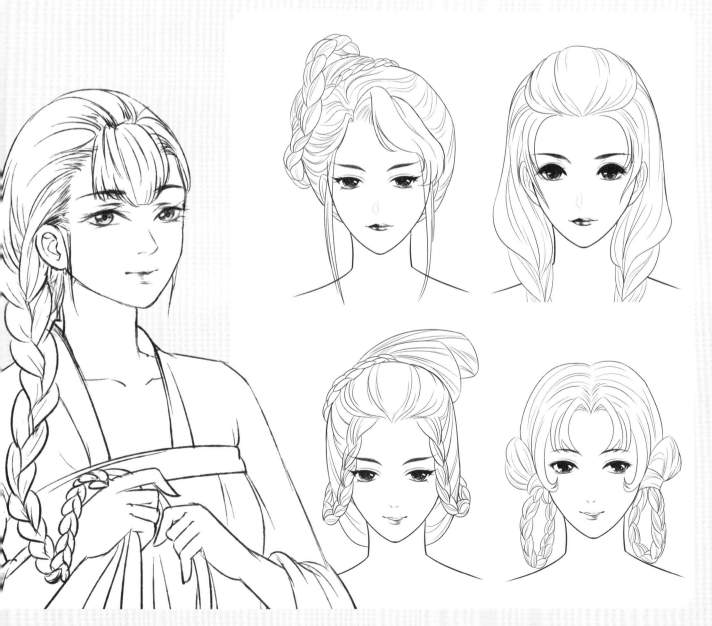

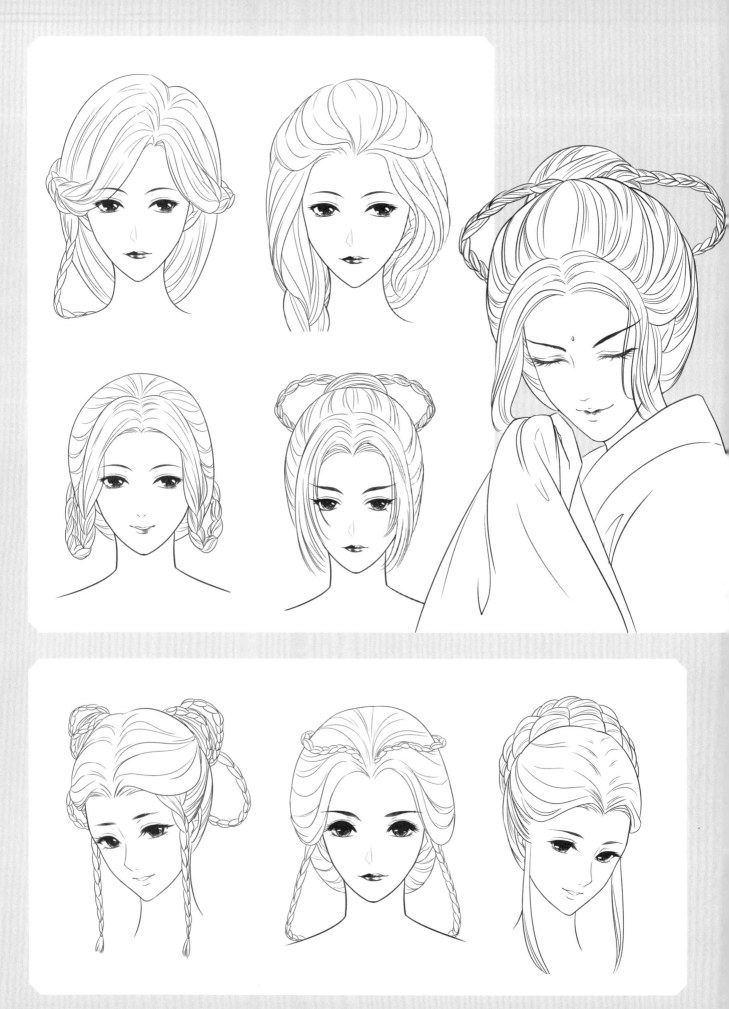

2.3.8 女性盤髮

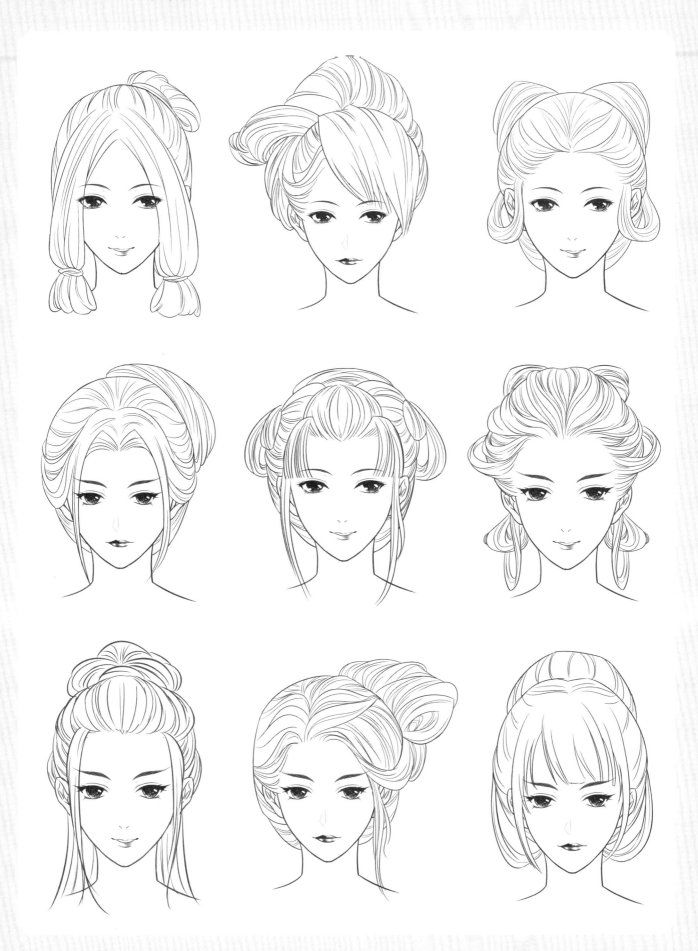

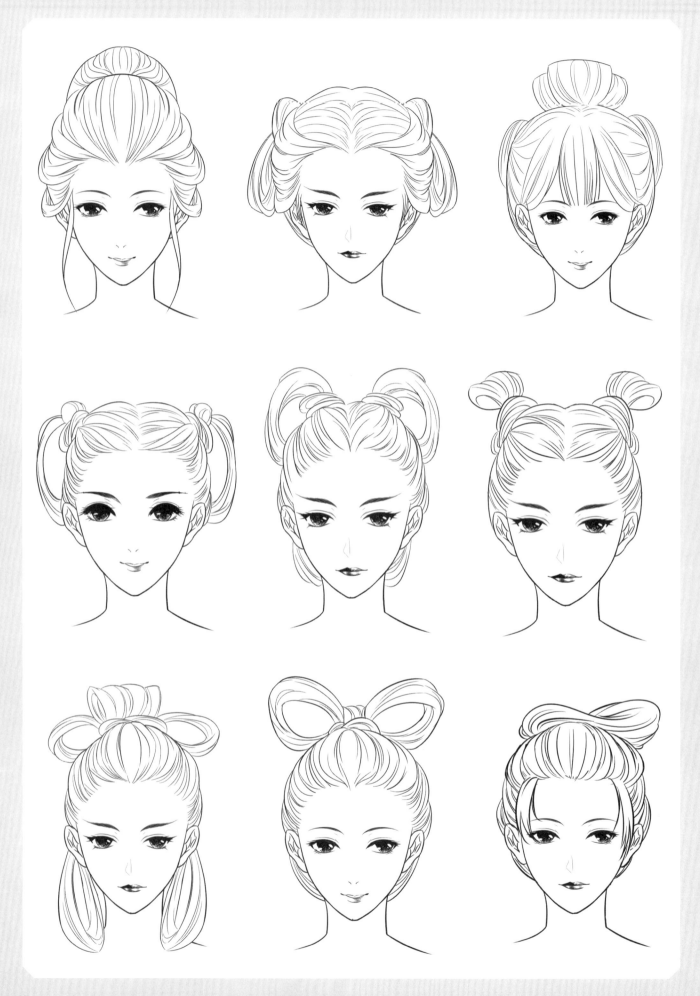

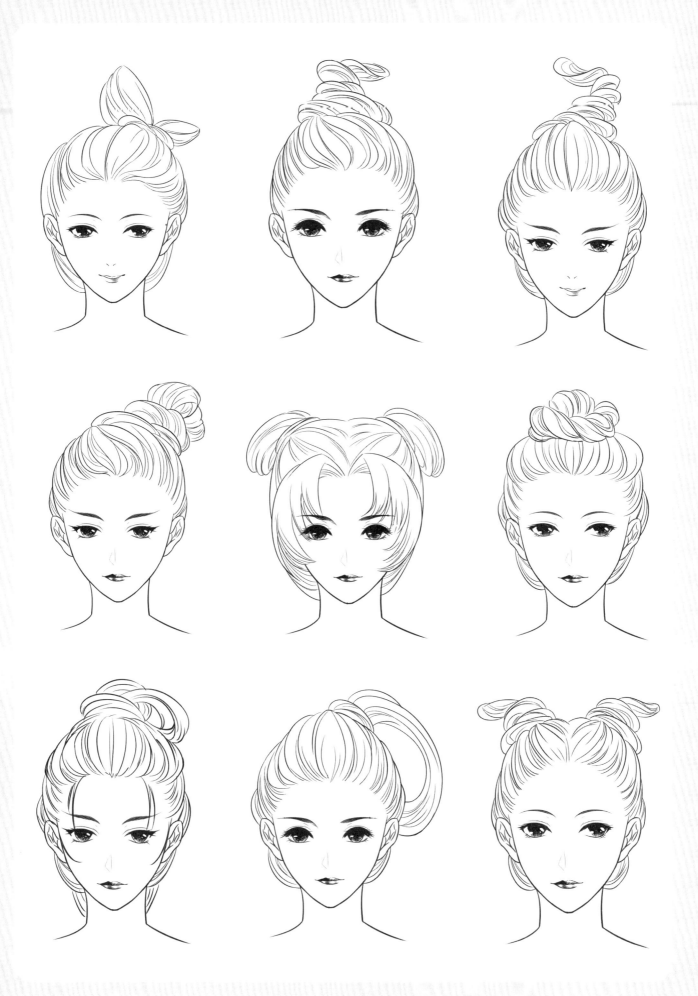

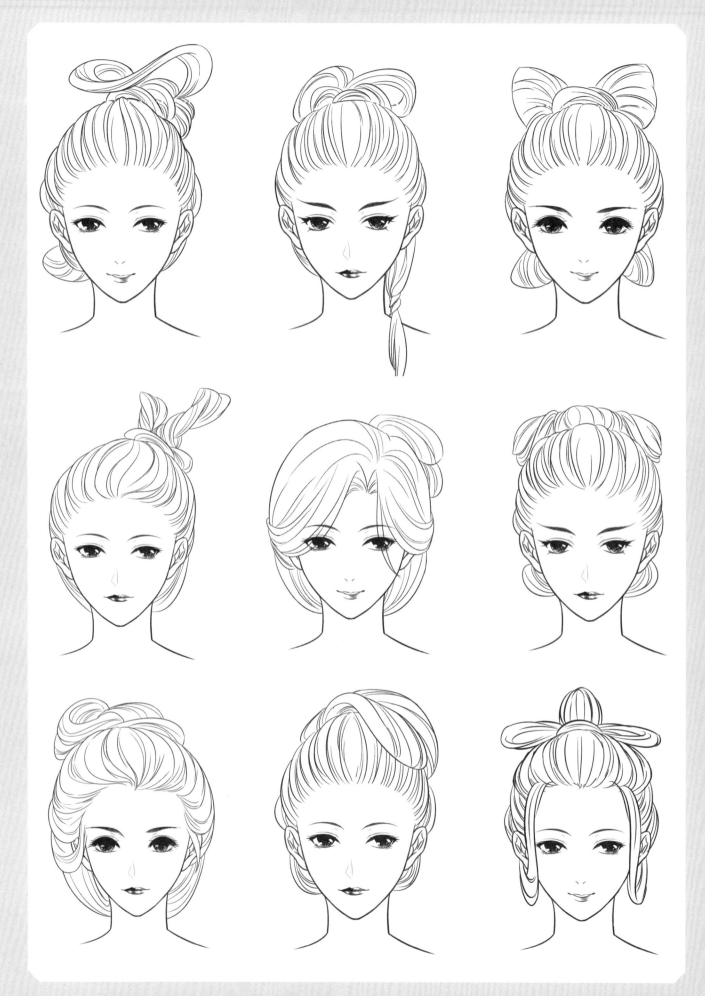

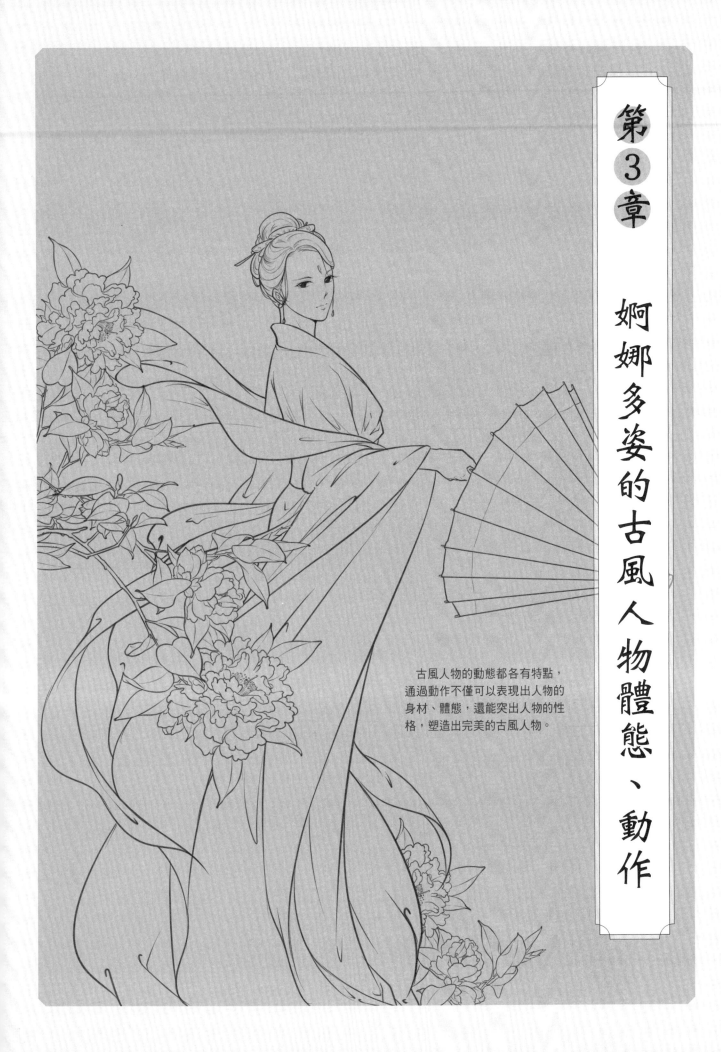

第3章

婀娜多姿的古風人物體態、動作

古風人物的動態都各有特點，通過動作不僅可以表現出人物的身材、體態，還能突出人物的性格，塑造出完美的古風人物。

3.1 掌握古風人物的頭身比

頭身比是指以頭高作為衡量身高的標準，反應身高與頭長的比例關係。在古風漫畫中，通常會把這樣的比例拉長，以突出人體的修長感。

3.1.1 6、7、8、9頭身比特徵

古風頭身比的特點

頭身比是種用於確定身體比例的簡便方法，根據頭部的長度可以輕鬆確定整個身體的長度。在古風人物中，7、8、9頭身是完美的頭身比。

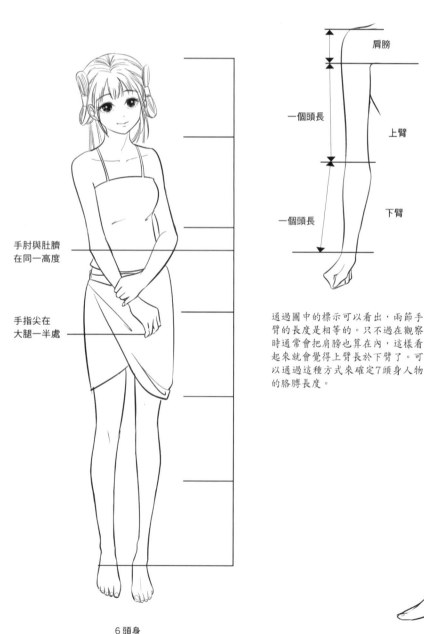

手肘與肚臍
在同一高度

手指尖在
大腿一半處

6頭身

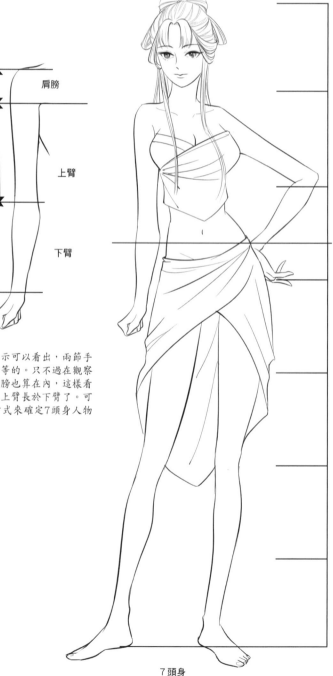

肩膀

一個頭長

上臂

一個頭長

下臂

通過圖中的標示可以看出，兩節手臂的長度是相等的。只不過在觀察時通常會把肩膀也算在內，這樣看起來就會覺得上臂長於下臂了。可以通過這種方式來確定7頭身人物的胳膊長度。

7頭身

人體各部位的比例非常複雜，且個體差異也不是完全可以套用頭身比的，
不過初期並不用考慮那麼複雜，只需掌握好看的標準比例就可以了。

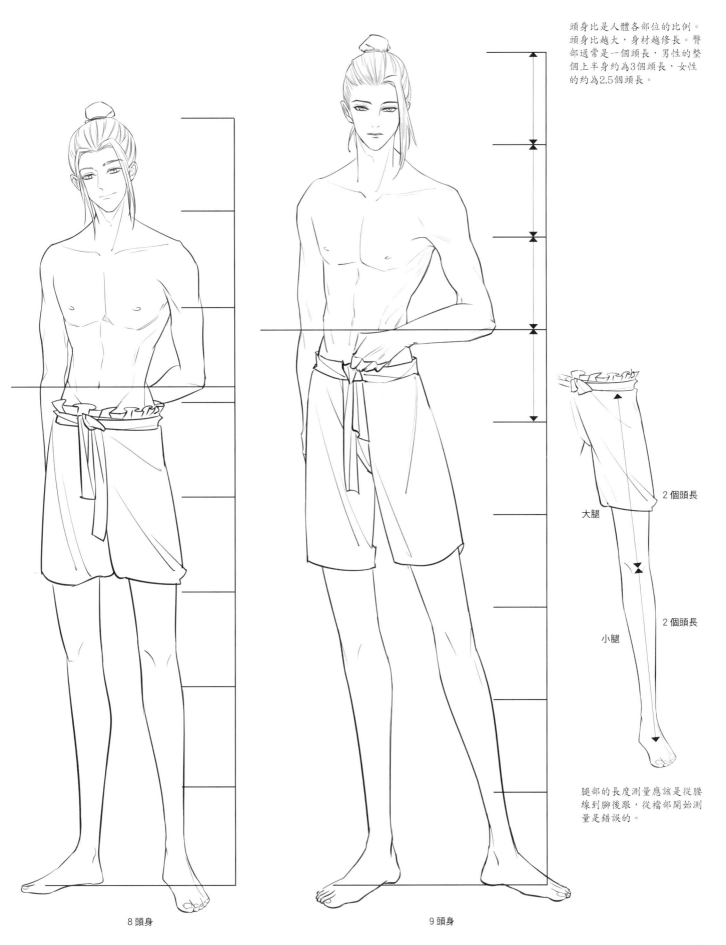

頭身比是人體各部位的比例。
頭身比越大，身材越修長。臀
部通常是一個頭長，男性的整
個上半身約為3個頭長，女性
的約為2.5個頭長。

2個頭長

大腿

2個頭長

小腿

腿部的長度測量應該是從腰
線到腳後跟，從檔部開始測
量是錯誤的。

8頭身

9頭身

步驟案例 7頭身女性的繪製

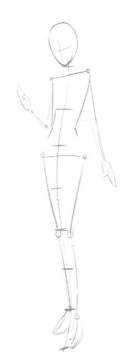

1 先用鉛筆畫出圓圈，標出頭部位置，隨後畫出動勢線，並在動勢線上大致畫出剩餘6個頭身的位置。

2 根據肩部和胯部線條畫出身體、四肢的動作結構線，並用圓圈標示關節處。

3 用柱狀體將身體的體積概括出來，注意腿部的前後遮擋關係。

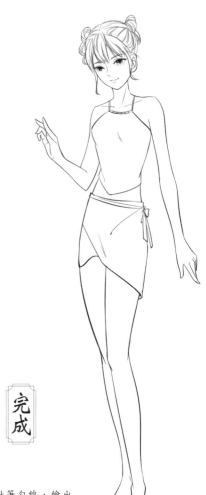

完成

4 繼續繪製五官的位置、實際的身體輪廓，注意肌肉的起伏線條。

5 擦去多餘的草圖，用細鉛筆淺淺地添加上髮絲。

6 用針筆勾線，繪出人物身上的服飾，完成線稿繪製。

步驟案例 9頭身男性的繪製

1 用鉛筆畫圓圈標示出頭部，再畫出動勢線並標出剩餘8個頭身的位置。

2 隨著動勢線畫出大致的身體輪廓線。男性角色的動態不同於女性角色，動勢線相對更硬朗。

3 結合塊面會更好地展示關節的穿插和肌肉的形態。

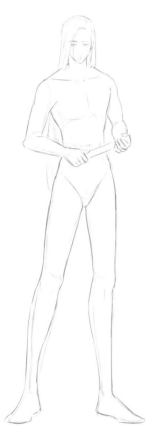

4 肌肉的起伏要用弧度較大的曲線來表現，關節轉折處的線條會粗一些。

5 清理草圖上的雜亂線條，細化人物五官，並用細線畫出腹部肌理。

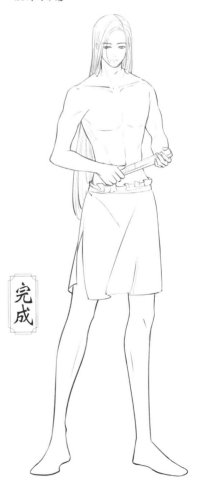

完成

6 將下身的服飾繪製出來，最後用針筆進行勾線，完成繪製。

3.1.2　7、8頭身女性人物

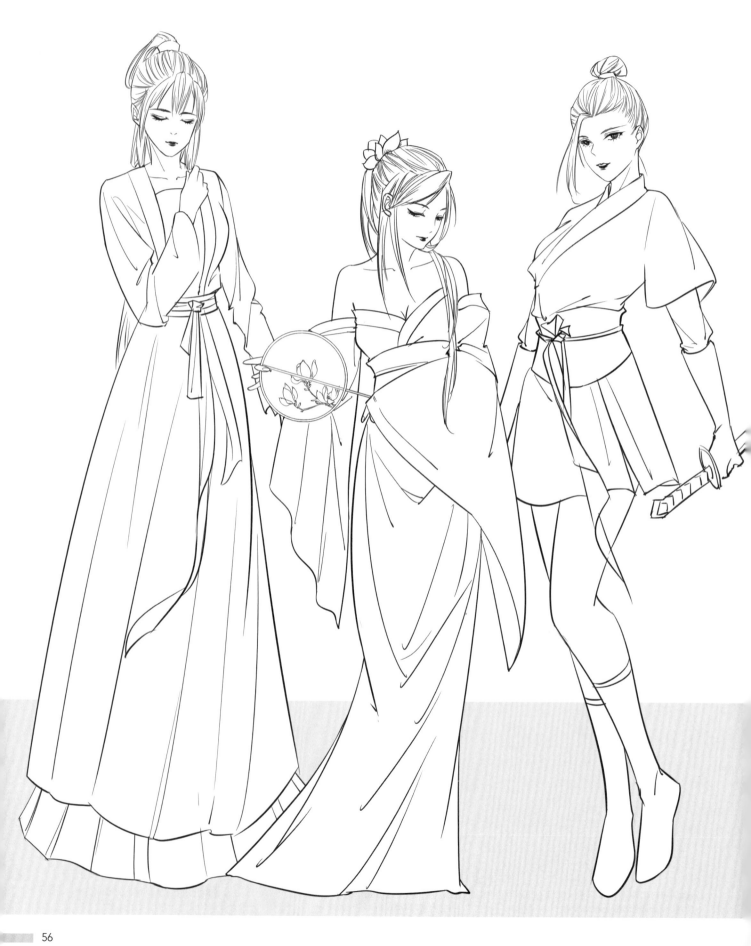

3.1.3 8、9頭身男性人物

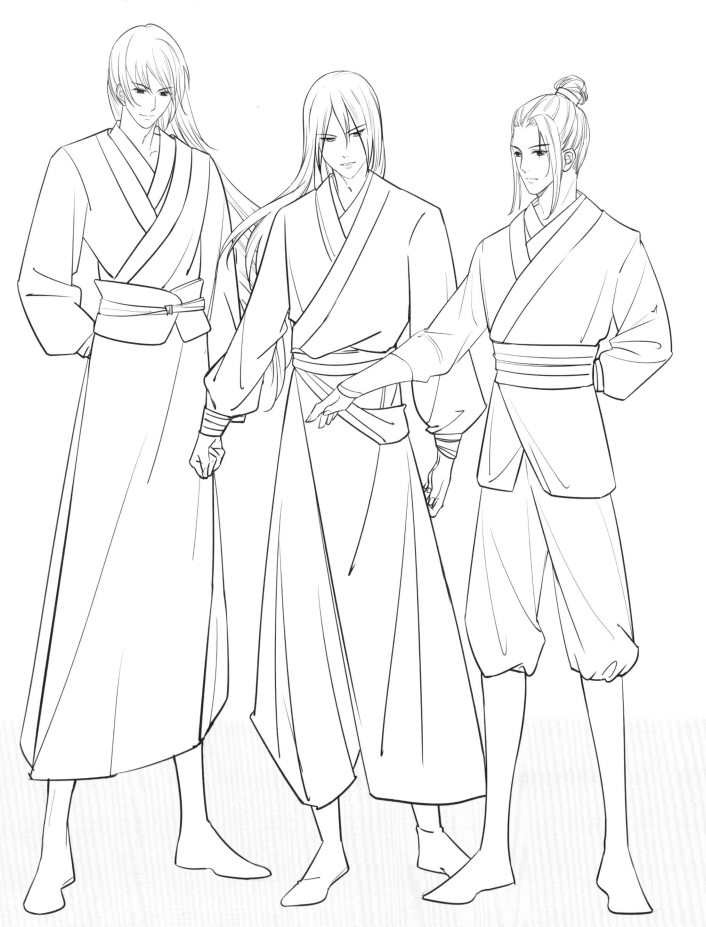

3.2 修長的古風人物體型

古風人物的體型更接近真實人物中的模特體型,細腰長腿;需要把握身體輪廓的起伏變化,如女性凹凸有致的身材、男性的肌肉等。

3.2.1 高挑纖細才能詮釋古風人物

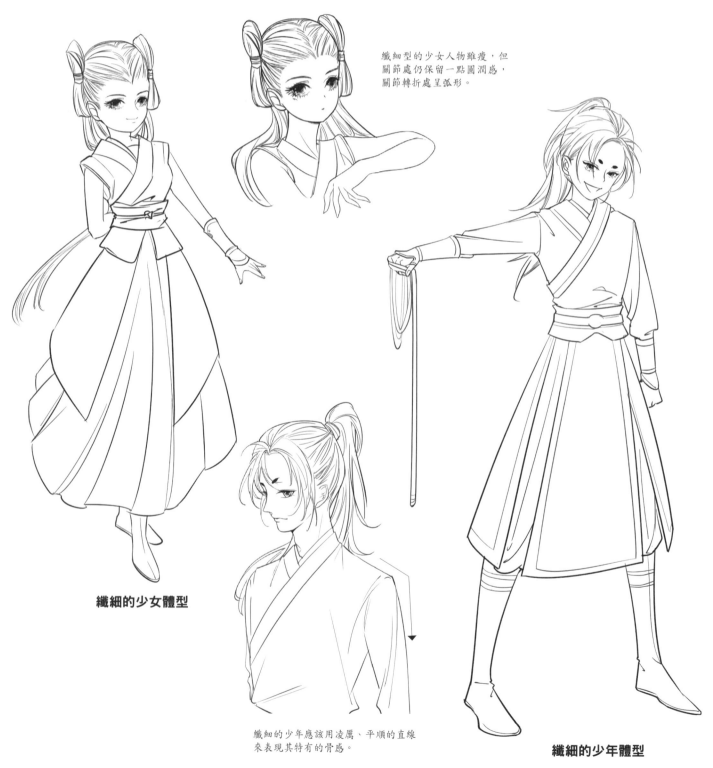

纖細型的少女人物雖瘦,但關節處仍保留一點圓潤感,關節轉折處呈弧形。

纖細的少女體型

纖細的少年應該用凌厲、平順的直線來表現其特有的骨感。

纖細的少年體型

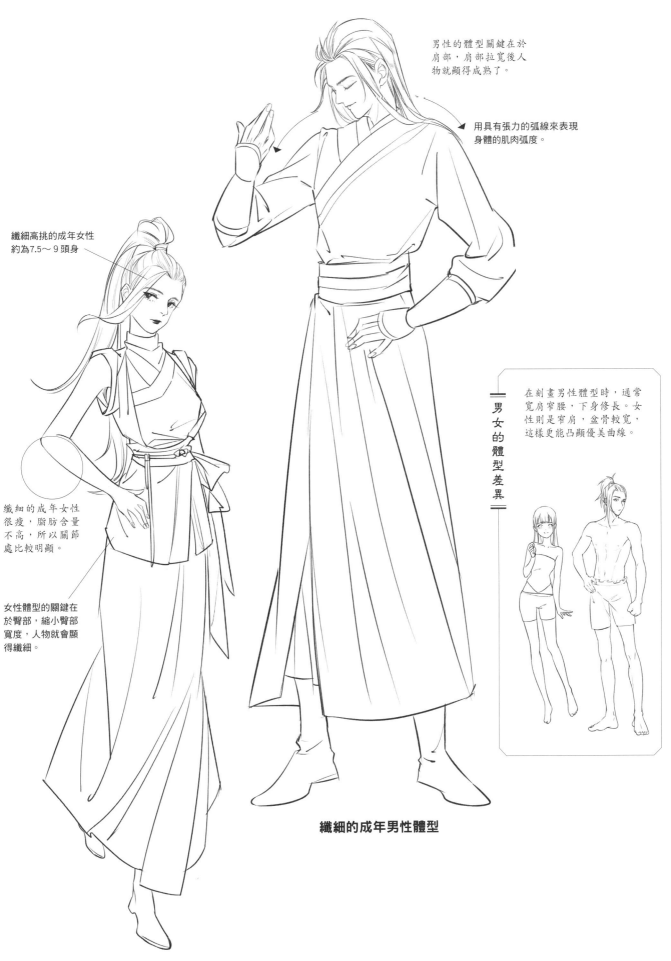

男性的體型關鍵在於肩部，肩部拉寬後人物就顯得成熟了。

用具有張力的弧線來表現身體的肌肉弧度。

纖細高挑的成年女性約為7.5～9頭身

纖細的成年女性很瘦，脂肪含量不高，所以關節處比較明顯。

女性體型的關鍵在於臀部，縮小臀部寬度，人物就會顯得纖細。

男女的體型差異

在刻畫男性體型時，通常寬肩窄腰，下身修長。女性則是窄肩，盆骨較寬，這樣更能凸顯優美曲線。

纖細的成年男性體型

纖細的成年女性體型

步驟案例 修長纖細的女性古風人物

1 古風女性的畫法與普通女性相同，先用鉛筆繪製動勢線，確定人物在圖中的位置。

2 隨後用關節球來表示四肢與人物的大致動態。

3 根據肩部與胯部的線條畫出四肢，再用凸出的弧線來表現關節的體積感。

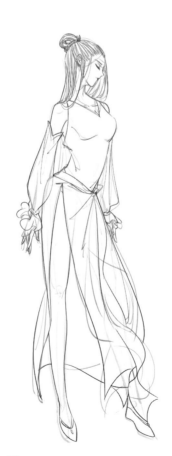

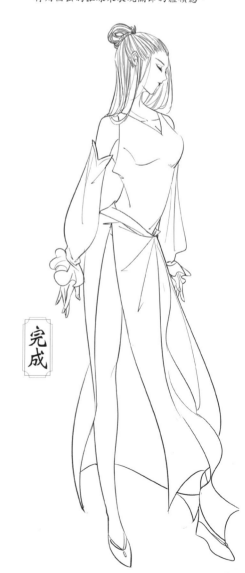

4 根據人體動態草圖進行服飾添加。用長弧線來畫裙襬以表現裙子的飄逸感。

5 用針筆描線時要注意女性肢體的線條應乾淨流暢，貼身的服飾會在身體上形成明顯勒痕。

完成

1 用鉛筆確定動勢線,短橫線表示人物頭身比。修長纖細的男性古風人物其頭身比在8~9頭身時較合適。

2 使用關節球與直線概括出軀幹及人物在畫面中站立的姿態。古風男性的腿部與普通男性相比更修長。

3 男性身材的用線多為折線,以表現出肌肉的起伏。穿上衣服後,人物會顯得更瘦一些。

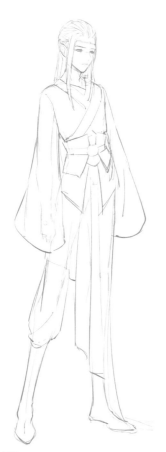

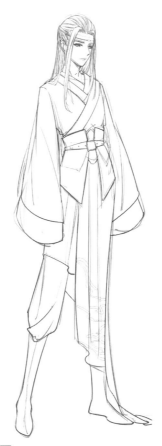

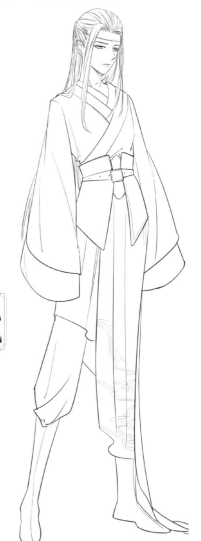

完成

4 簡單繪製出服飾輪廓,注意肩部的寬度與腰部的緊致。

5 細化服飾,用針筆將五官、髮絲細節和服裝上的皺褶勾勒出來。

3.2.2 氣宇軒昂的男性人物體型

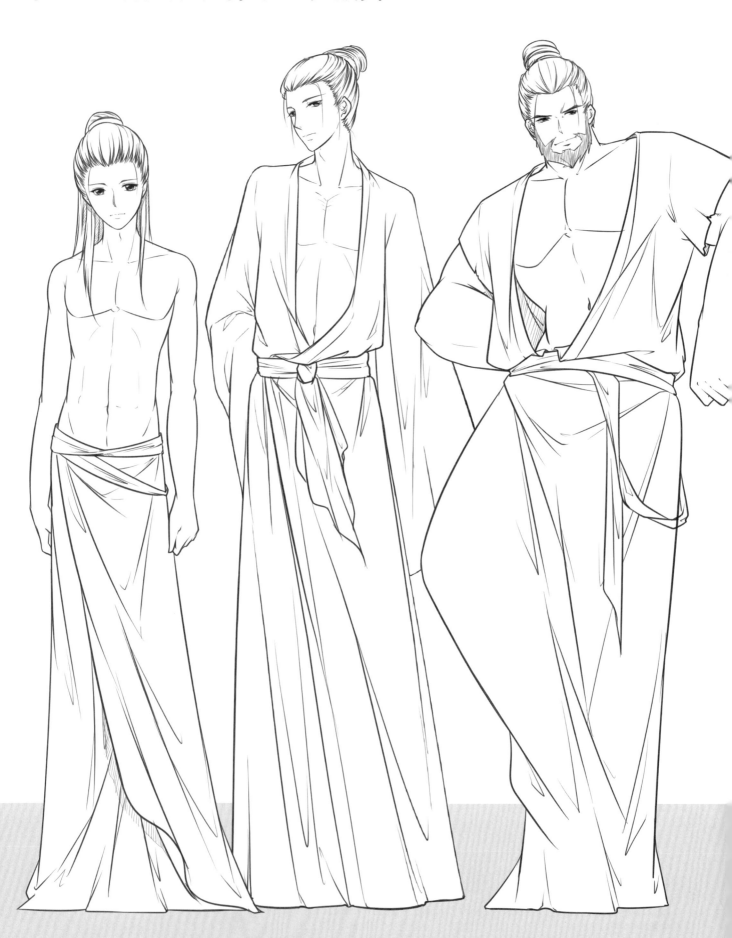

3.2.3　婀娜多姿的女性人物體型

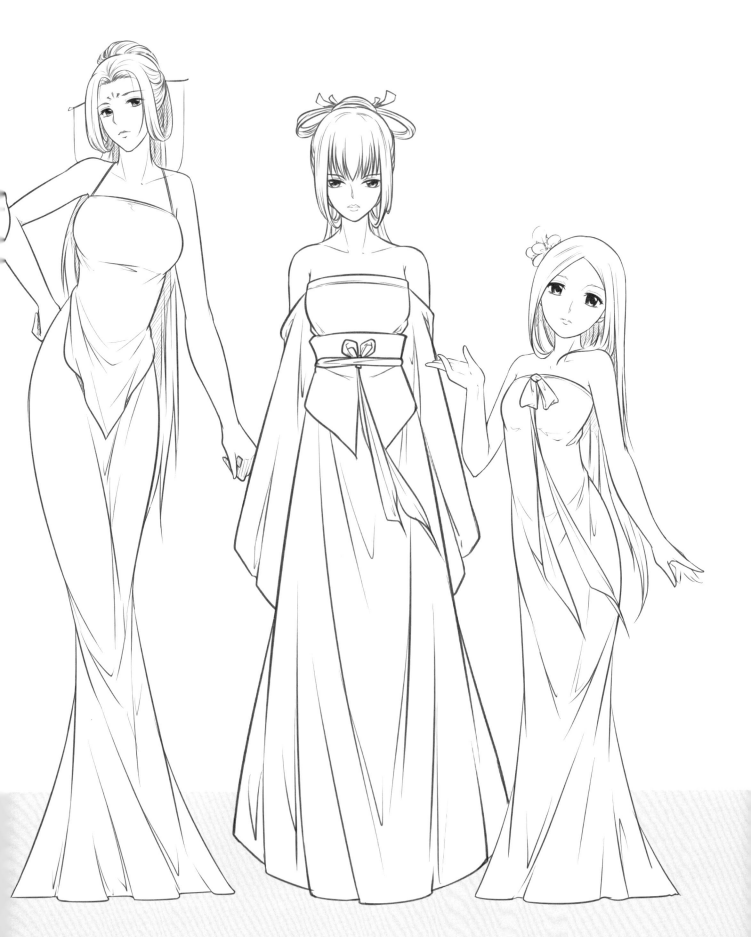

3.3 展現古風氣質的動作

古風人物有很多具有特色的動作，每個動作都有其關鍵要點，瞭解這些內容能更好地理解並繪出好看的古風動作。

3.3.1 古風人物動作的繪製要點

正面坐姿

古時的人多是席地而坐，也就是屈膝跪坐的。坐的時候將臀部放於腳跟上，上身挺直，雙手放於膝上，目不斜視。正坐與現代坐姿相比，都是挺直背脊，只不過是膝蓋屈起，從正面只能看見膝蓋。

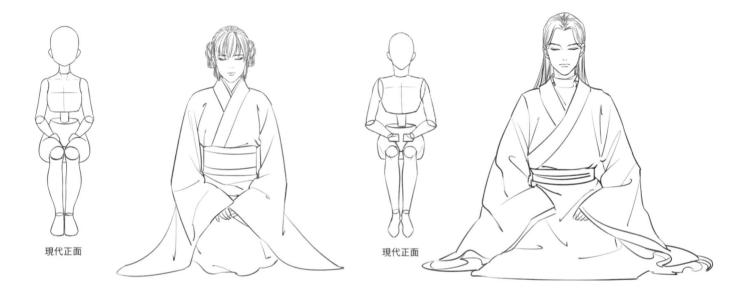

現代正面

現代正面

側面坐姿

從側面看現代與古代的坐姿，手臂的彎曲弧度基本相同。古代坐姿的下半身是大腿壓小腿，臀部在腳後跟的位置上。

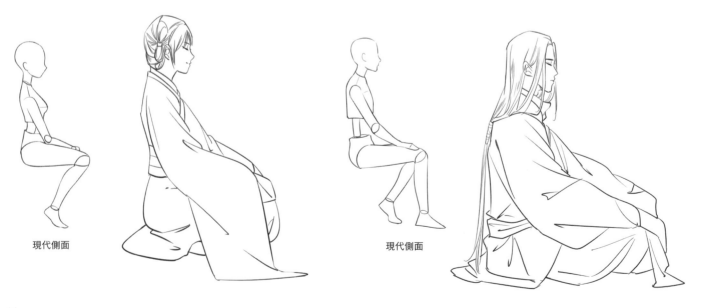

現代側面

現代側面

站立姿勢

在繪製女性動作時，要注意動作的端莊與柔美，讓人物更具古韻。類似岔腿、叉腰等現代動作盡量不要出現。

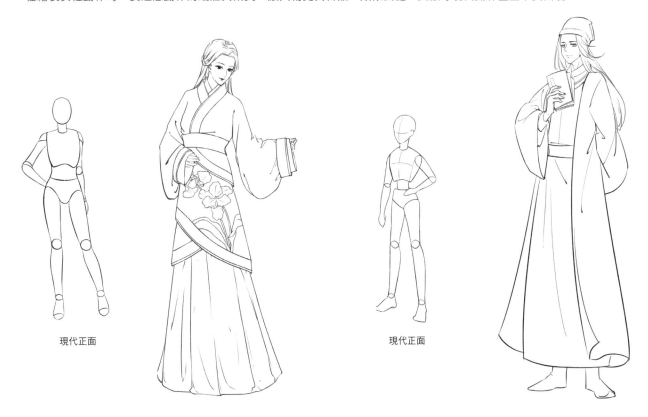

現代正面

現代正面

側立姿勢

不同於現代的隨性，古代文人雅士、大家閨秀都很重視自己的儀容。女性輕輕將手搭在身前，男性則常在站立或行走時將一手負於身後，一手執在身前，顯得大方得體。

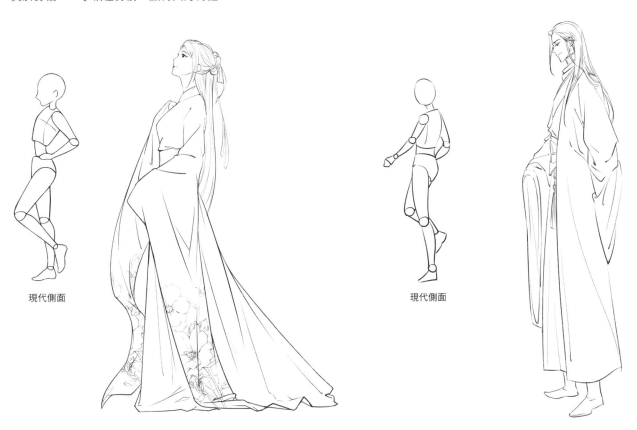

現代側面

現代側面

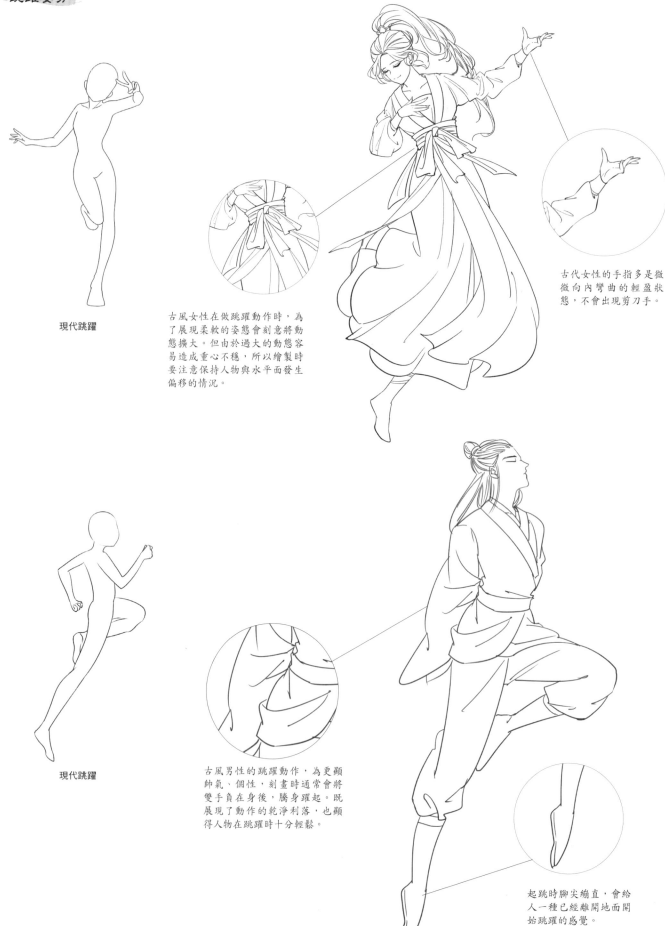

現代跳躍

古風女性在做跳躍動作時，為了展現柔軟的姿態會刻意將動態擴大。但由於過大的動態容易造成重心不穩，所以繪製時要注意保持人物與水平面發生偏移的情況。

古代女性的手指多是微微向內彎曲的輕盈狀態，不會出現剪刀手。

現代跳躍

古風男性的跳躍動作，為更顯帥氣、個性，刻畫時通常會將雙手負在身後，騰身躍起。既展現了動作的乾淨利落，也顯得人物在跳躍時十分輕鬆。

起跳時腳尖繃直，會給人一種已經離開地面開始跳躍的感覺。

手部姿勢

在古風人物中，手是人物的第二張臉，是非常重要的。且古風人物有著很多特殊的手部動作，可以增強人物的韻味，表現人物性格。

現代喝水

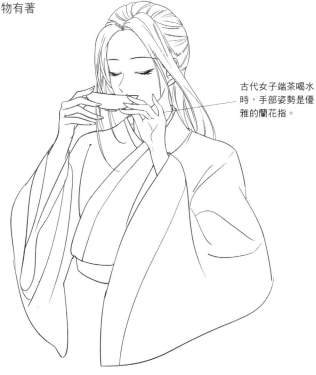

古代女子端茶喝水時，手部姿勢是優雅的蘭花指。

手部的運動規律

古代人物的手部姿勢雖與現代人有著很大的區別，但兩者在運動規律上卻是相同的。
想要掌握古代人物的手部動作，不明白手的運動規律可不行。

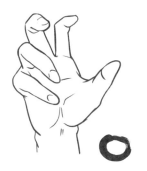

古風男性的手勢多是半握狀態，無名指與小指的彎曲幅度較大，其他手指微微向前彎曲。這裡需要注意大拇指只有兩個指關節，其他手指有三個。

古風女性的手勢多為蘭花指，拇指和食指相連，其他手指略微彎曲。臨摹時先做出這個手勢再畫，更便理解手勢的結構。

男女手型差異

男性的手有比較明顯的骨節，指尖是方的。
女性的手光滑柔美，沒有明顯的骨節，指尖是尖的，與男性的手相比顯得纖細柔軟。

女性的手　　　　　　男性的手

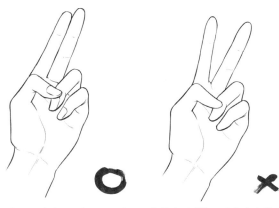

也有比較特殊的手勢，比如古風人物特有的劍指。食指與中指併攏，其餘手指朝掌心彎曲，拇指搭在無名指上。臨摹時先將手指看作圓柱體再逐一細化各個指關節，能減少出錯率。

1 用圓圈繪出頭部，並畫出動勢線。

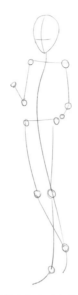

2 根據肩部和胯部線條畫出身體、四肢的動作結構線，關節用圓圈代替。

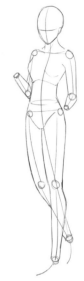

3 用簡單的球形關節繪出大致的動態輪廓。

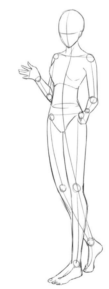

4 畫出人物的身體輪廓，注意關節的轉折處理與腿部的前後遮擋關係。

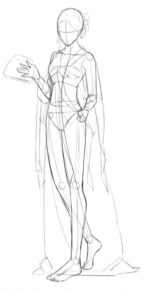

5 繪出衣服、飾品的大致草圖。

完成

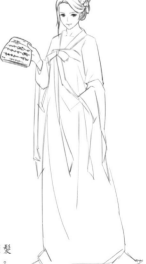

6 詳細繪製人物的臉部與頭髮等細節，之後再繪製衣服飾品。

步驟案例 古風男性站立動作

① 用圓圈繪出頭部，並畫出動勢線。

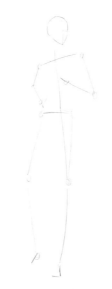

② 在肩部與胯部用線條繪出四肢動作，關節處用圓圈表示。

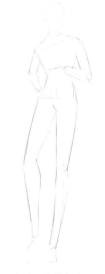

③ 畫出身體的動態輪廓。

④ 畫出手部與腳部的輪廓，繪出完整的身體輪廓，繪製時要注意肌肉的起伏。

⑤ 簡單地繪製出衣服與飾品。

⑥ 用針筆詳細繪製人物的臉部與頭髮等細節，之後再繪出衣服、飾品。

完成

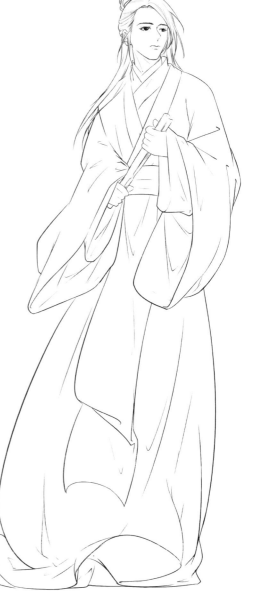

步驟案例 古風女性跳躍姿態

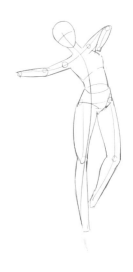

1 繪出動勢線，頭部用簡單的圓圈表示。

2 在動勢線上刻畫四肢的動作結構線，用圓圈表示關節。

3 用凸出的弧線表現關節的體積感，中心線表示身體動向。

4 繪出完整的身體輪廓，注意四肢的前後遮擋關係。

完成

5 在輪廓線上簡單繪製出服飾外形，注意服飾的動向要與身體的動向相反。

6 細化頭髮，並認真刻畫人物的臉部及身體。

3.3.2 古風男性站立動作

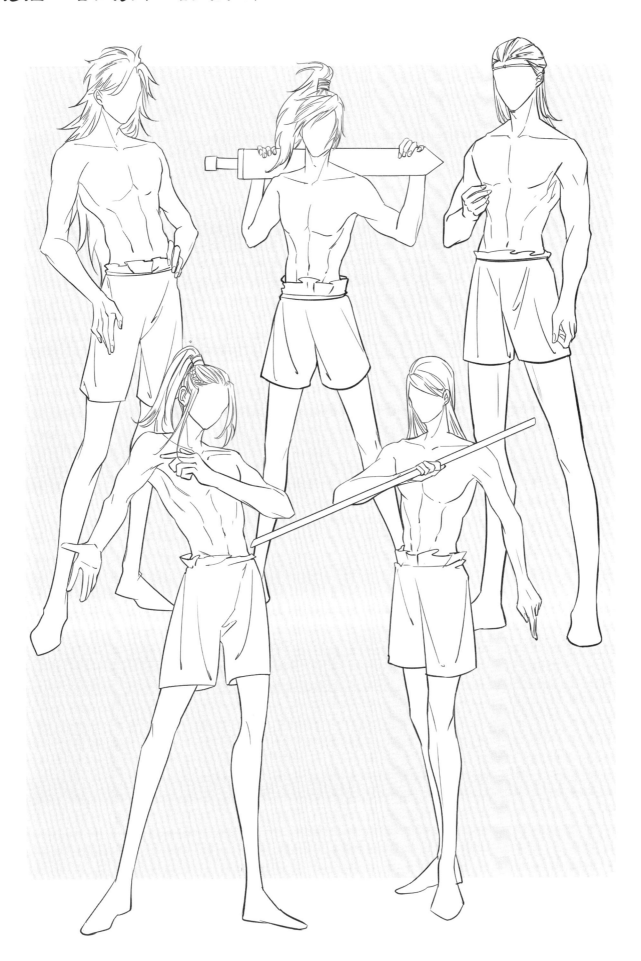

3.3.3 古風女性站立動作

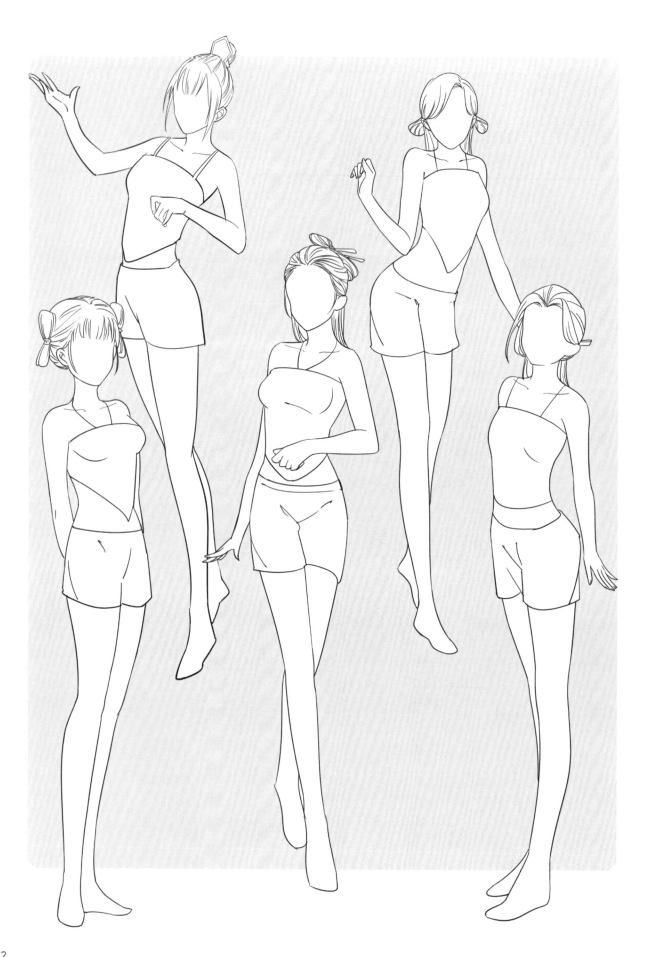

3.3.4 古風男性行走動作

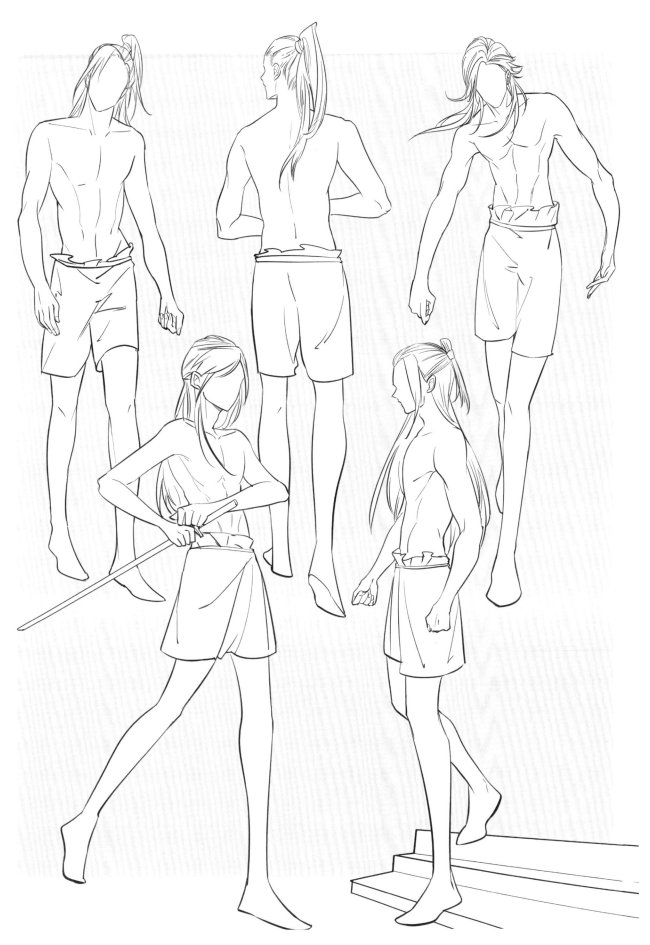

3.3.5　古風女性行走動作

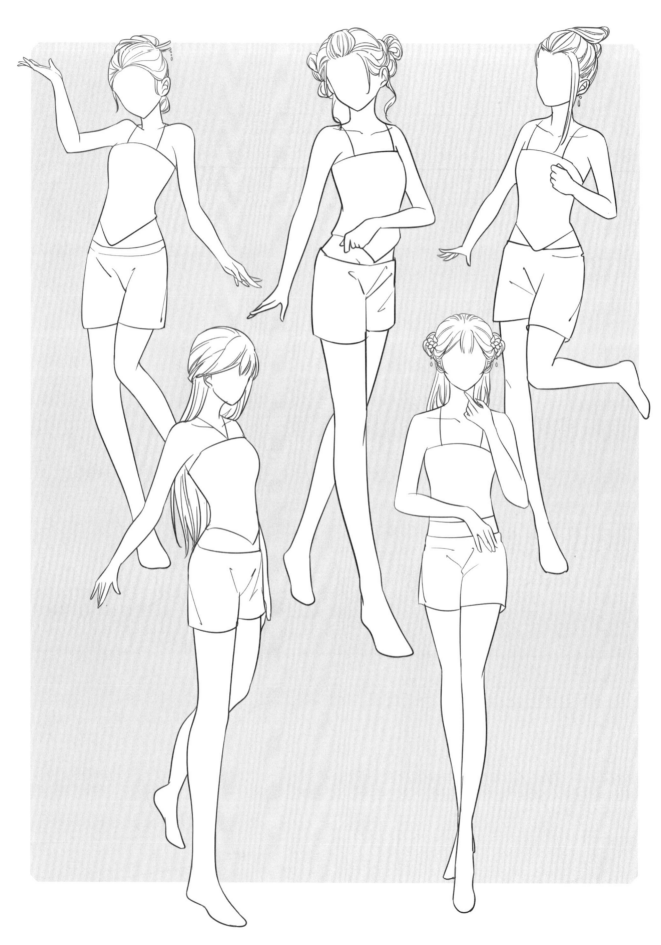

3.3.6 古風男性坐臥動作

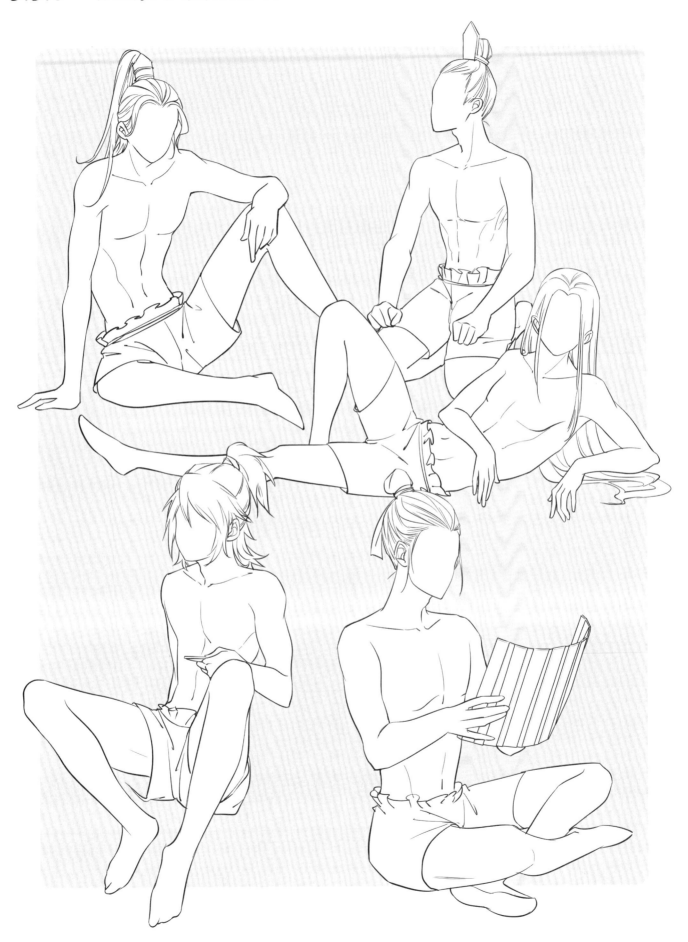

3.3.7 古風女性坐臥動作

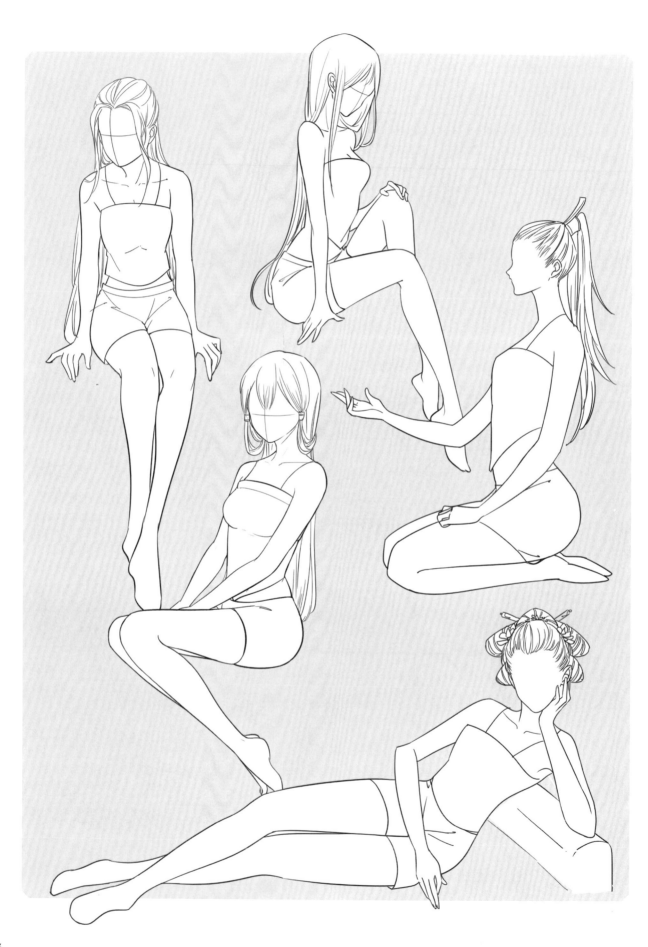

3.3.8　各種古風手部動作

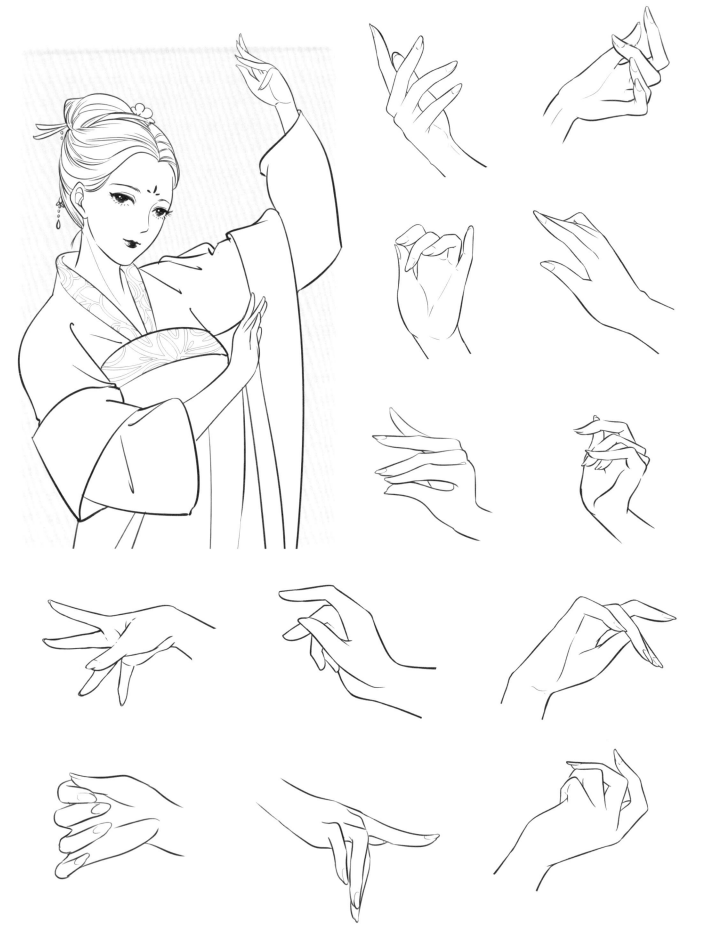

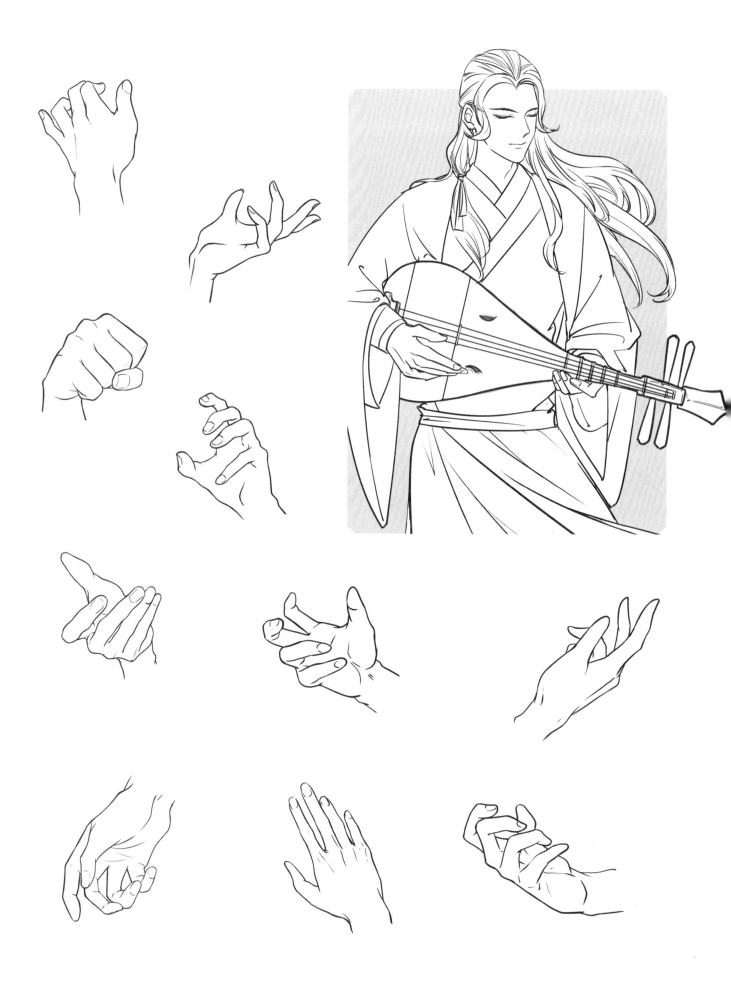

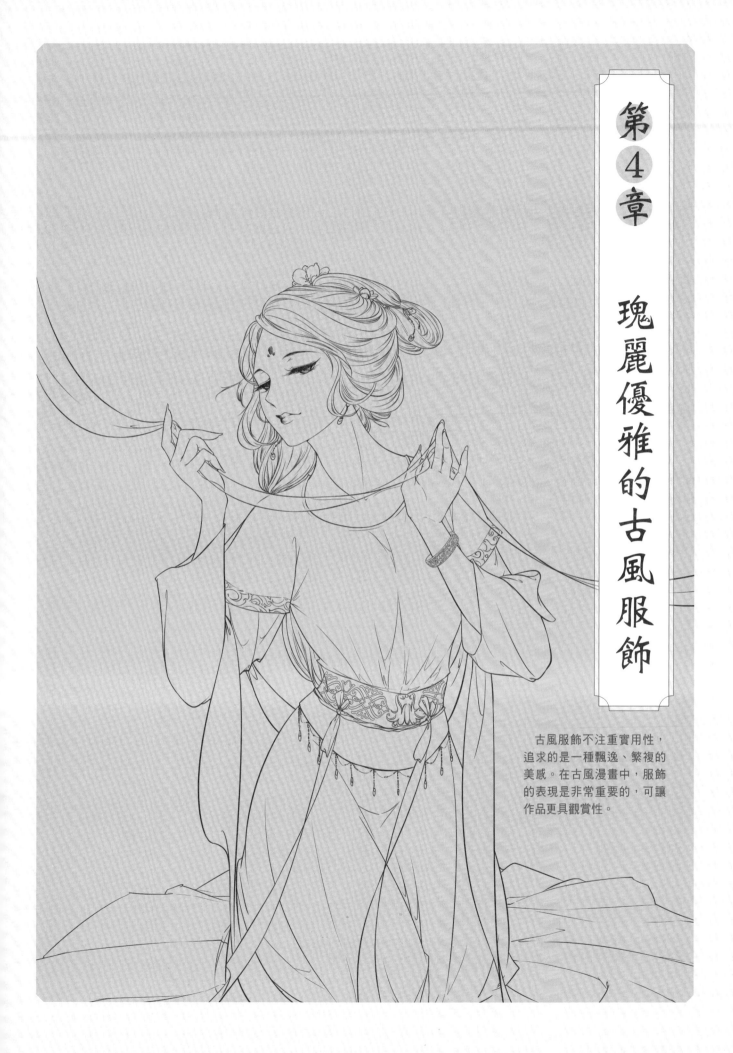

第4章

瑰麗優雅的古風服飾

古風服飾不注重實用性，
追求的是一種飄逸、繁複的
美感。在古風漫畫中，服飾
的表現是非常重要的，可讓
作品更具觀賞性。

4.1 貴氣華麗的宮廷服飾

古代宮廷中的服飾無疑是古風服飾中最為華麗的種類！服飾上的裝飾和紋樣都極為講究，不同的服飾還能展現人物不同的身分地位。

4.1.1 宮裝的造型特點

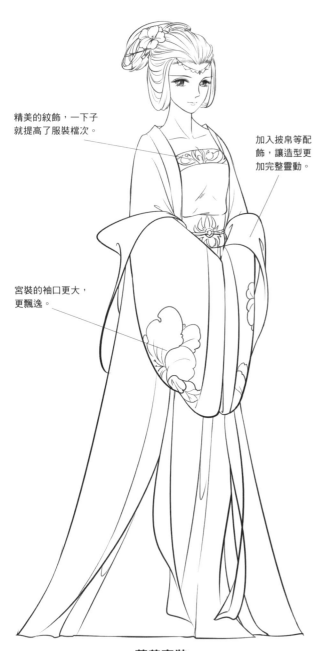

精美的紋飾，一下子就提高了服裝檔次。

加入披帛等配飾，讓造型更加完整靈動。

宮裝的袖口更大，更飄逸。

華美宮裝

宮廷服飾更加華美，完全放棄實用性，崇尚裝飾效果。

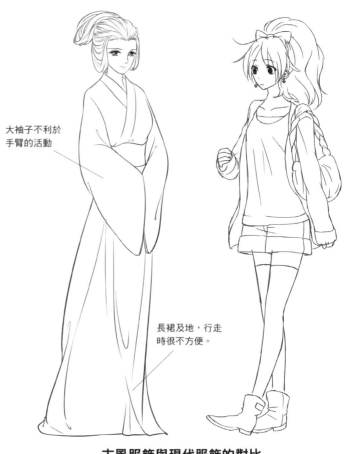

大袖子不利於手臂的活動

長裙及地，行走時很不方便。

古風服飾與現代服飾的對比

和現代服飾相比古風服飾更加寬大，且實用性較差。現代服飾則更注重行動方便及輕巧。

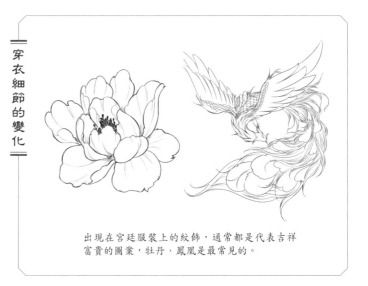

穿衣細節的變化

出現在宮廷服裝上的紋飾，通常都是代表吉祥富貴的圖案，牡丹、鳳凰是最常見的。

步驟案例 華服

1 概括畫出服裝的大致結構，確定其基本款式。

2 在手臂上添加披帛，增強服裝整體的完整性。

3 進一步細化服飾，添加一些紋飾。

4 先從主體開始描線。表現邊緣的線粗一點，表現皺褶的細一點。

5 披帛的線條要更細一些，展現其輕薄透明的質感。

6 擦掉草稿線，並添加一些牡丹紋飾，以提升服裝的華麗度。

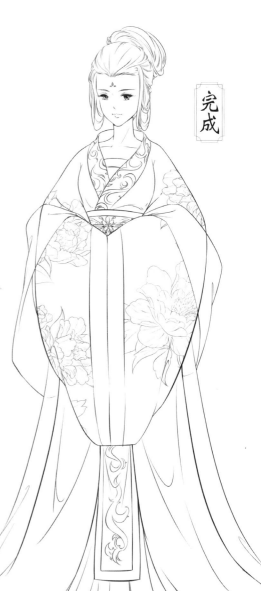

完成

1 畫出服裝的基本結構。垂墜的長裙邊緣流暢，基本沒有什麼彎曲。

2 添加上繫帶和披帛，讓服裝的組成更加完整。

3 勾勒出裙子的主體，注意提起的裙角的皺褶表現。

4 勾出披帛和繫帶，並在裙頭處添加花紋裝飾。

5 擦掉草稿線條，完成線稿的繪製。

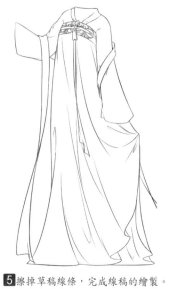

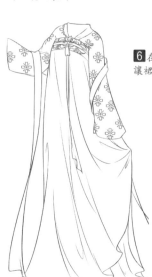

6 在裙子的上半部畫些碎花，讓裙子顯得更加華麗。

完成

步驟案例 甲冑

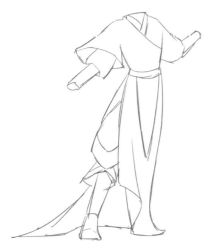

1 畫出服飾的整體結構，要表現出各部分的不同質感。

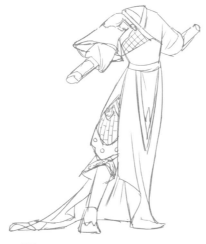

2 細化服飾。繪出甲冑特有的片狀結構和布料部分的皺褶。

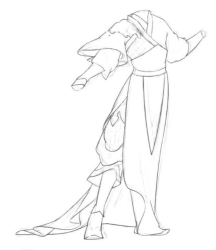

3 先從服裝的外輪廓開始描線，清楚地分開不同的材質。

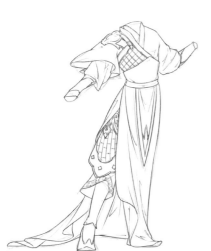

4 用線條表現不同材質的細節。粗一些的線表現金屬鎧甲，細線則為布料的皺褶。

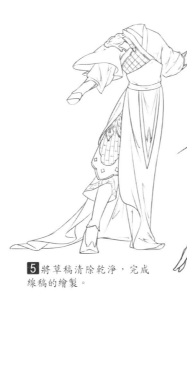

5 將草稿清除乾淨，完成線稿的繪製。

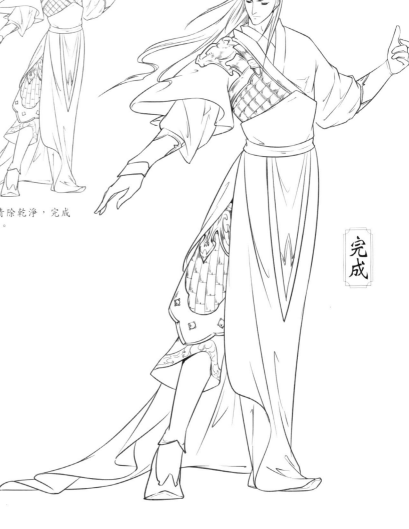

6 用線段表現出金屬盔甲上的粗糙質感，並增加鎧甲的厚度感。

完成

4.1.2　貴氣的皇室服飾

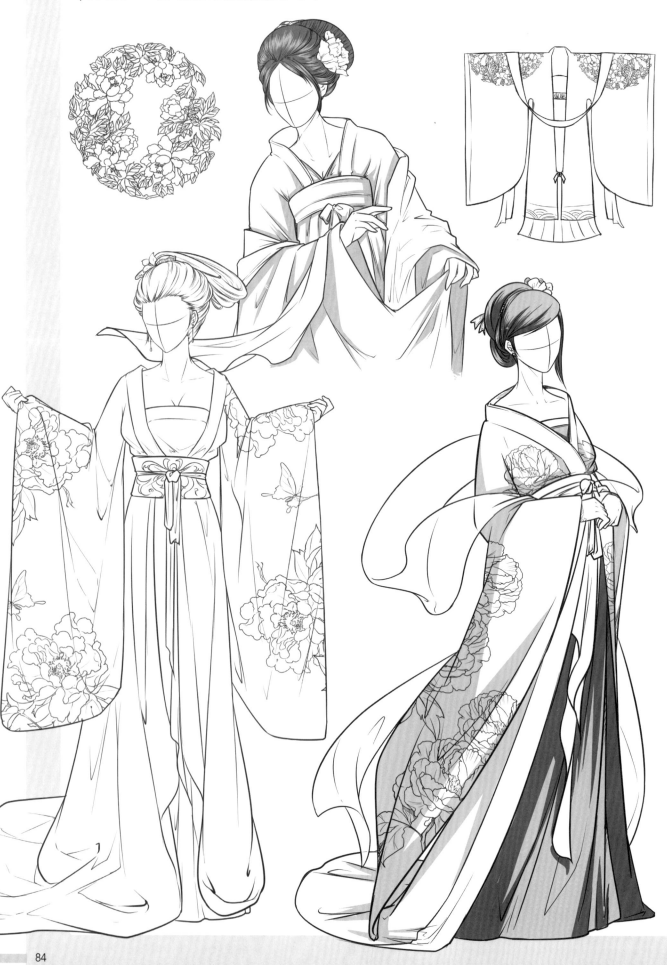

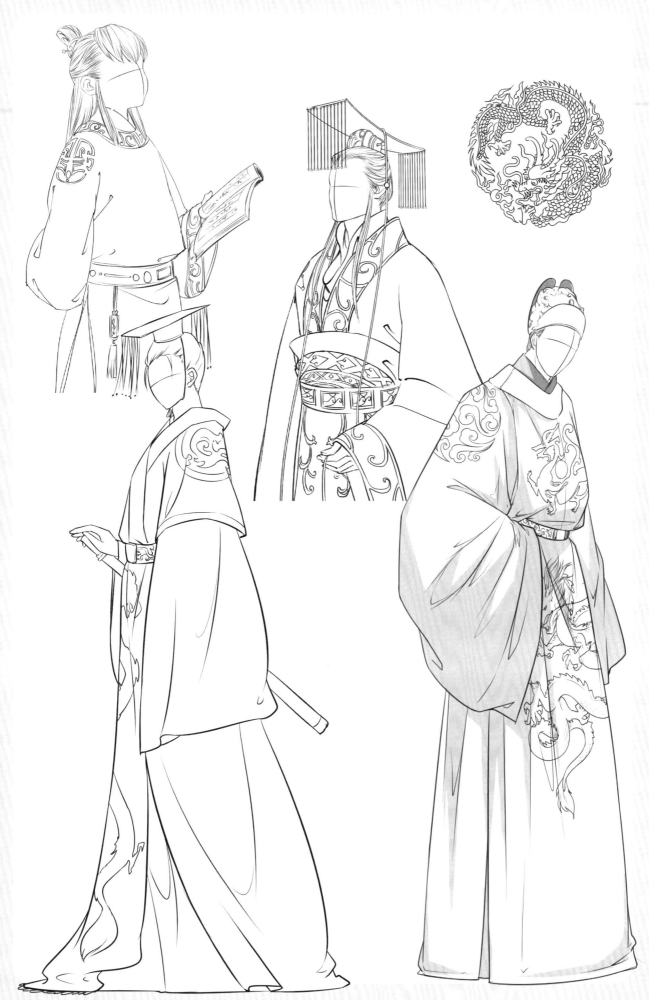

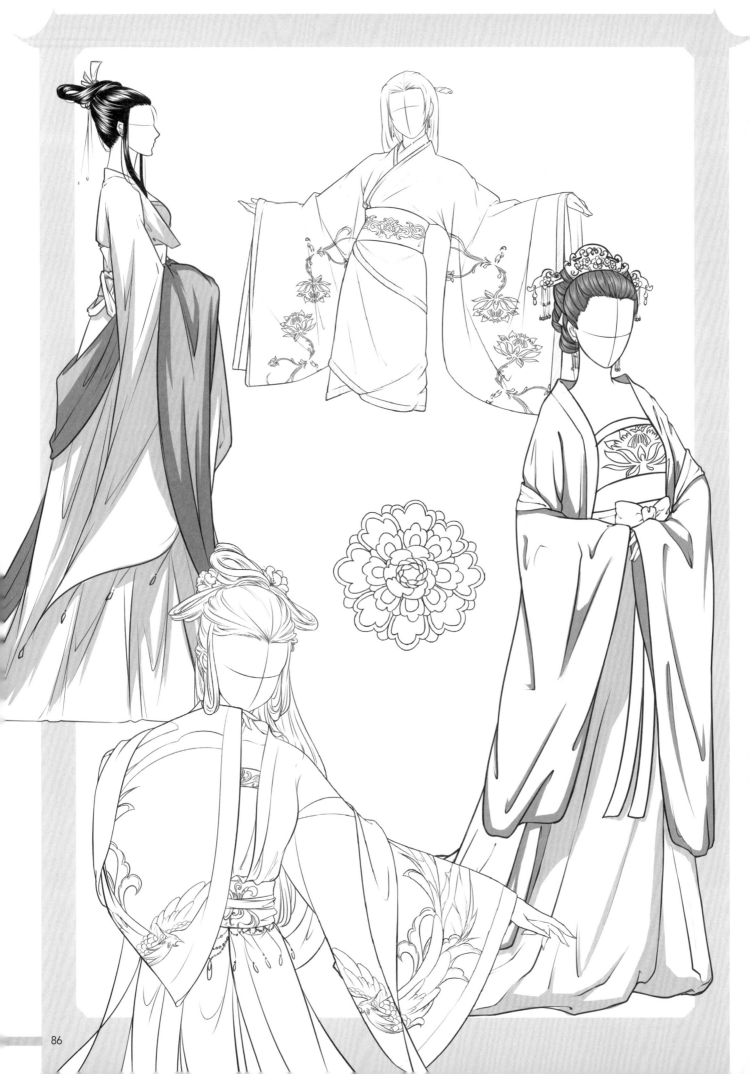

4.1.3 大袖長襦的貴族服飾

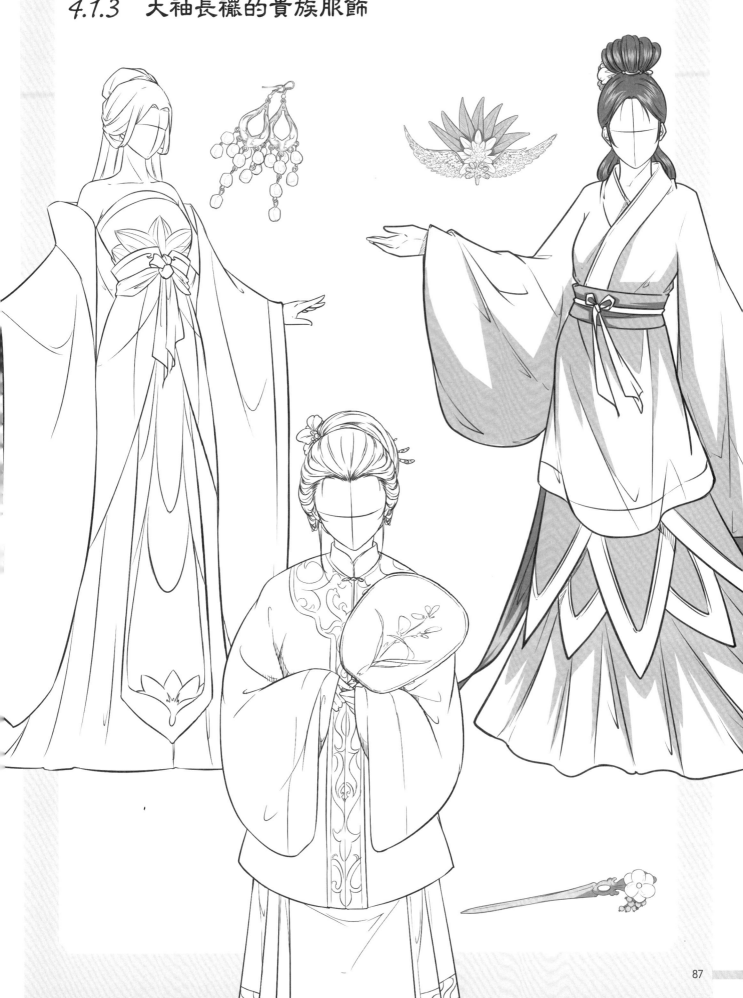

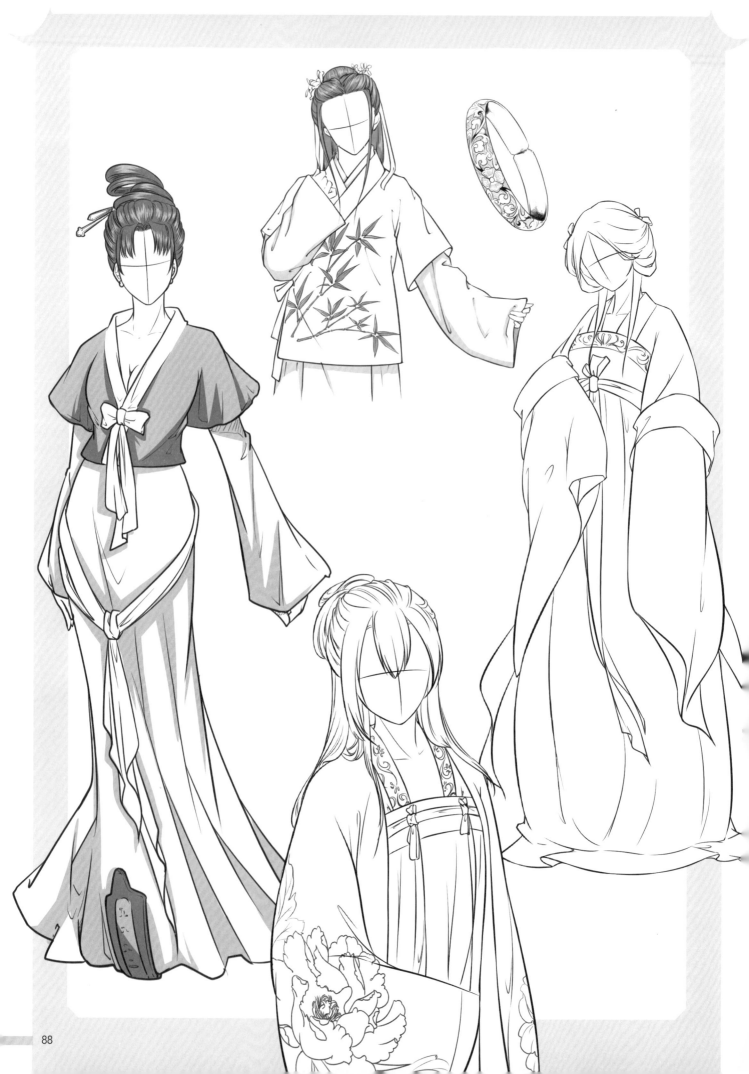

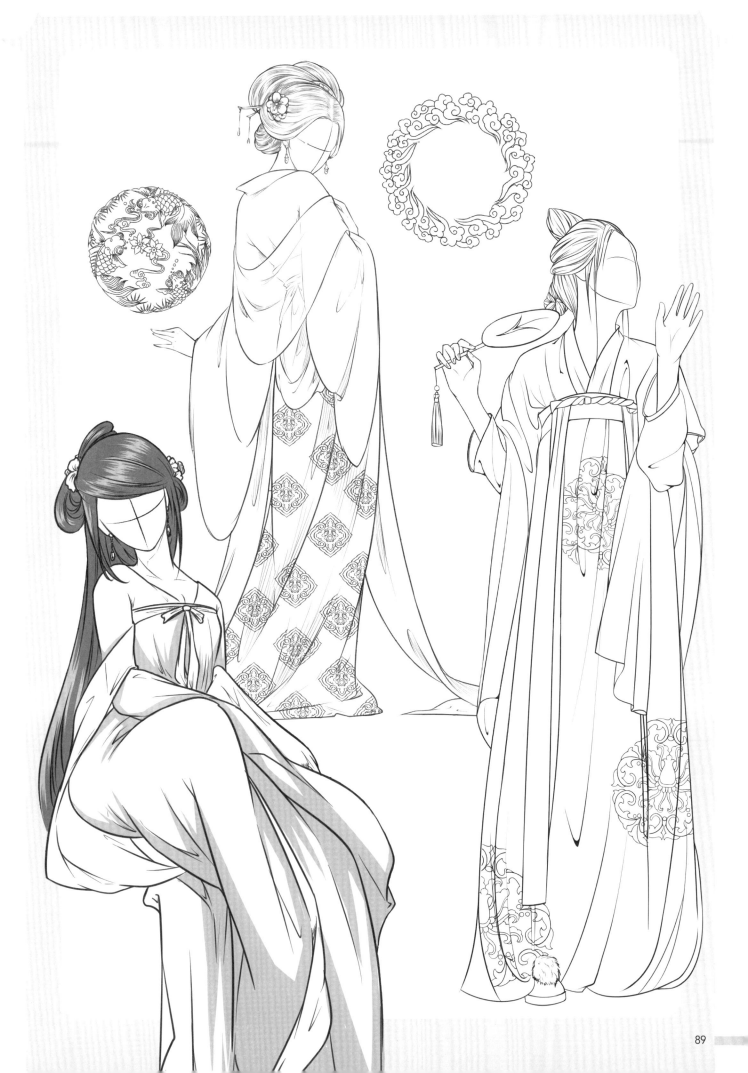

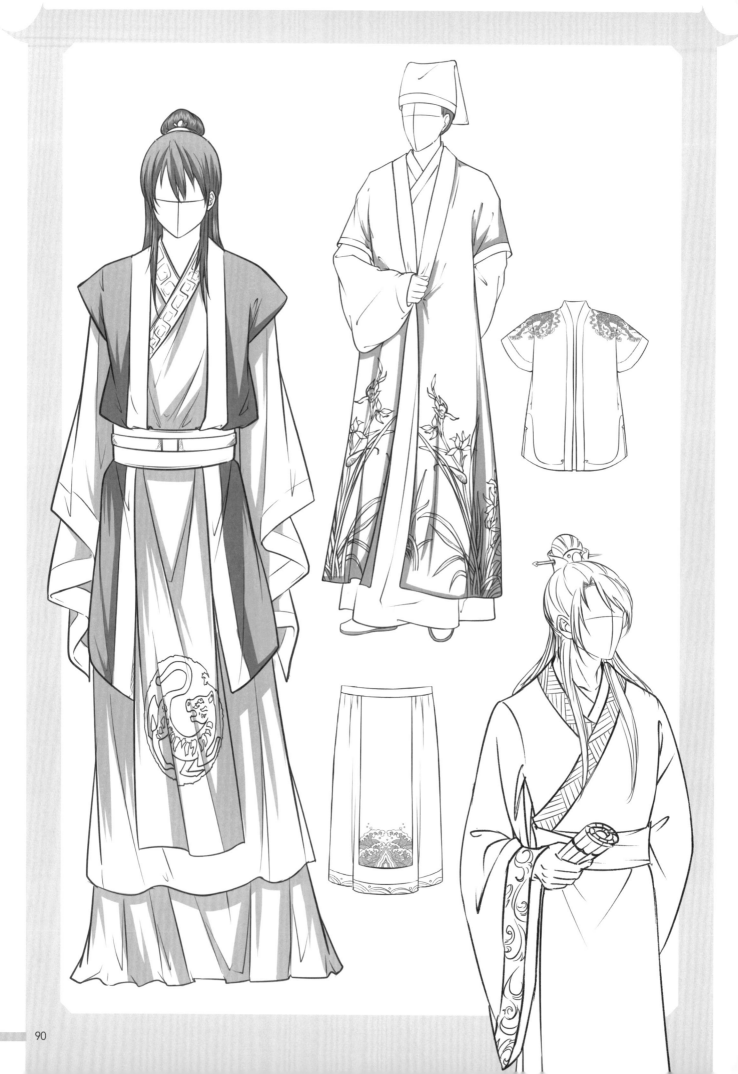

4.1.4 威嚴的文官服飾

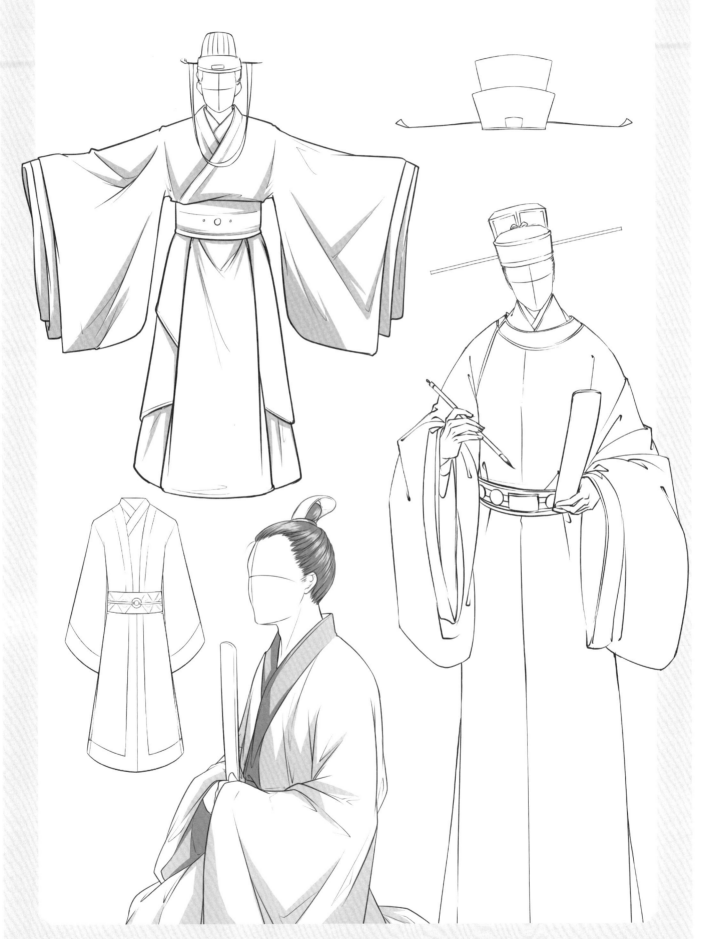

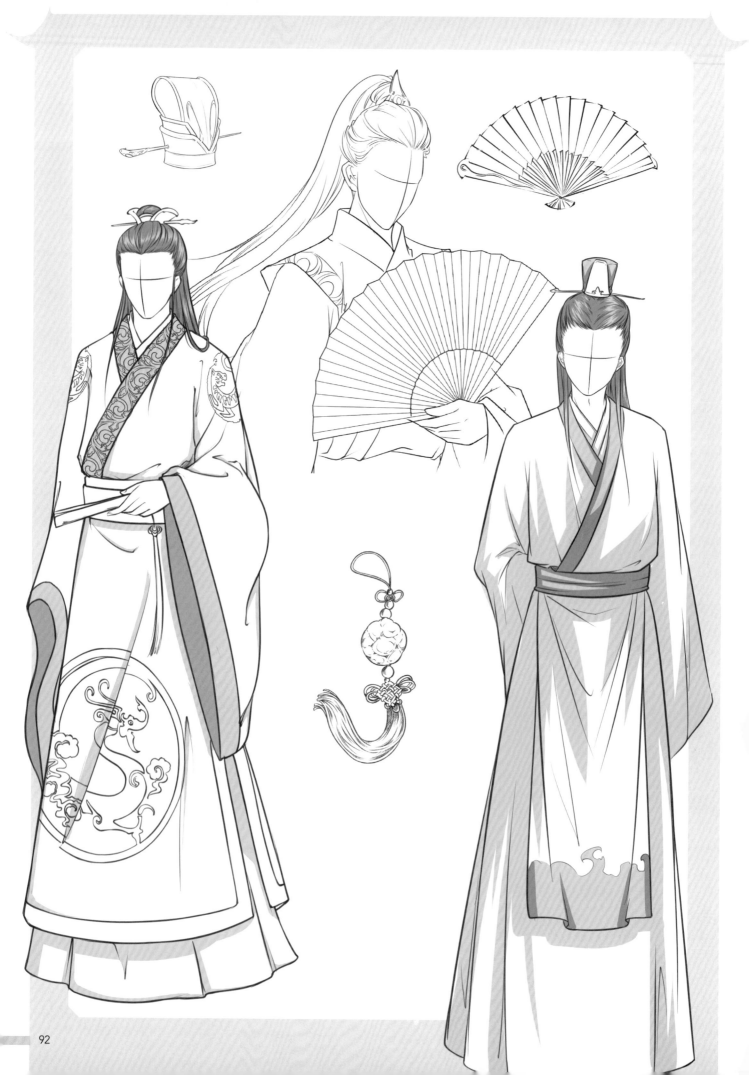

4.1.5 幹練的武官服飾

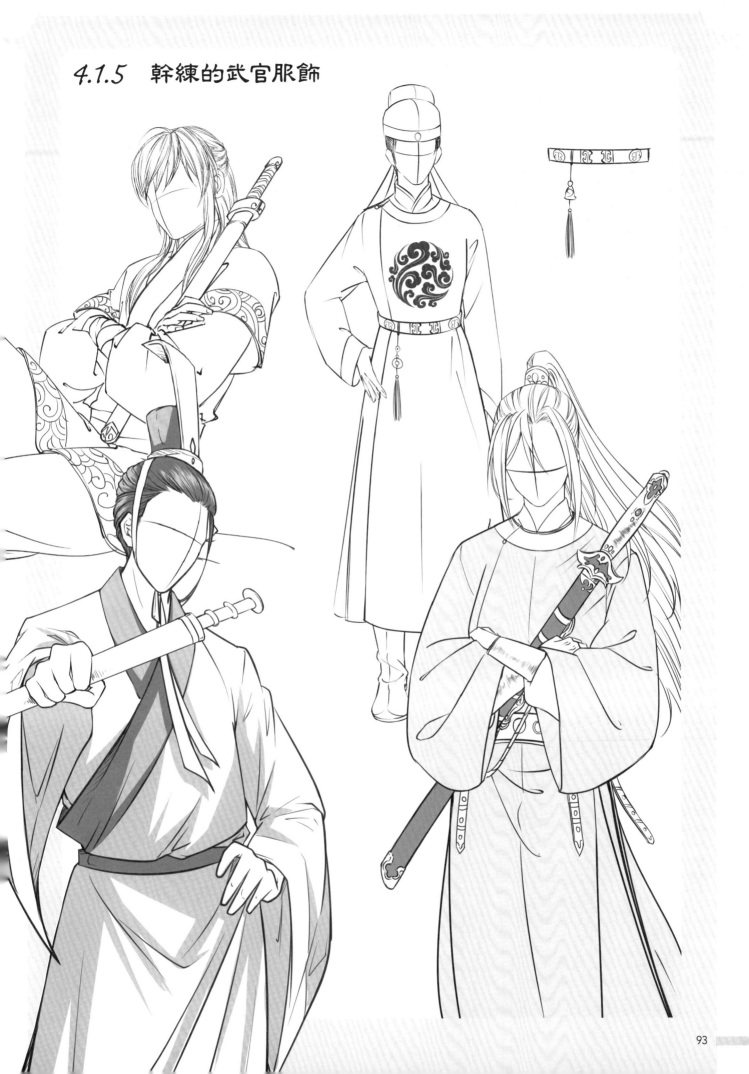

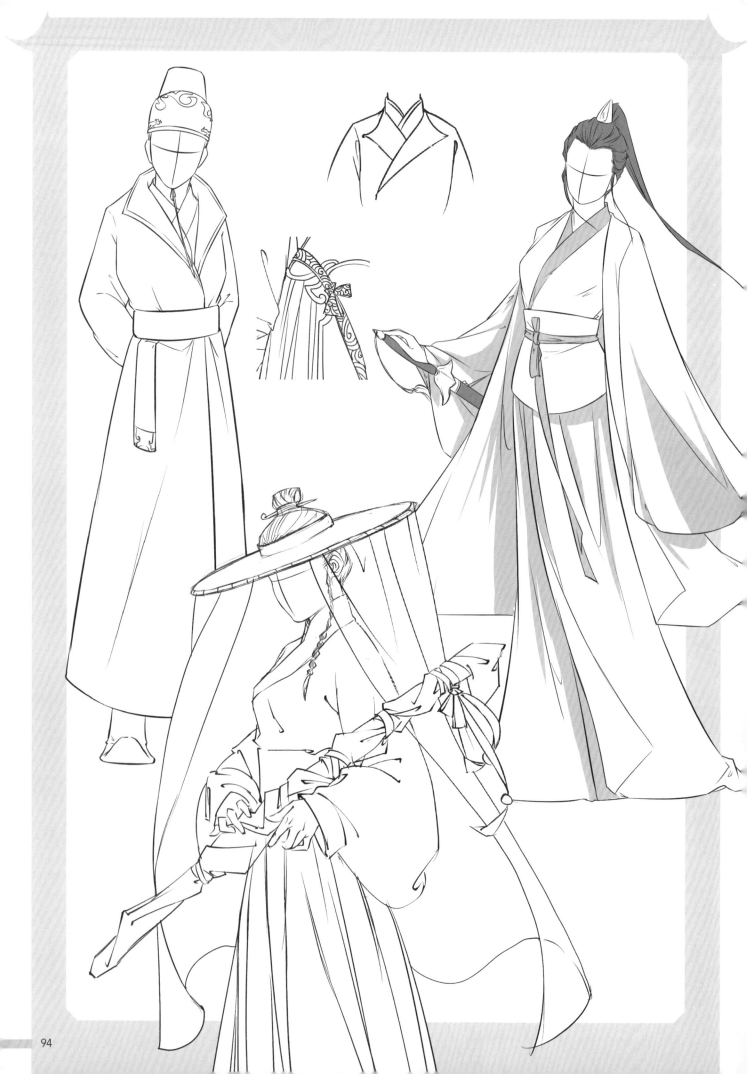

4.1.6 精巧的甲冑

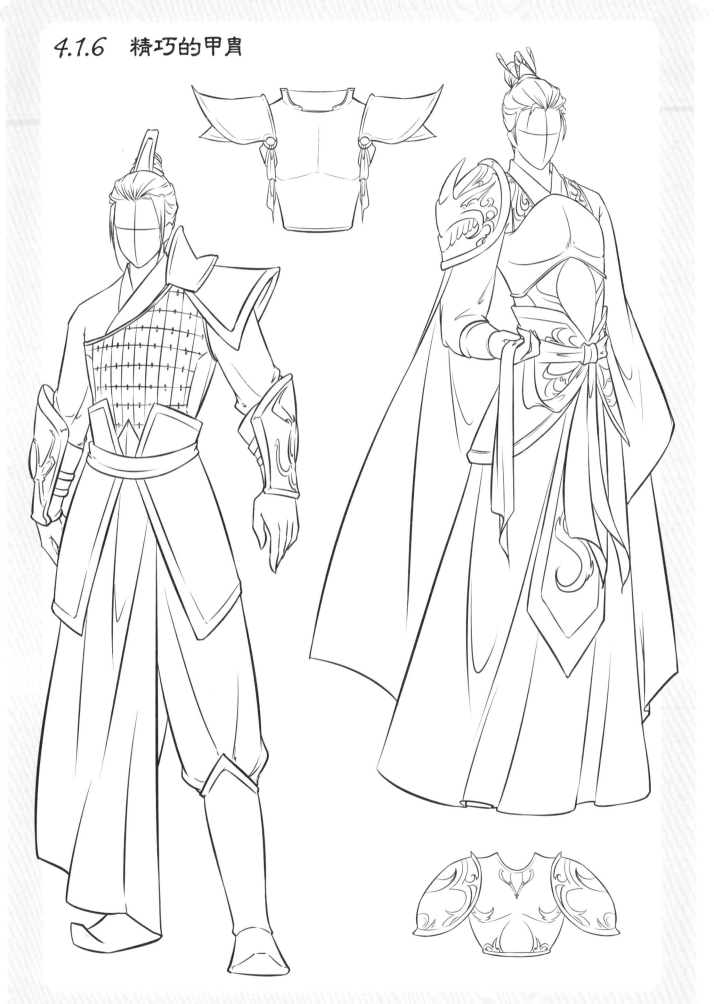

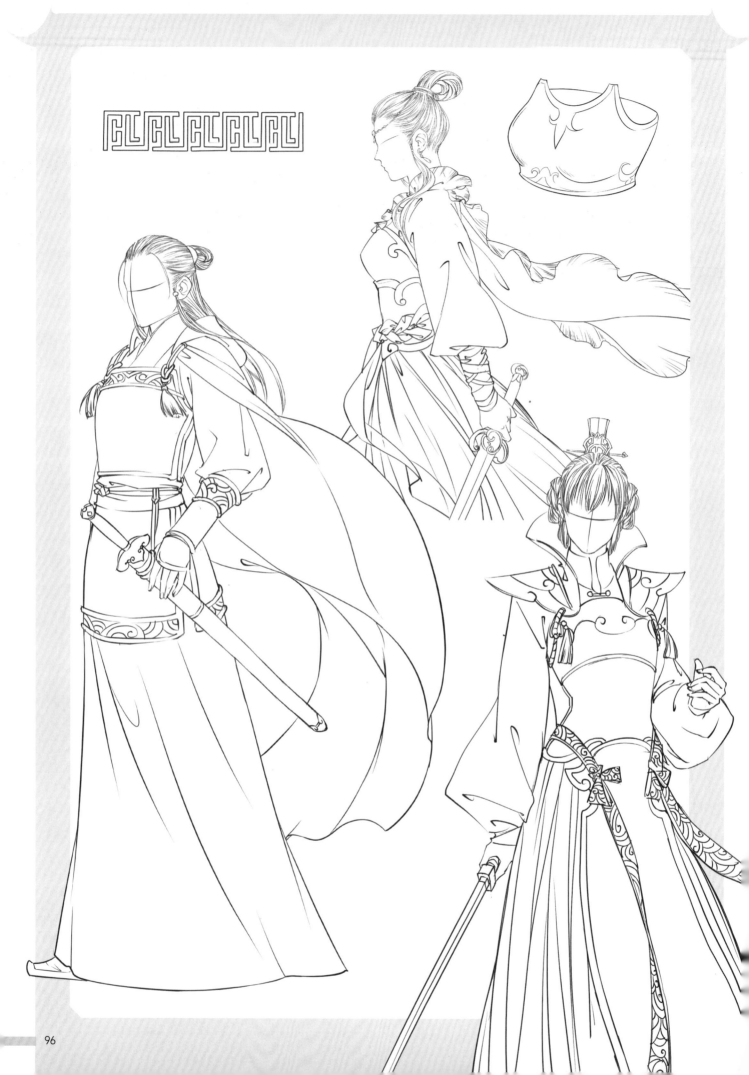

4.2 清麗脫俗的常服

古風服飾具有極大的包容性。隨著時間的變遷，服飾也有著不同的材質與造型特色，在古風常服裡就經常可見清透的薄紗和密實的皮草等。

4.2.1 古風服飾的質感表現

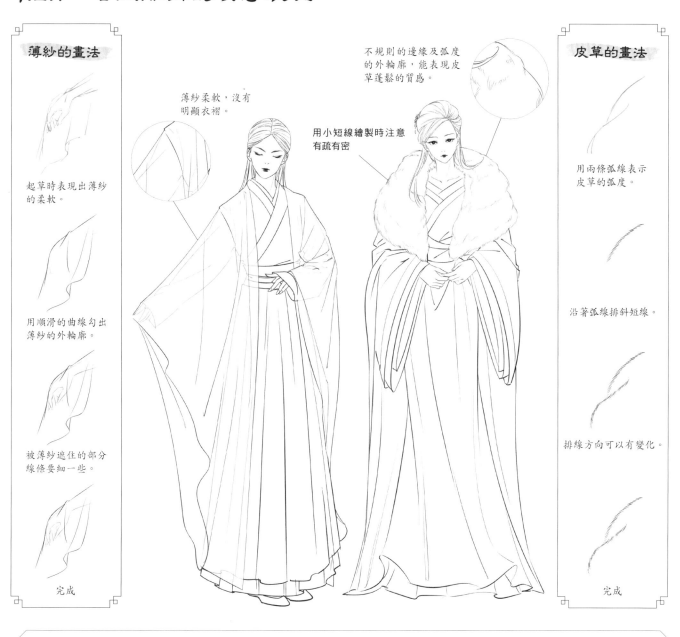

薄紗的畫法

起草時表現出薄紗的柔軟。

用順滑的曲線勾出薄紗的外輪廓。

被薄紗遮住的部分線條要細一些。

完成

薄紗柔軟，沒有明顯衣褶。

不規則的邊緣及弧度的外輪廓，能表現皮草蓬鬆的質感。

用小短線繪製時注意有疏有密

皮草的畫法

用兩條弧線表示皮草的弧度。

沿著弧線排斜短線。

排線方向可以有變化。

完成

各種皮草的質感

排列的短斜線能讓皮草看起來十分蓬鬆。

長弧線讓皮草顯得柔順，長度較長。

波浪曲線勾勒出皮草的絨毛質感。

刻畫硬質皮草時，兩條線為一組，線條鋒利些。

步驟案例 塞外皮草

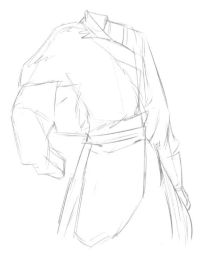

1 繪出衣服的基本結構，使用鉛筆起草，確定皮草形狀並勾出輪廓。

2 用細碎的線條勾出皮草的外輪廓，並表現出皮草的質感。

3 用勾線筆勾出服飾及腰帶，在手部彎曲出勾出大致的衣褶，衣褶線條內淺外深。

完成

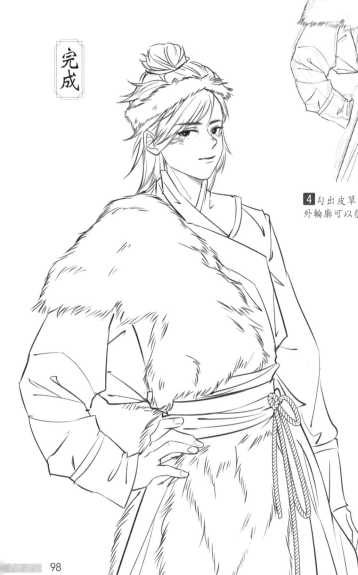

4 勾出皮草。不規則的短線與有弧度的外輪廓可以很好地展現出皮草質感。

5 為了將畫面看得更清楚，先將草稿線條擦拭乾淨。

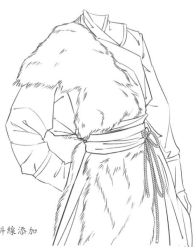

6 在皮草內用斜線添加一些皮草紋理。

步驟案例 輕薄紗衣

1 用鉛筆畫幾條簡單線條表示衣服的結構外形。

2 細化草稿將衣服的褶皺及裙襬處的紋理表現出來。

3 用鉛筆勾勒薄紗,先勾出大致外形,手部彎曲部分則勾畫出衣裙。

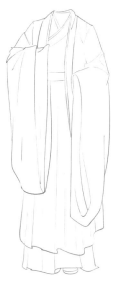

4 為了使畫面看上去更乾淨,先清除殘餘的草稿線條。

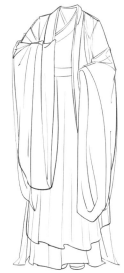

5 先觀察裡衣的衣裙走向,再用針筆沿裡衣走向畫條更平滑的線,減少褶皺,讓線條更輕盈。

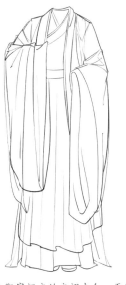

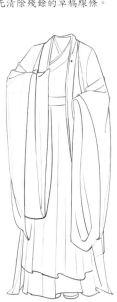

6 擦拭一下薄紗遮蓋的部分,讓線條不那麼明顯,露出來的部分用針筆重新勾勒,薄紗的質感就體現出來了。

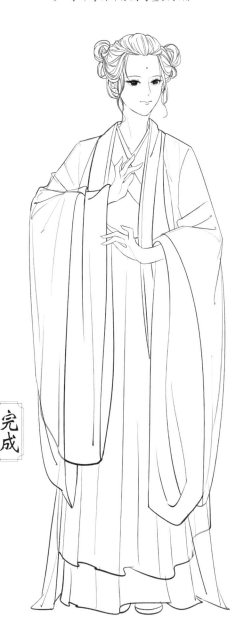

完成

步驟案例 飄逸披帛

1 用鉛筆簡單地畫出服飾整體。

2 進一步細化草稿，畫出衣服褶皺，並在披帛上點綴一些花紋。

3 用針筆勾出服飾大致外形，注意袖口收緊處應有衣褶表現。

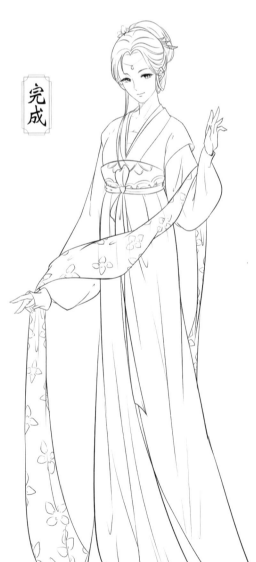

完成

4 在裙襬處添加幾條長弧線表示裙襬的垂感與褶皺，並細化出披帛上的花紋。

5 清除剩下的草稿，讓畫面看起來乾淨一些。

6 在披帛內沿著裙襬的褶皺方向用淺細的線條輕輕勾畫幾條弧線，以突出薄紗半透明的質感。注意弧線兩頭不能連接到披帛的邊緣線。

4.2.2 素潔典雅的居家服飾

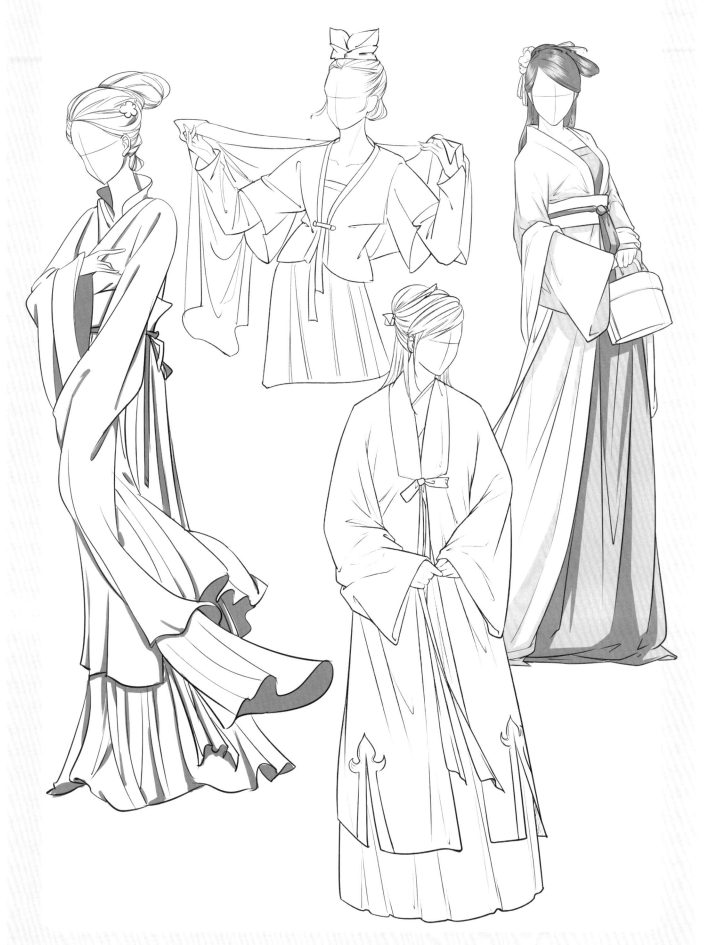

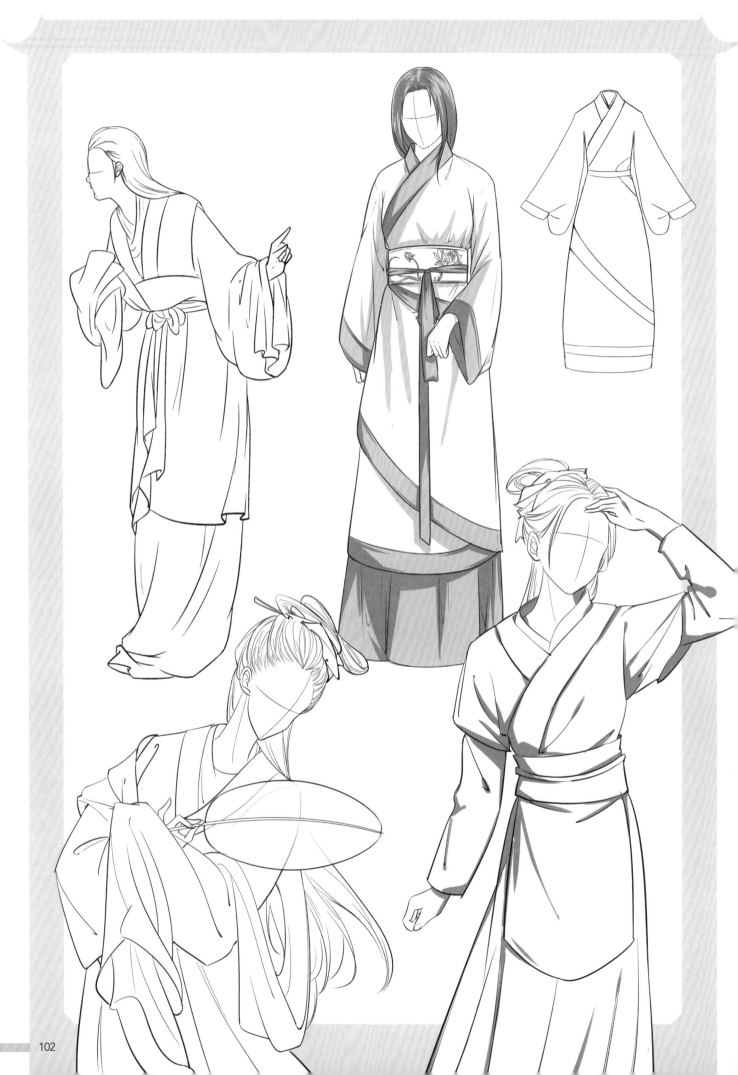

4.2.3 俏皮可愛的少女服飾

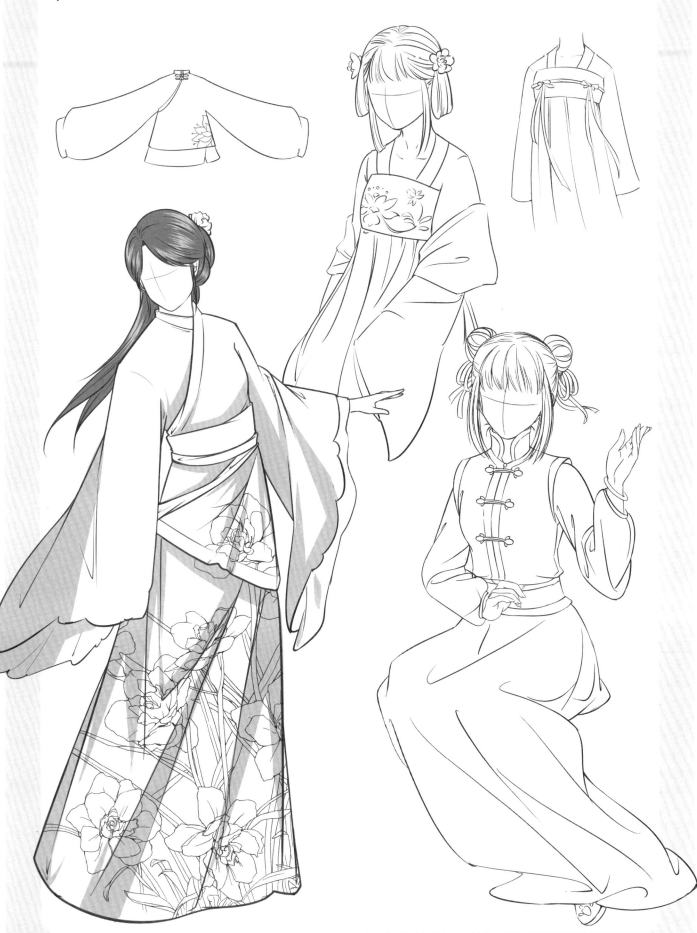

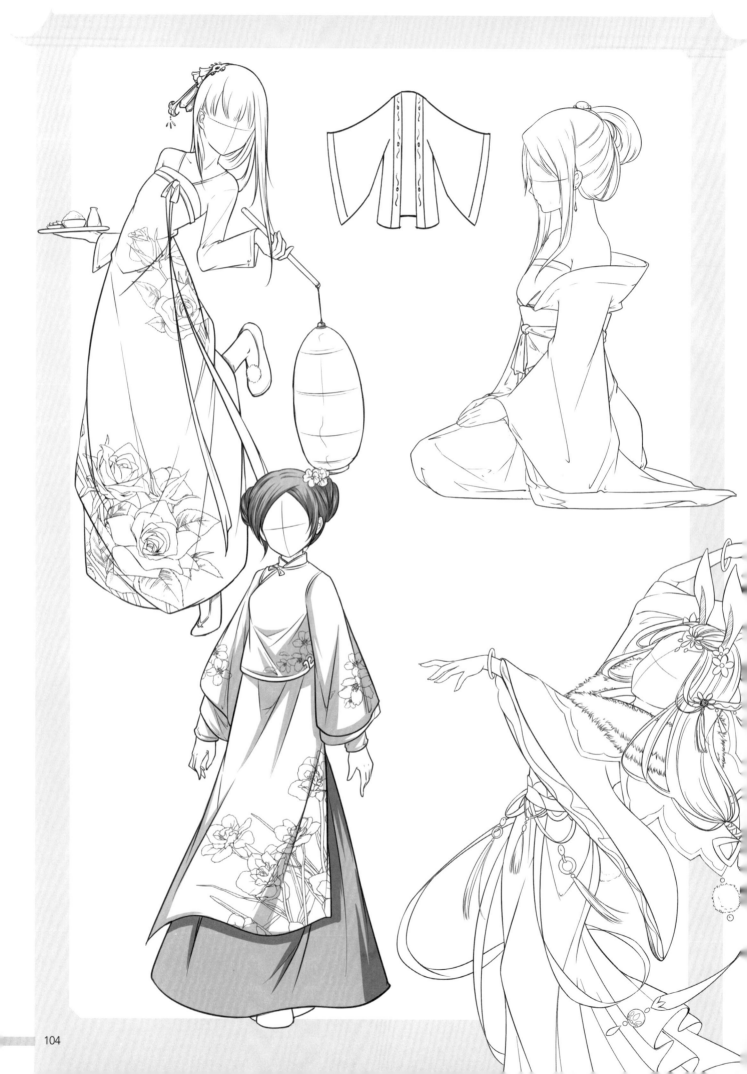

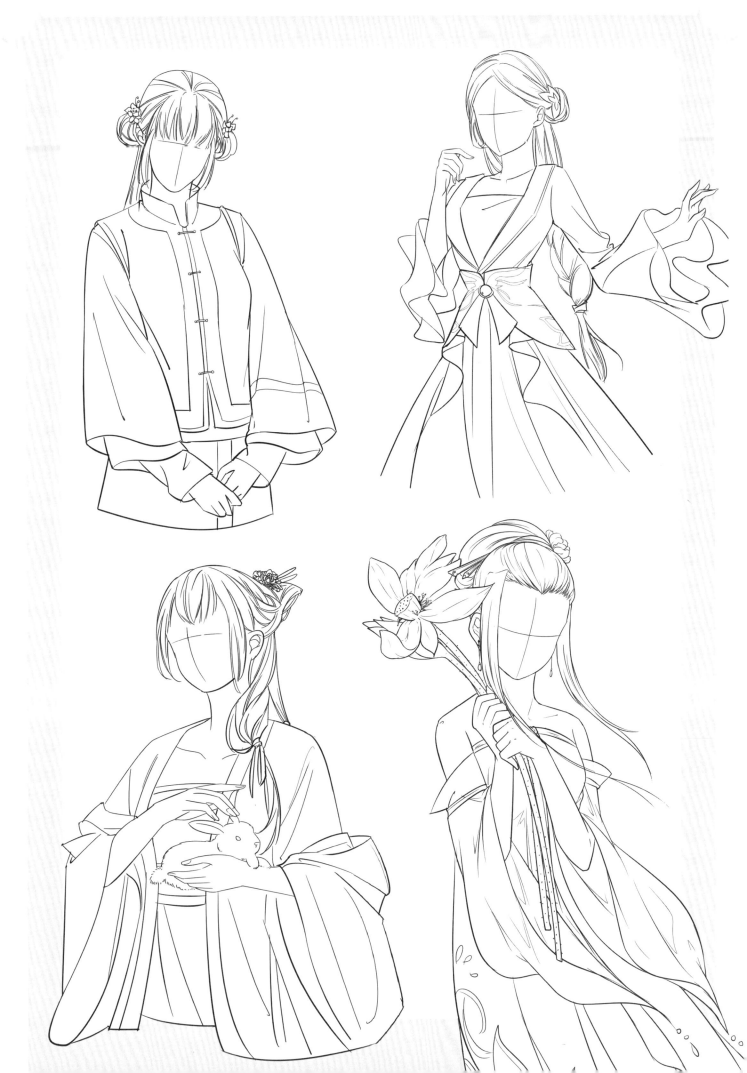

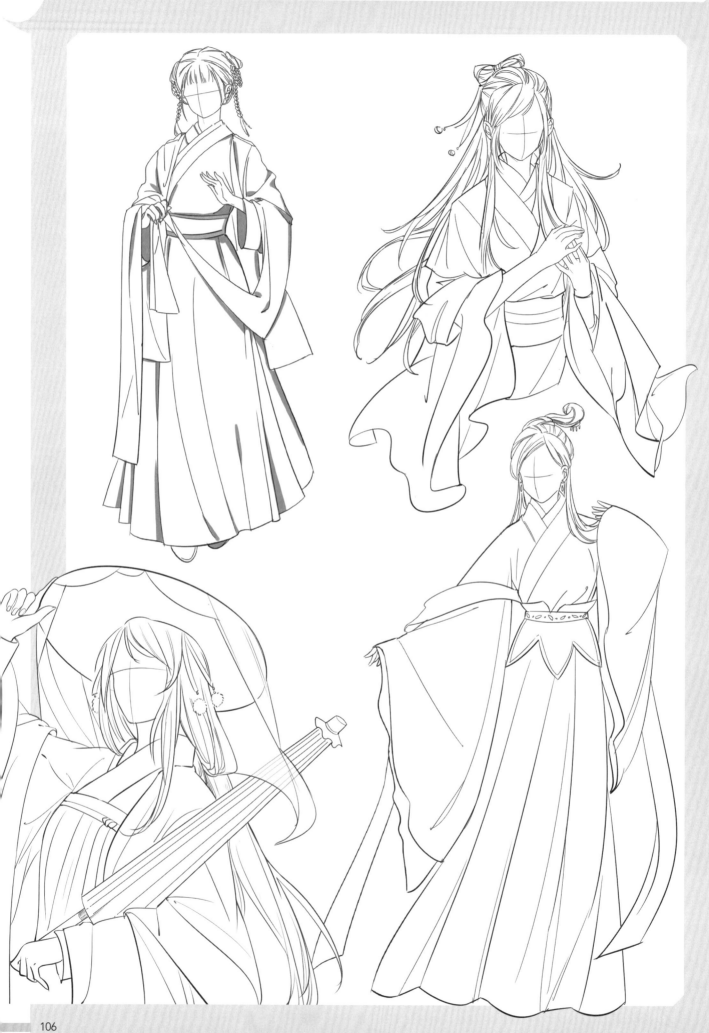

4.2.4 端莊嫻靜的少婦服飾

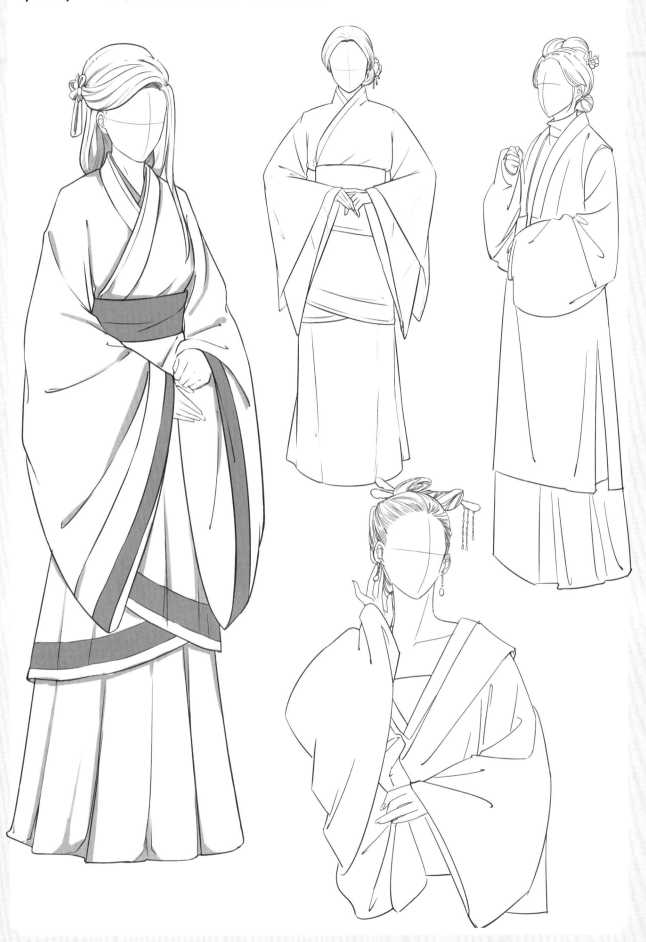

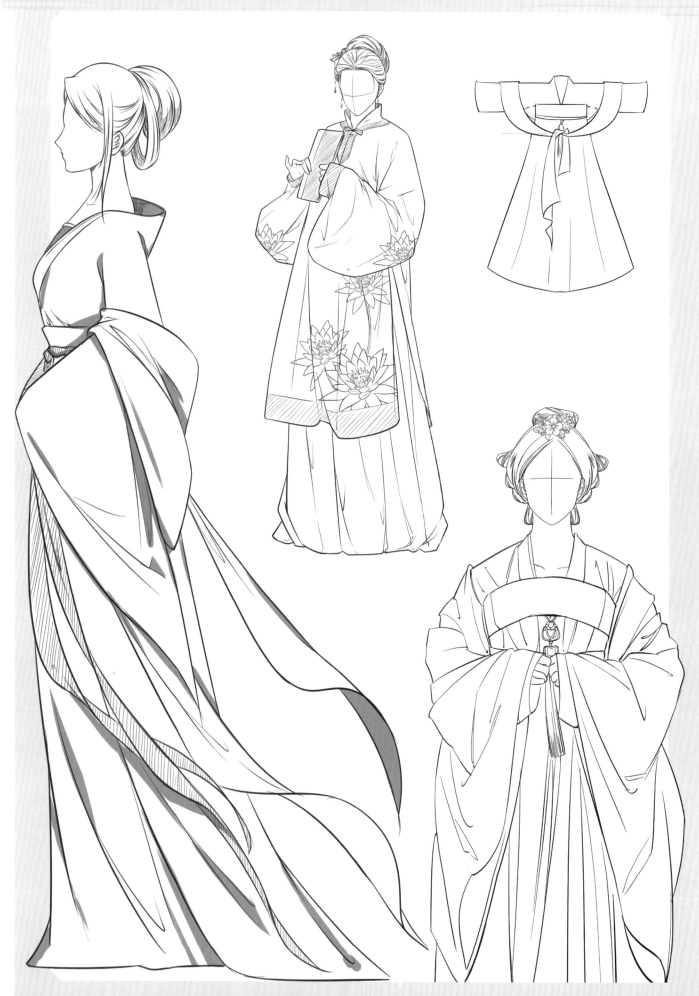

4.2.5　寬大雋永的袍服

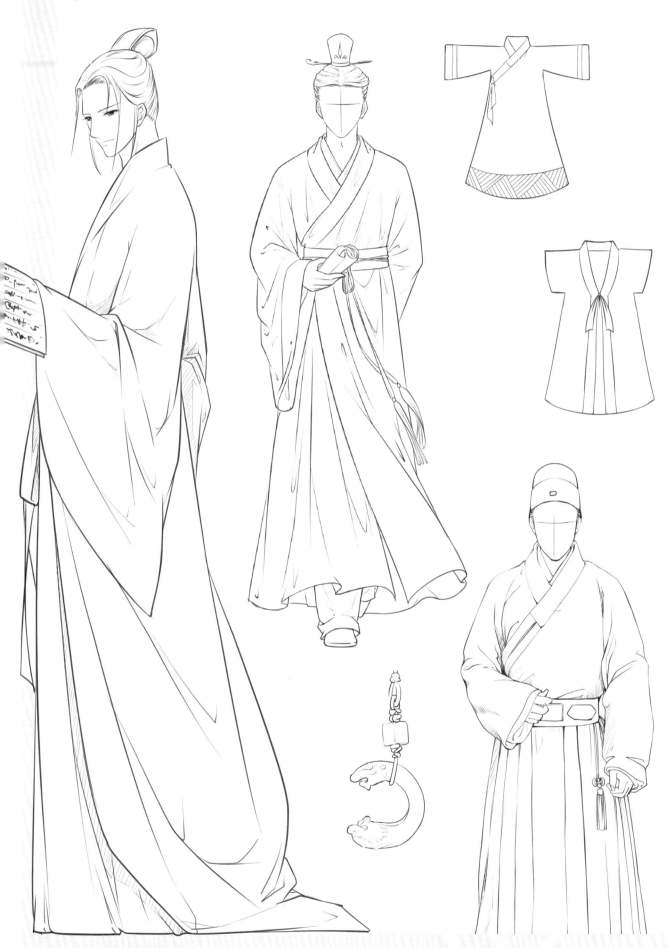

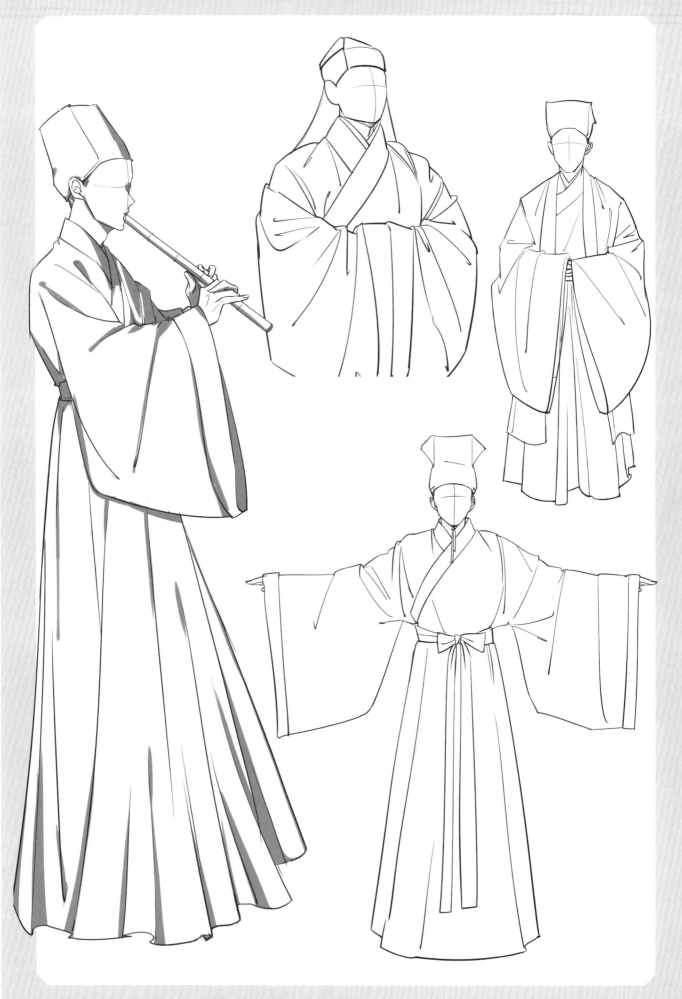

4.2.6 婀娜多姿的旗服

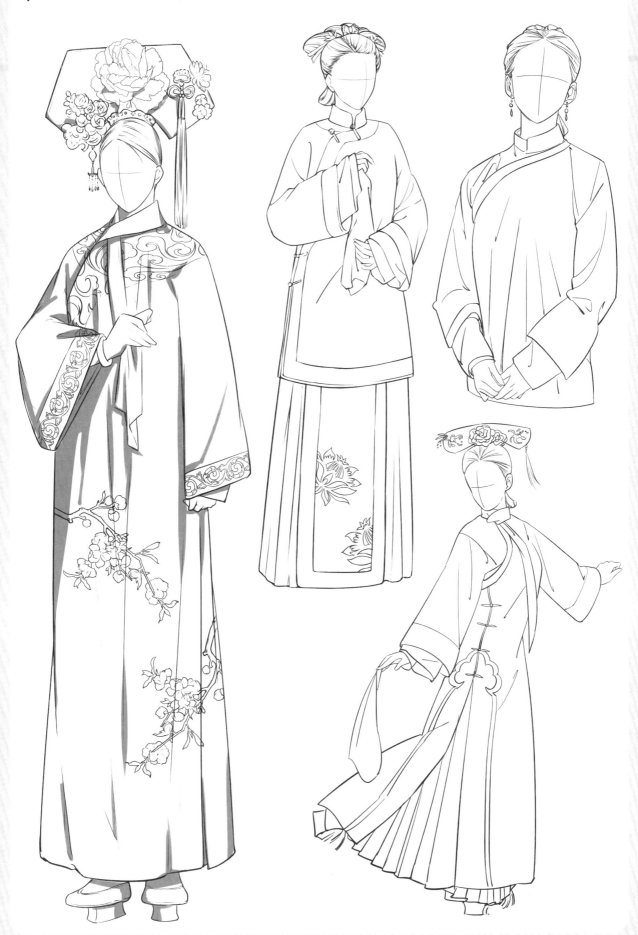

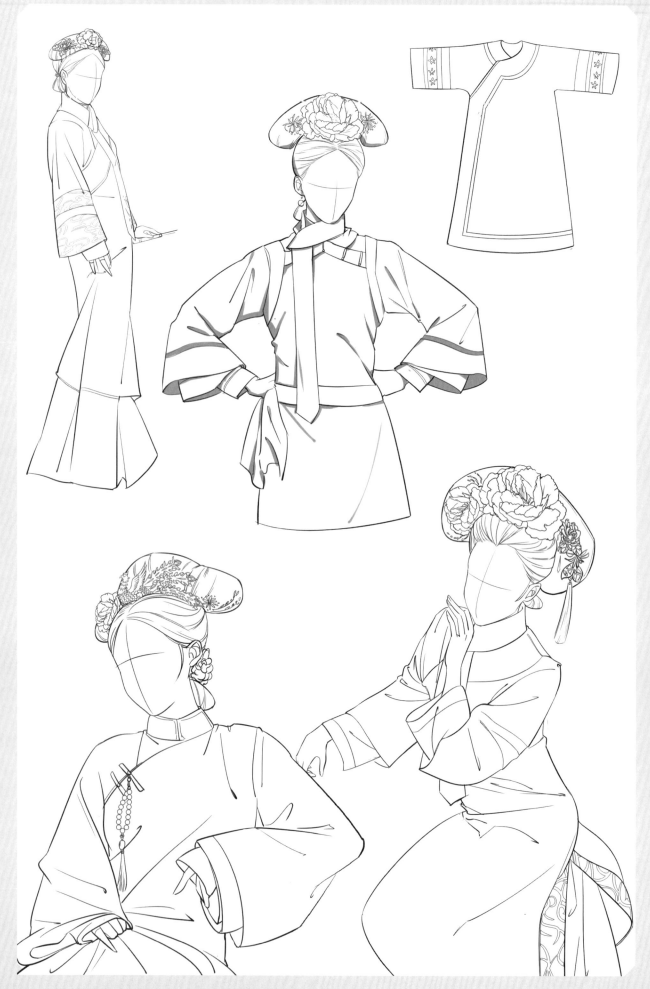

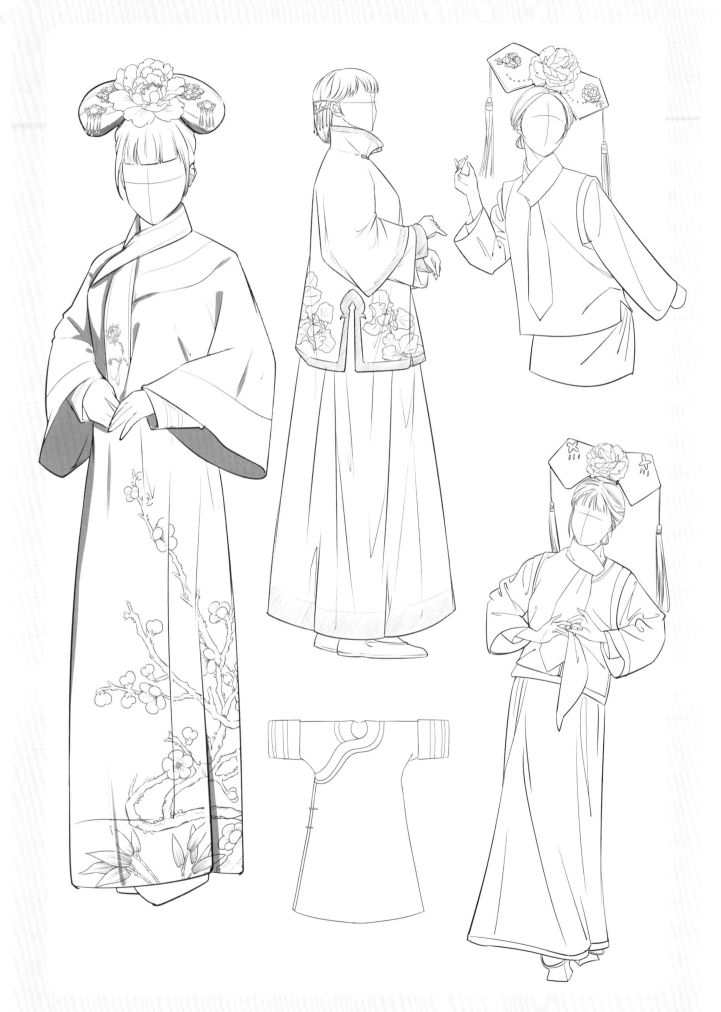

4.3 飄逸神祕的仙俠服飾

仙俠服飾在古風漫畫中是很常見的一種風格，以江湖兒女風格為主，奇神異獸為輔，時代感並不強。不規制於古風傳統服飾內，變化多端、繁複華麗。

4.3.1 古風仙俠服飾的設計要點

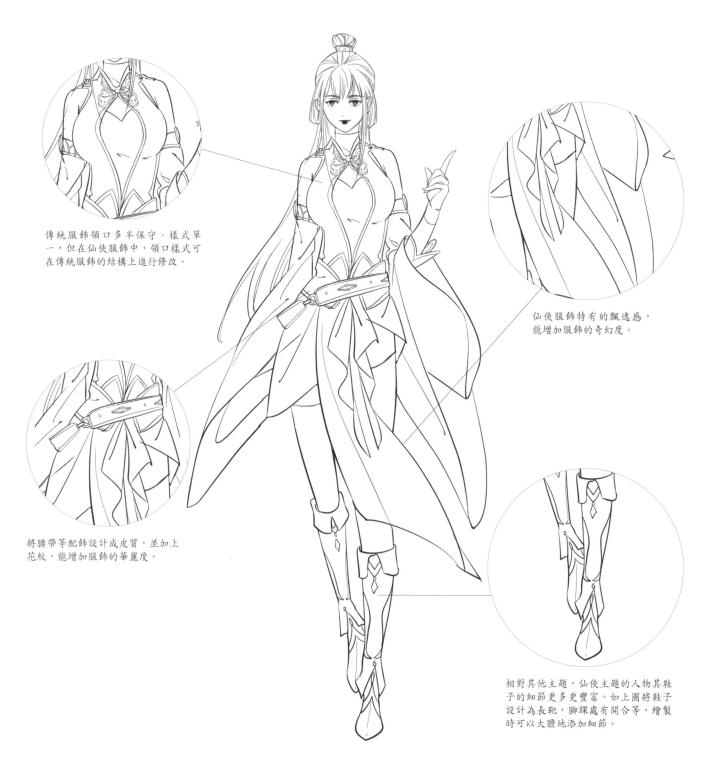

傳統服飾領口多半保守、樣式單一，但在仙俠服飾中，領口樣式可在傳統服飾的結構上進行修改。

仙俠服飾特有的飄逸感，能增加服飾的奇幻度。

將腰帶等配飾設計成皮質，並加上花紋，能增加服飾的華麗度。

相對其他主題，仙俠主題的人物其鞋子的細節更多更豐富。如上圖將鞋子設計為長靴，腳踝處有開合等，繪製時可以大膽地添加細節。

步驟案例 芳夕蘭影

1 用鉛筆畫出服飾特徵及大致輪廓，可以參考仙俠服飾特有的飄逸感。

2 在輪廓基礎上進行細化，將服飾的柔軟感表現出來。

3 用針筆勾勒出服飾的主要輪廓。為了避免出現混亂可將飄帶留到下一步。

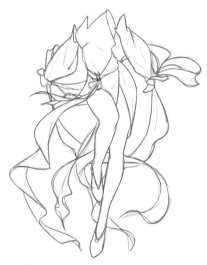

4 用長弧線繪製飄帶，刻畫時要注意線條的流暢感，不宜有過多的斷線。

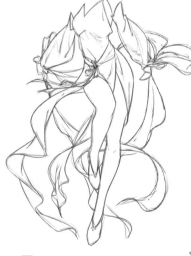

5 在關節的轉折處淺淺地勾出服飾褶皺，增加畫面細節。

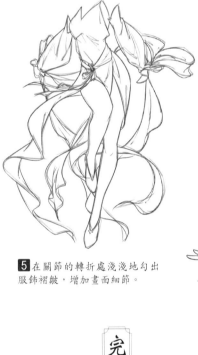

完成

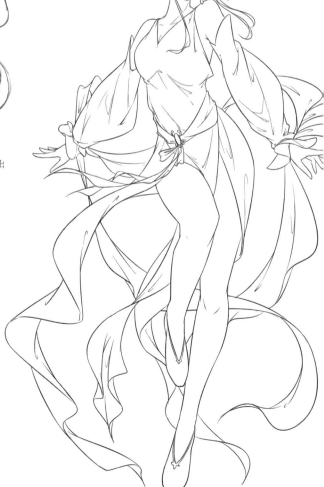

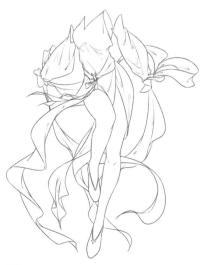

6 清除多餘的線條，完成線稿的描繪。

1 畫出整體結構,及服裝隨風飄動的狀態。

2 在外層添加一些花紋,並將線條整理得柔和些以便於後期勾線。

3 從整個服飾輪廓開始描線。

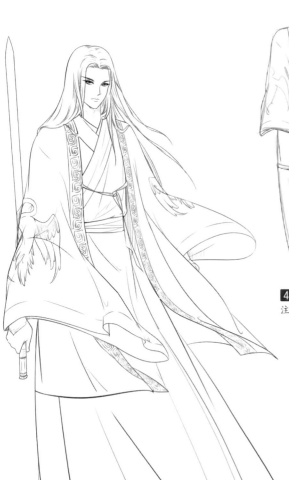

4 用輕細的線條將衣褶表現出來,注意衣褶要與風向一致。

5 仔細地勾畫紋飾,讓服飾更加華麗、豐富。

完成

6 結合整體查看、調整,並清除雜亂的線條,完成線稿描繪。

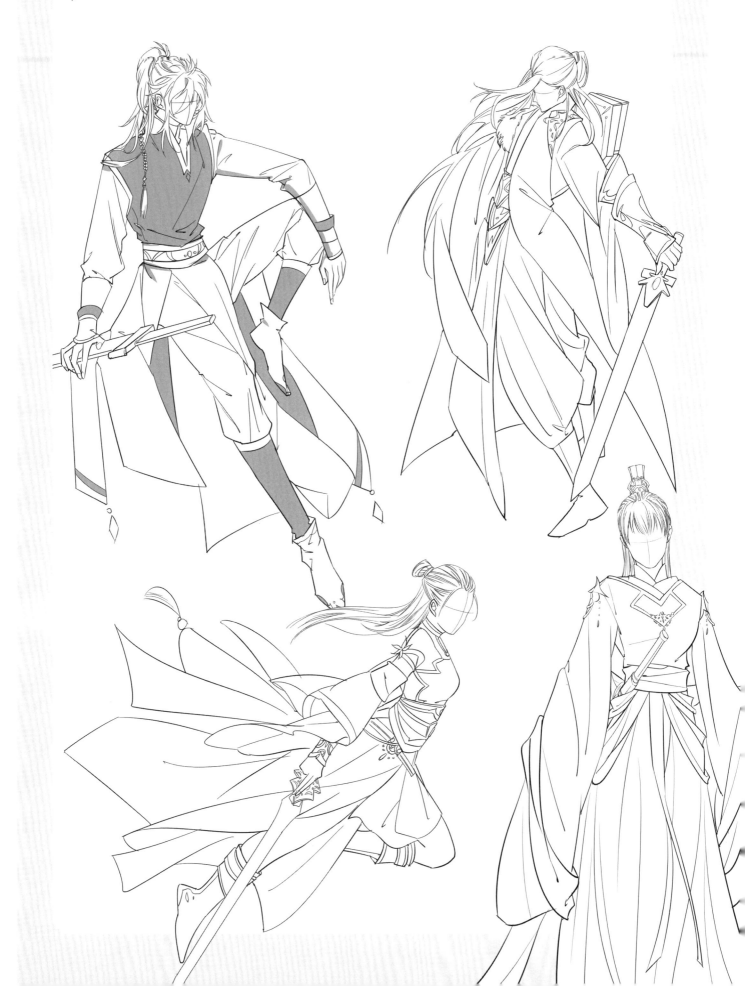

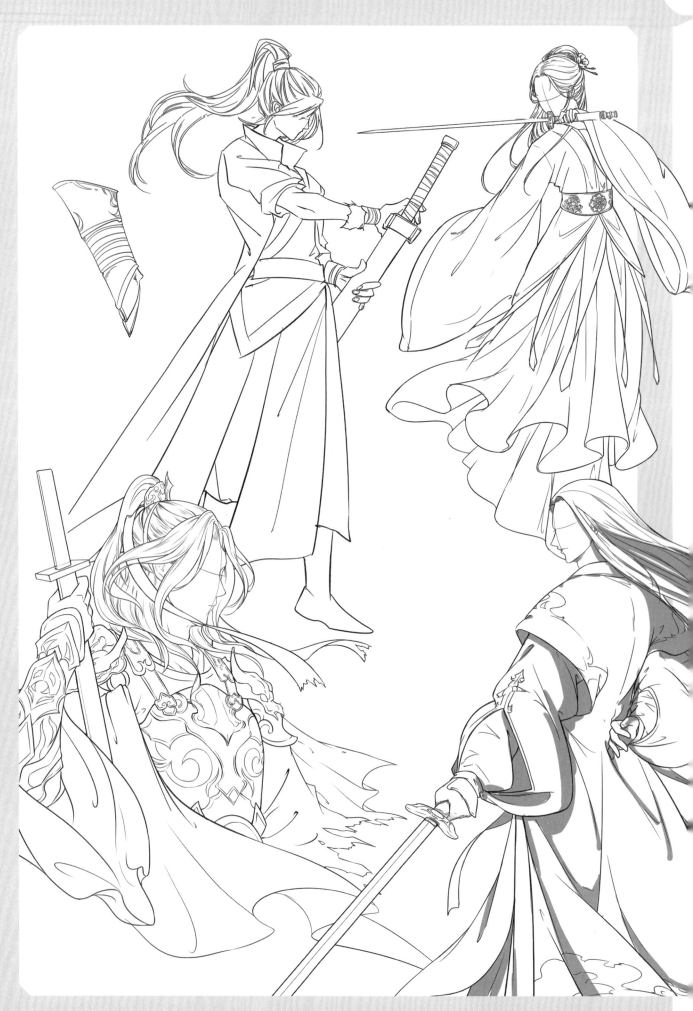

4.3.3 優美的飛天

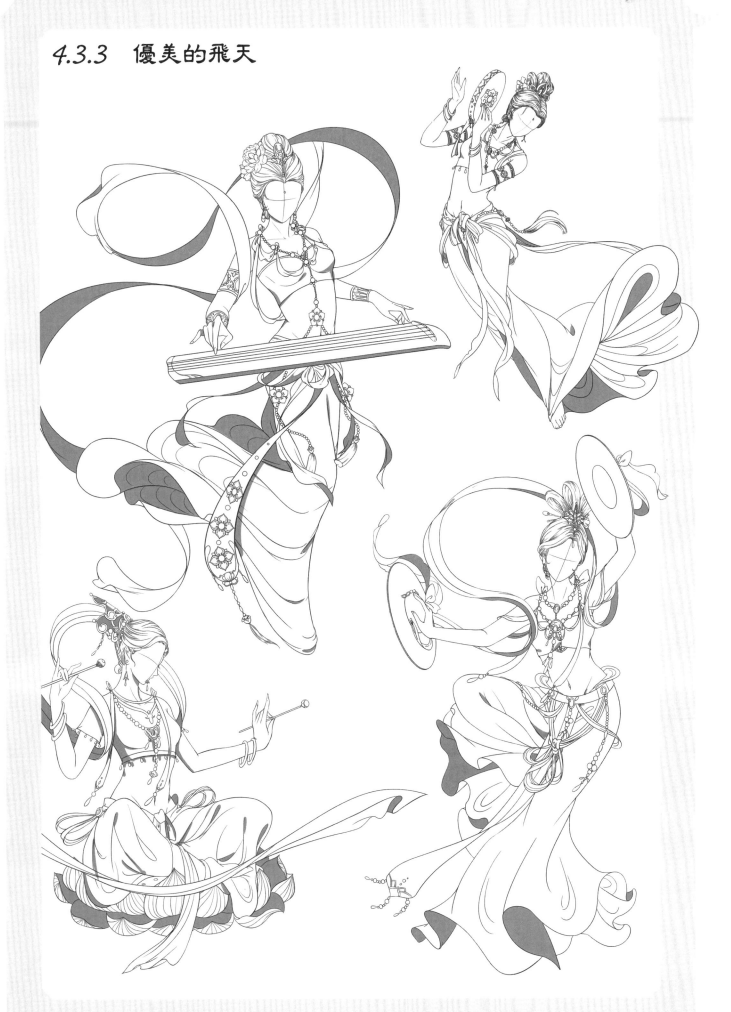

優美的飛天

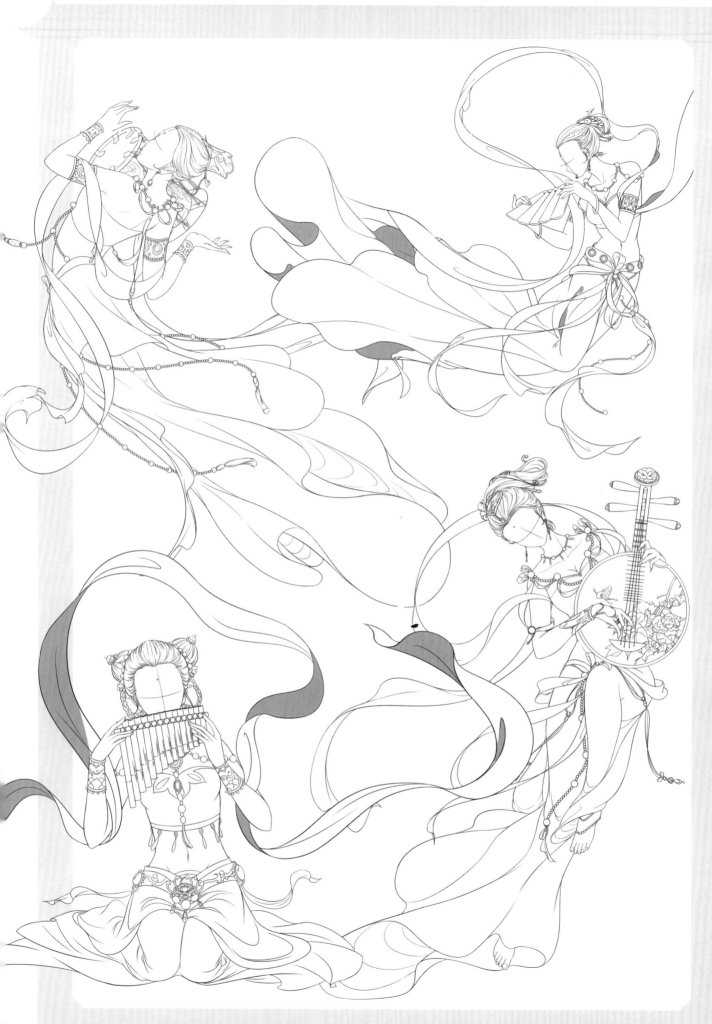

4.3.4 靈動的仙靈

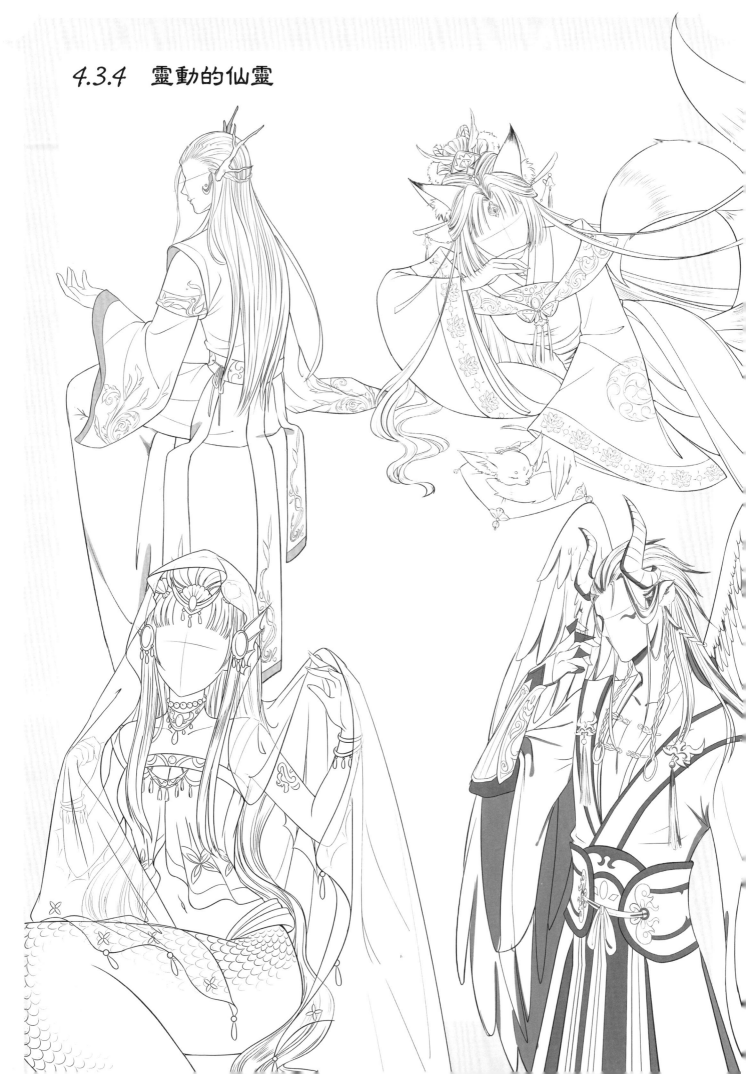

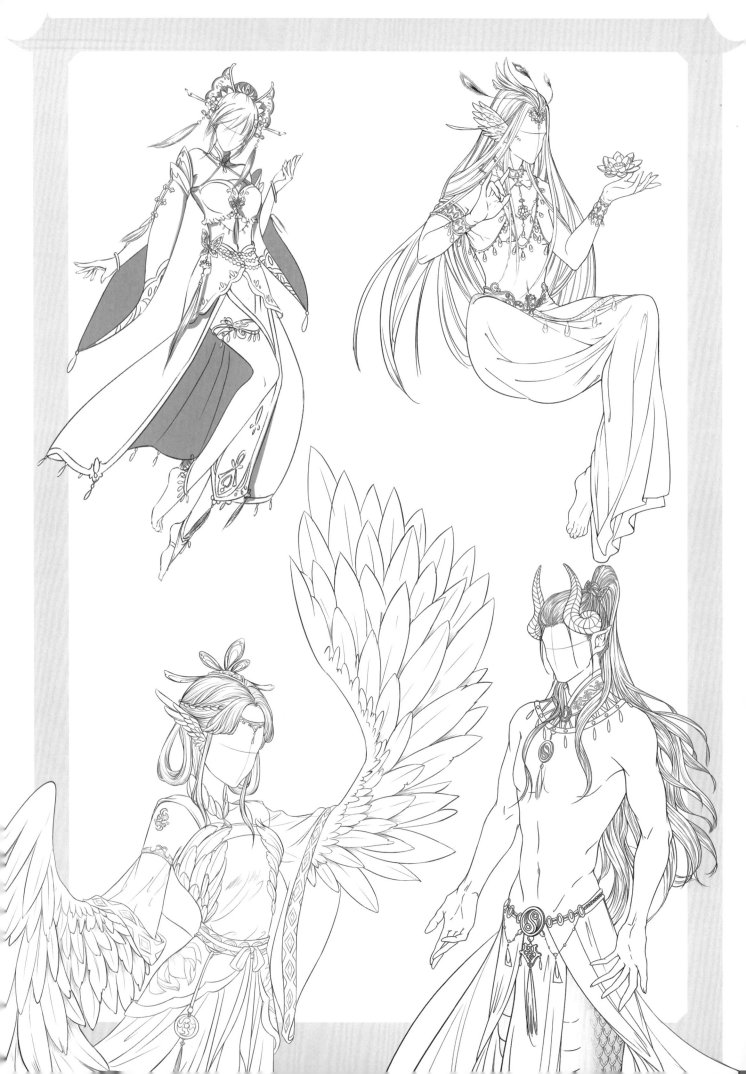

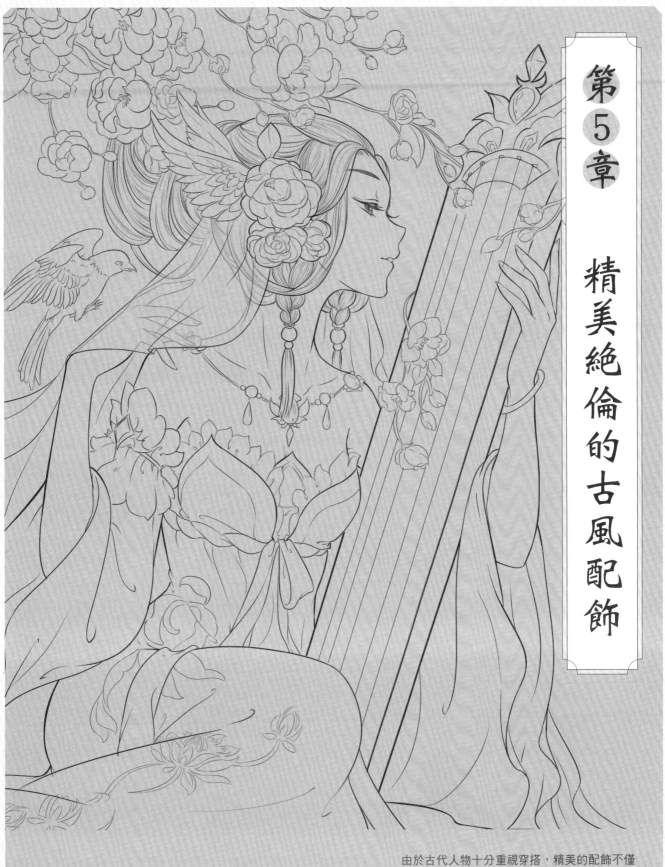

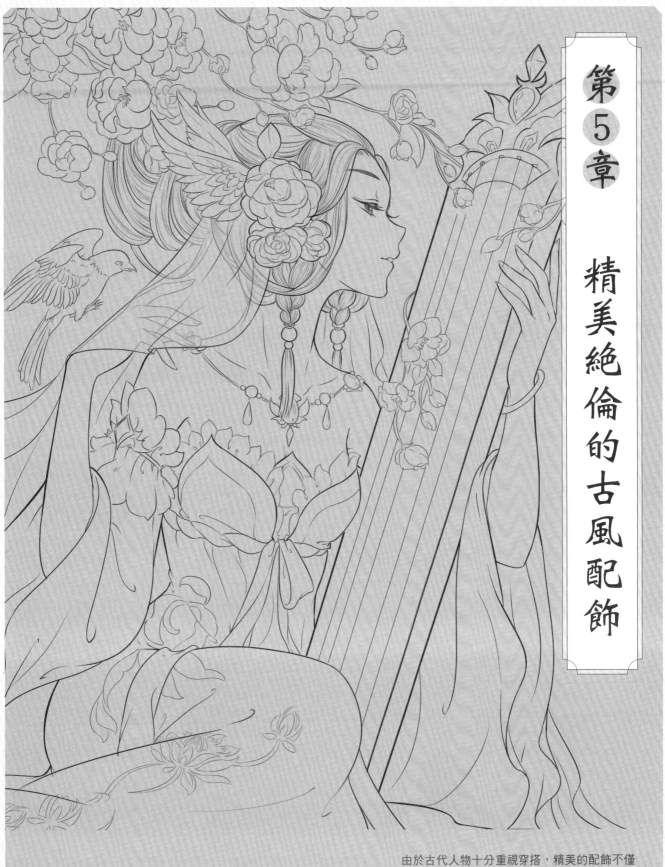

第5章　精美絕倫的古風配飾

由於古代人物十分重視穿搭，精美的配飾不僅
可以吸睛，還能反應人物的身分等級。常見的配
飾有釵、冠、鐲、玉佩等。

5.1 炫目的頭飾

古風漫畫人物常常佩戴著雕工精湛，樣式複雜、華麗的頭飾，材質一般都是平滑圓潤的玉石或是璀璨奪目的金屬等。

5.1.1 頭飾的質感表現

玉石的質感表現

玉石的表面非常光滑，有著圓潤的邊緣，因此陰影也十分平滑，給人一種溫潤的感覺。高光與眼睛的高光相似。

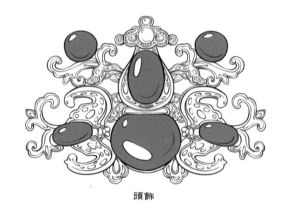

頭飾

金屬的質感表現

用排線來表現髮飾的質感。經過打磨的金屬會出現鏡面反光，因此最後用深色來為髮飾加深陰影，以增強對比。

烏紗的質感表現

烏紗的顏色比較深，帶有微微的透明質感，沒有什麼花紋。

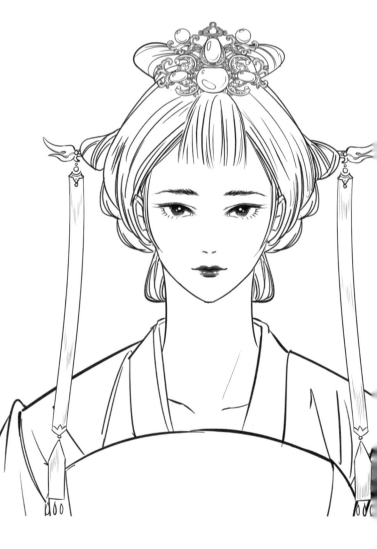

步驟案例 金累絲紅垂

1 用鉛筆繪製草圖,用簡單的圖形把頭飾的輪廓概括出來。

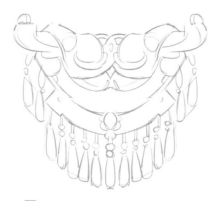

2 在輪廓上進行細化,表現出頭飾的體積感,不要讓頭飾過於扁平。

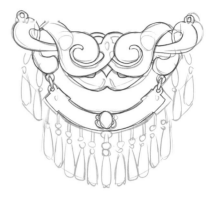

3 在繪製好的草圖上用針筆描線,先勾出中心處的輪廓線。內部紋理用較細的線條。

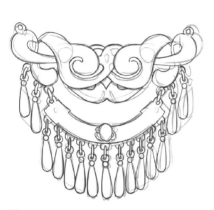

4 仔細描繪下方的吊墜。吊墜呈水滴形,勾線時先勾兩側的豎線,再繪製出底部的弧線,這會讓繪畫變得容易些。

5 用細一點的針筆將頭飾上的細節勾畫出來,再將多餘的線條擦乾淨。

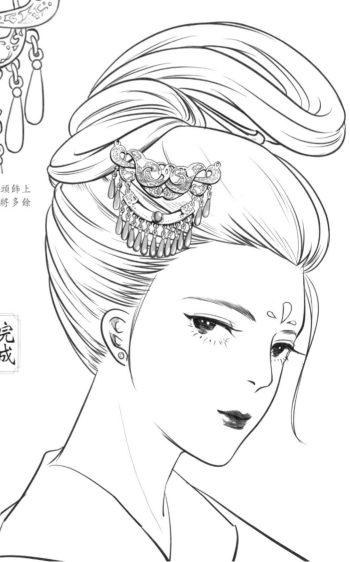

完成

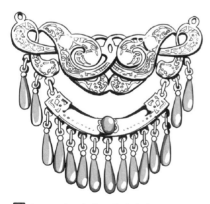

6 給玉石填上灰色,留出高光,並加深陰影。最後用黑色加深頭飾的外輪廓,以增強整體的體積感。

步驟案例 銀邊嵌玉金步搖

1 用鉛筆繪出髮簪的輪廓，頂端的花可以用圓圈來表示。

2 進一步細化草圖，將花瓣描繪出來，並刻畫出髮簪上的其他細節。

3 用針筆描線時要注意髮簪上的花瓣是有弧度的，所以要用弧線勾畫。

4 在花瓣上添加些紋理，以增加髮簪的質感。

5 擦去殘留的線條，使畫面更乾淨，便於後期陰影的添加。

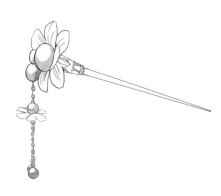

6 在玉石與陰影處用灰色淺淺地塗上一層，以增加體積感。

完成

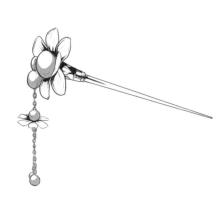

7 用黑色來表現陰影。金屬的陰影呈波浪形，給人一種流暢感，這是因為金屬表面是光滑的弧面。

5.1.2 冠類頭飾

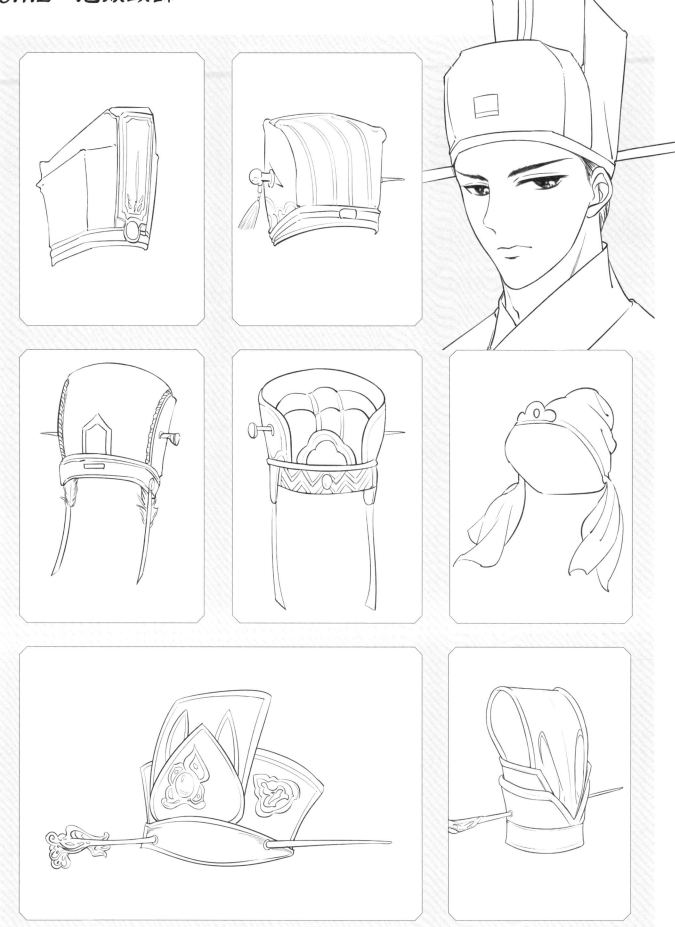

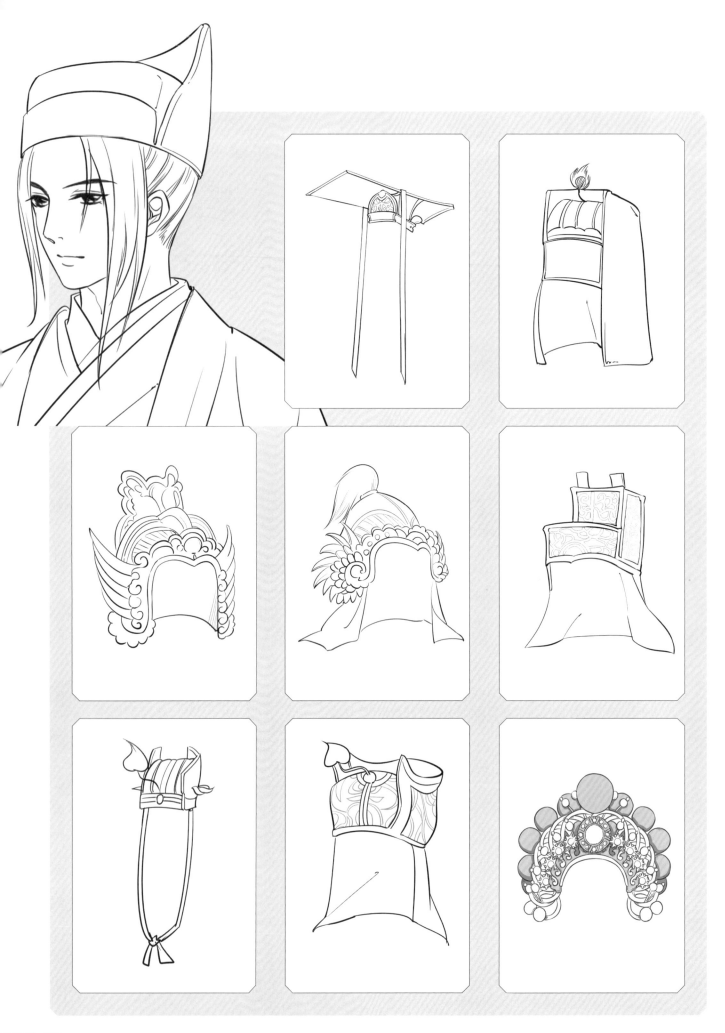

5.1.3 釵類頭飾

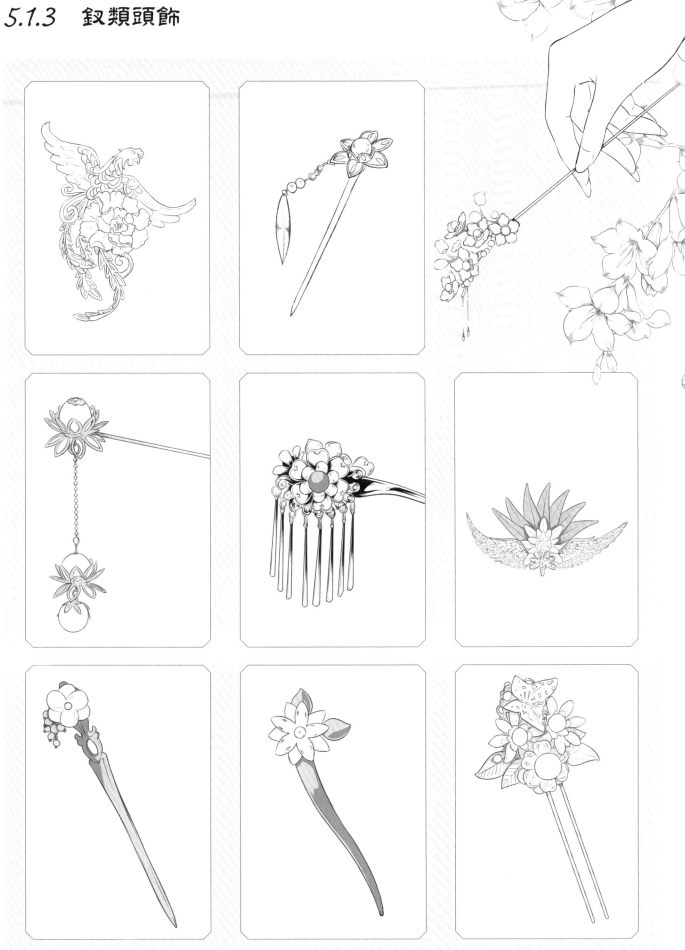

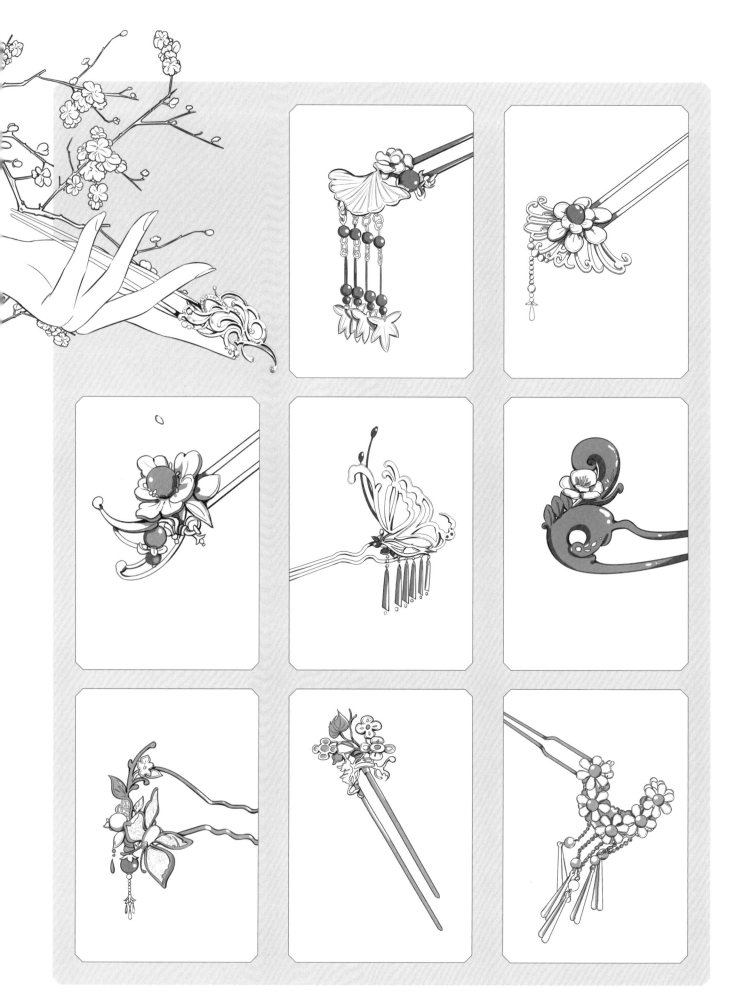

5.1.4 額飾

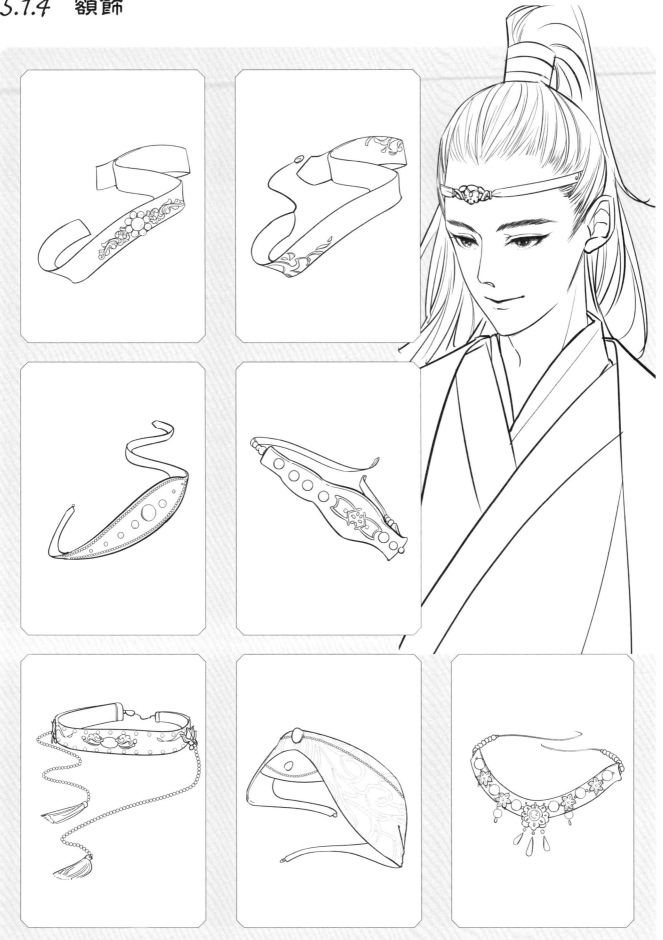

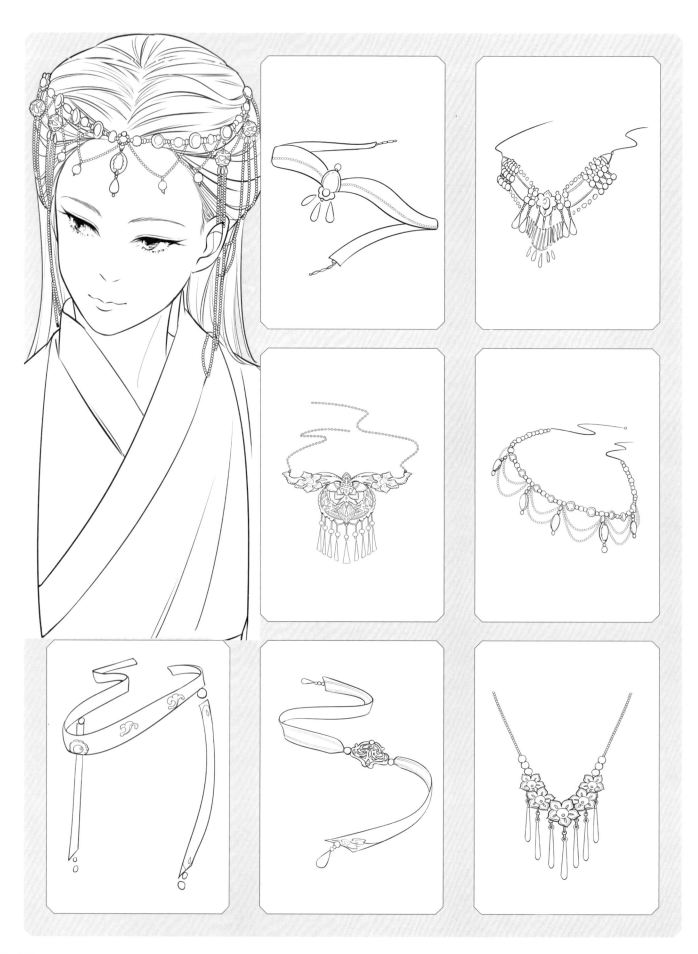

5.1.5　耳飾

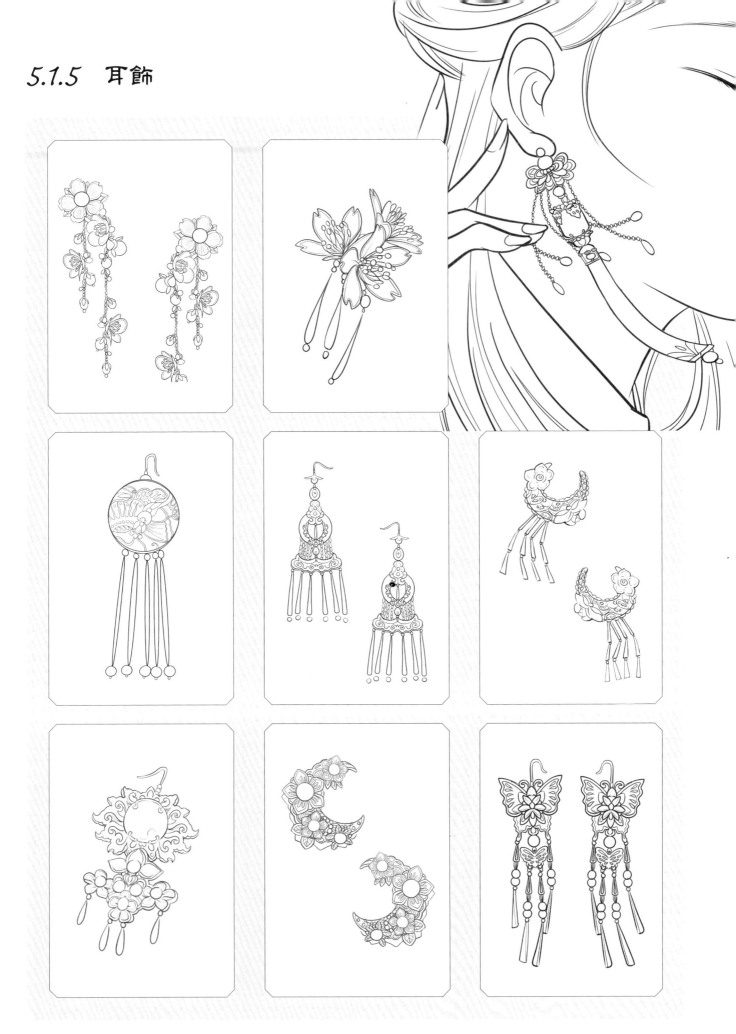

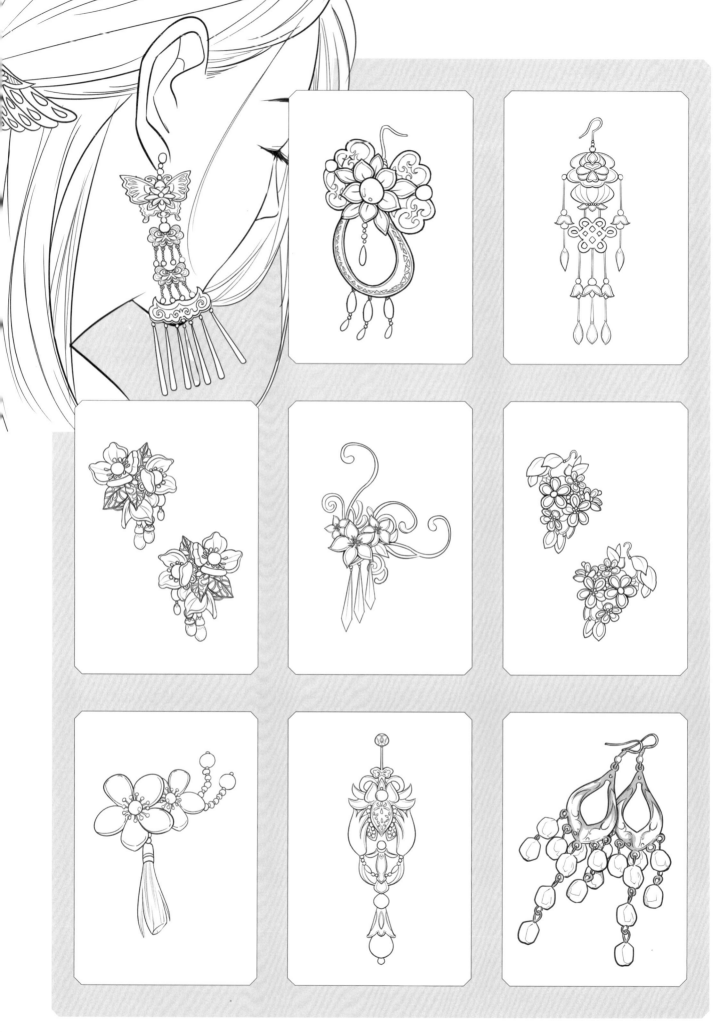

5.2 華美的配飾

古風配飾具有點綴人物、襯托氛圍及表明意境的作用。在刻畫人物時，精美的配飾往往更能彰顯人物的典雅氣度，和瀟灑飄逸的氣韻。

5.2.1 配飾的繪製要點

配飾運用

古風配飾通常佩戴於脖頸、胸前、手腕、腰身等位置，精緻又獨特的配飾為人物增加一絲風采，讓人物看上去更有氣質。

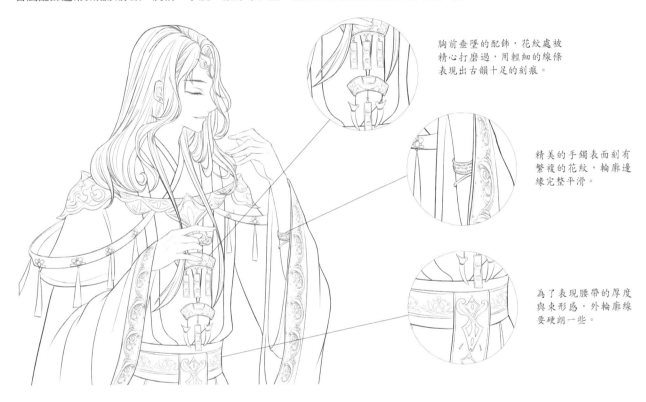

胸前垂墜的配飾，花紋處被精心打磨過，用輕細的線條表現出古韻十足的刻痕。

精美的手鐲表面刻有繁複的花紋，輪廓邊緣完整平滑。

為了表現腰帶的厚度與束形感，外輪廓線要硬朗一些。

常見的古風配飾紋樣

紋樣是一種花紋圖案，常用於配飾上，主要為自然景物和各種幾何圖形，有寫實、寫意、變形等表現手法。古風紋樣中，最常見的是連續紋樣，即用單個圖形進行反復組合後形成的精美圖案，充分體現了典雅的東方藝術特點。

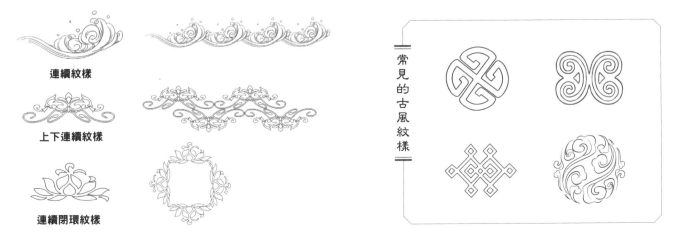

連續紋樣

上下連續紋樣

連續閉環紋樣

常見的古風紋樣

1 用簡單的線條概括出香包的大致輪廓。

2 細化草圖，將流蘇的飄柔感描繪出來，並畫出香包上的紋樣。

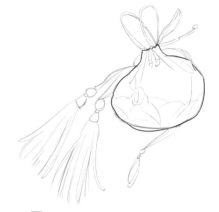

3 描線時先將外輪廓勾出，勾勒時線條要有起伏變化。

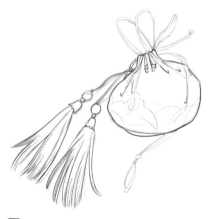

4 以不規則的長弧線來刻畫流蘇，在香包上添加紋理褶皺，增強香包的體積感。

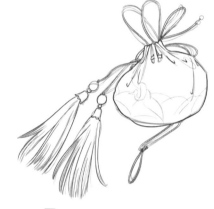

5 在勾勒香包上的細繩時用線要流暢果斷，避免重複線條。

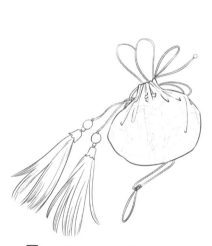

6 添加適合香包的紋樣，紋樣需依香包體積做微幅變化。紋樣完成後整理線條，完成線稿的繪製。

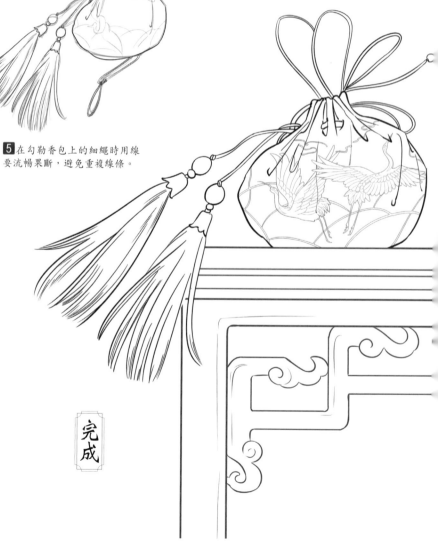

完成

步驟案例 鳳鳴銀環

1 用橢圓概括出手鐲形狀。手鐲雖為正圓形，但以一個角度觀看則是一個橢圓。

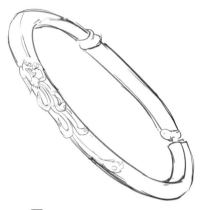

2 在草圖上畫隻鳳凰的輪廓，並用線條簡單概括出手鐲的體積感。

3 勾勒出手鐲的弧形，並將手鐲連接處畫出來。

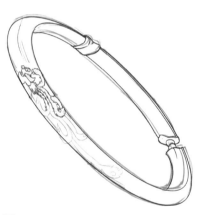

4 勾勒手鐲上的紋樣時，先畫出鳳凰的頭部，翎羽處從最前方開始勾畫。

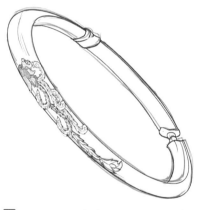

5 遇到翎羽重疊處時，自上而下地刻畫。以輕細的線條在鳳凰的輪廓內添加細節。

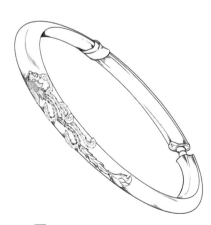

6 擦去剩餘的線條，並以排斜線繪製陰影，越暗排線越密集。

完成

5.2.2 　腰帯

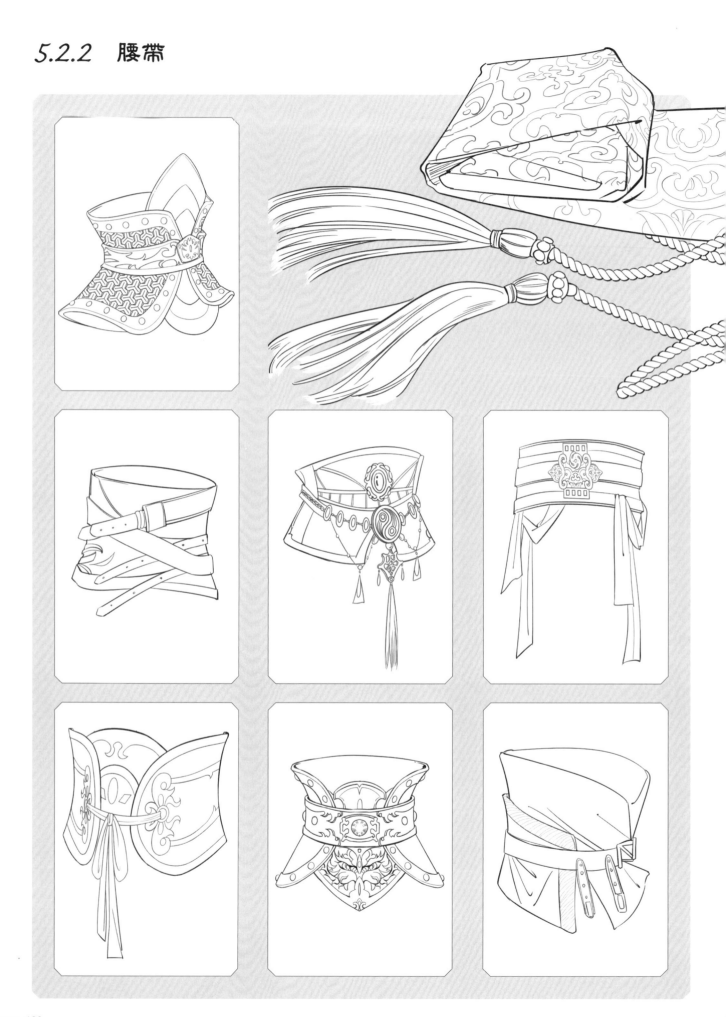

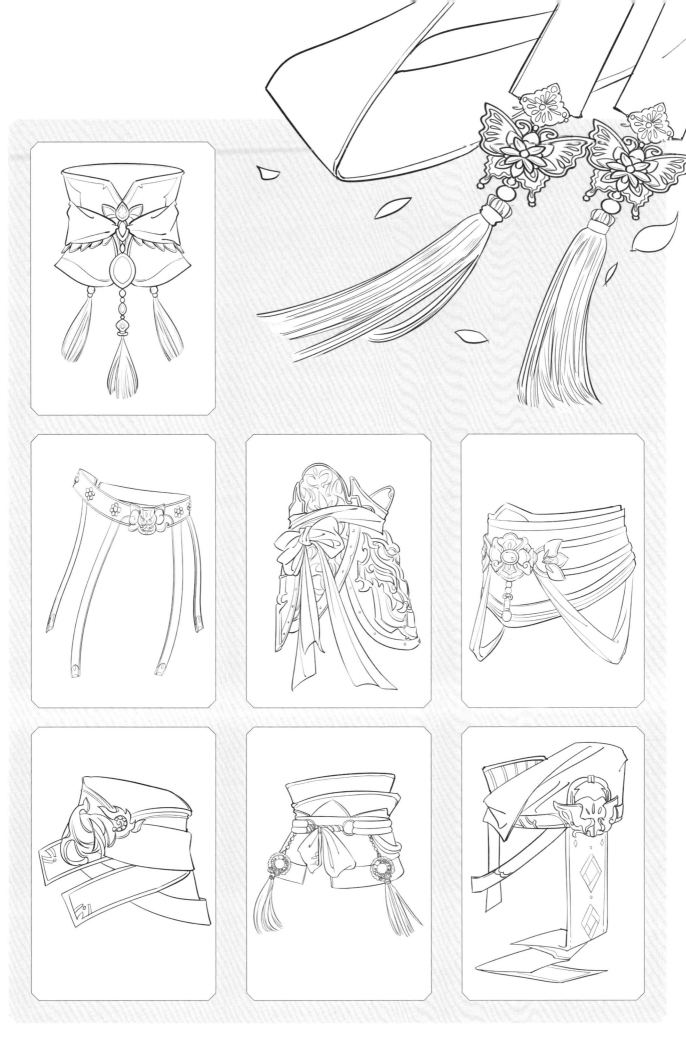

5.2.3 玉佩

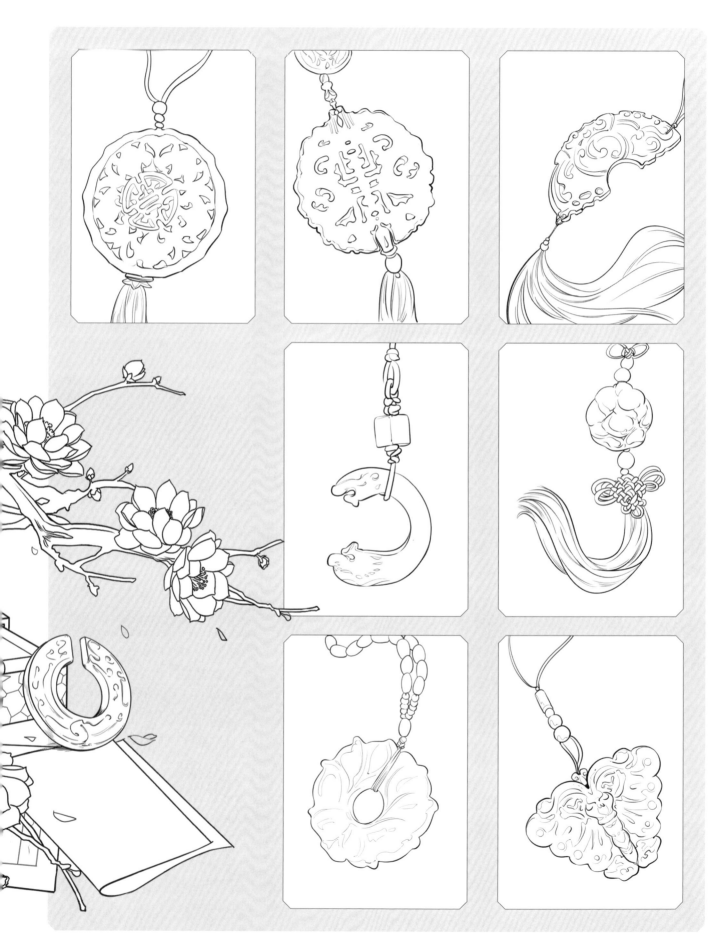

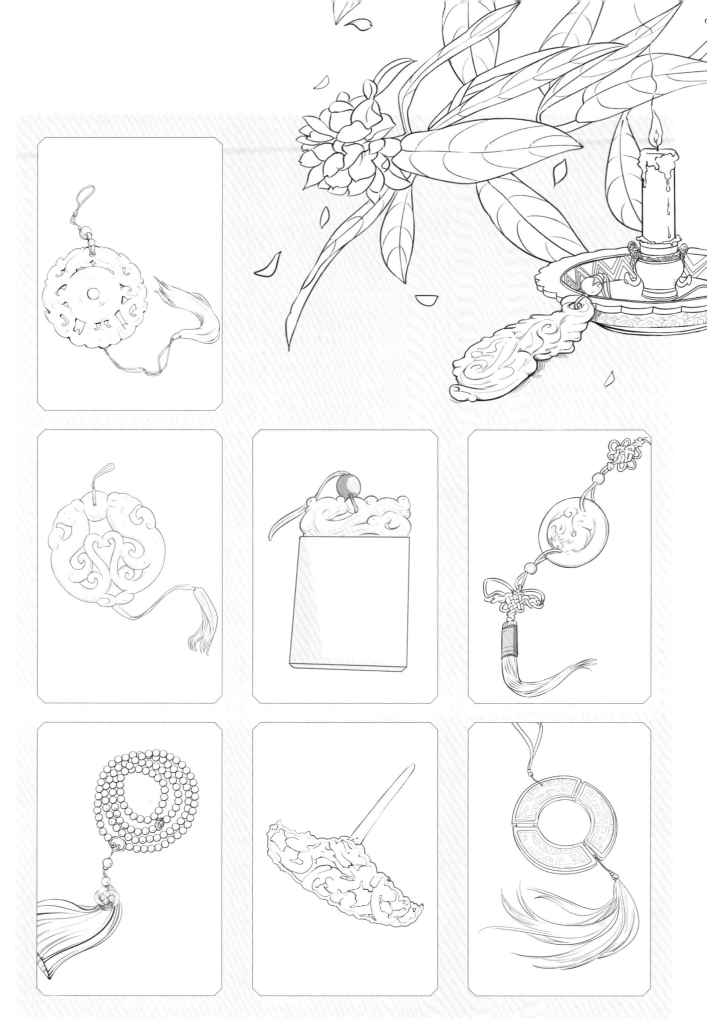

5.2.4 香包

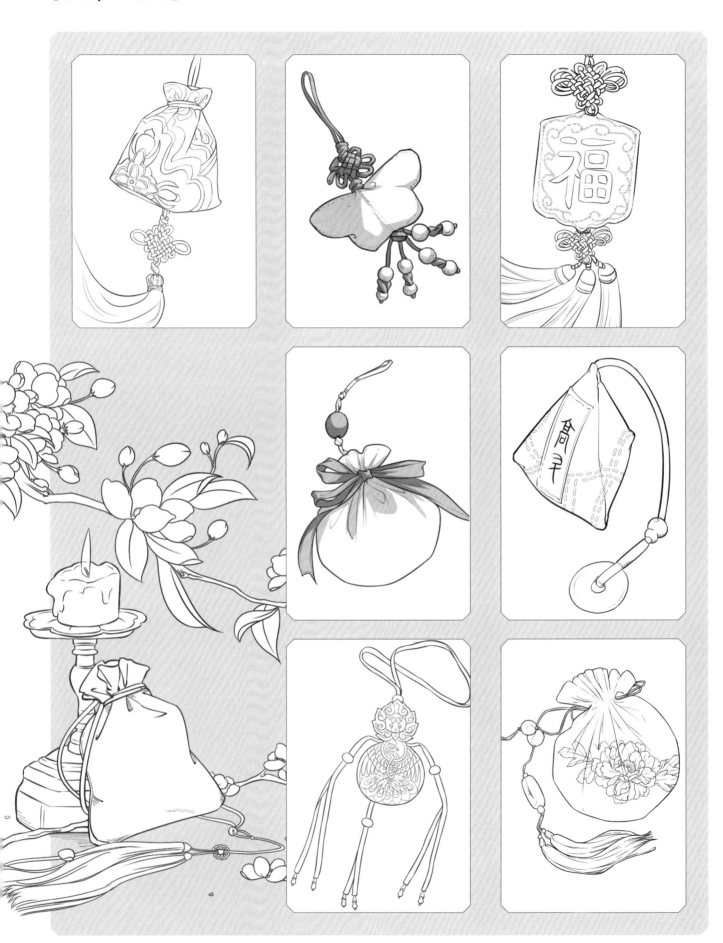

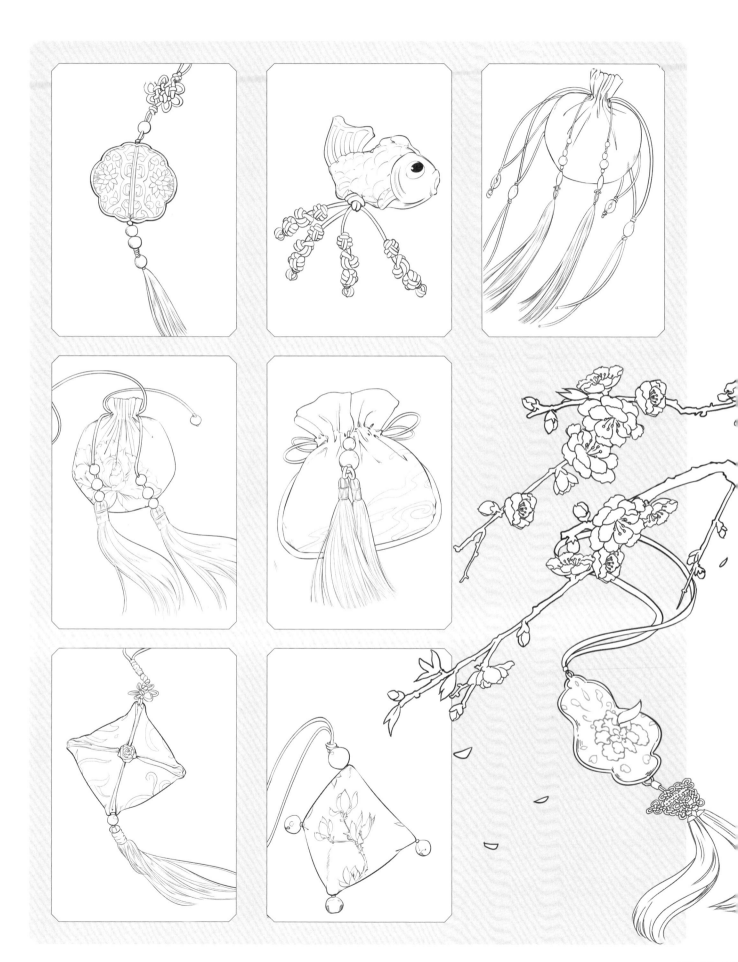

5.2.5　項圈

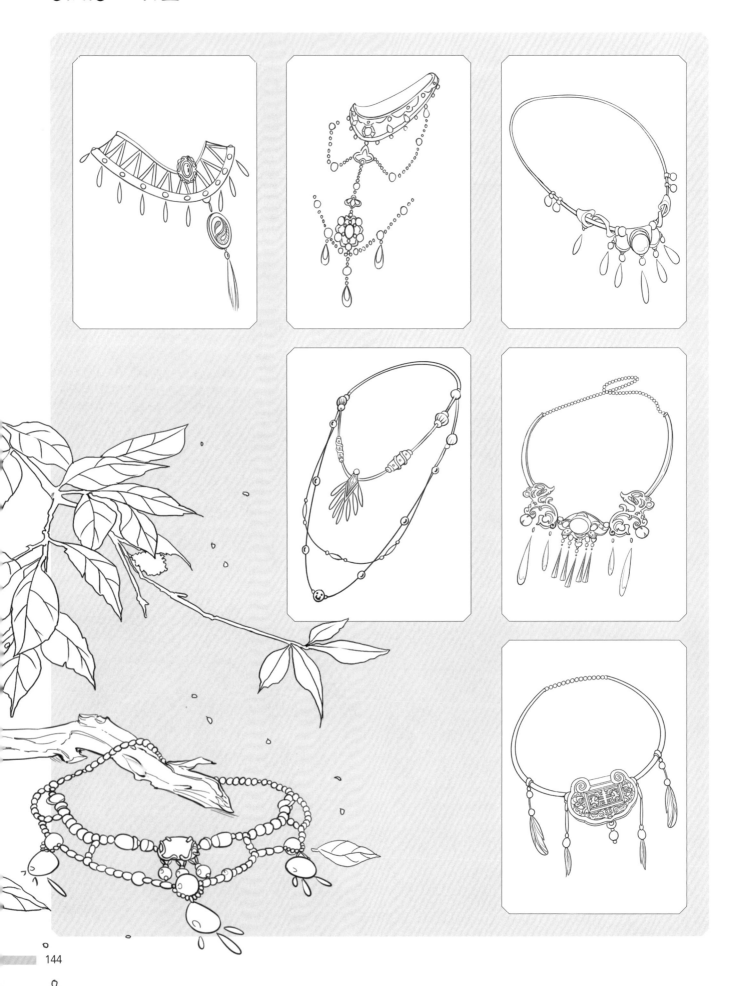

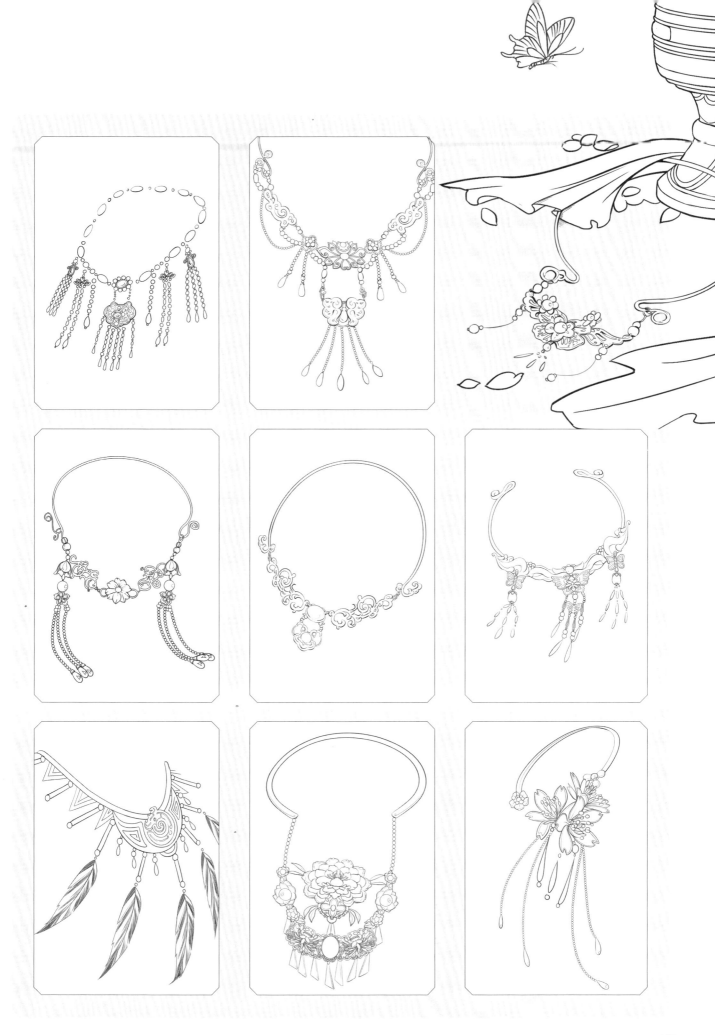

5.2.6 手鐲

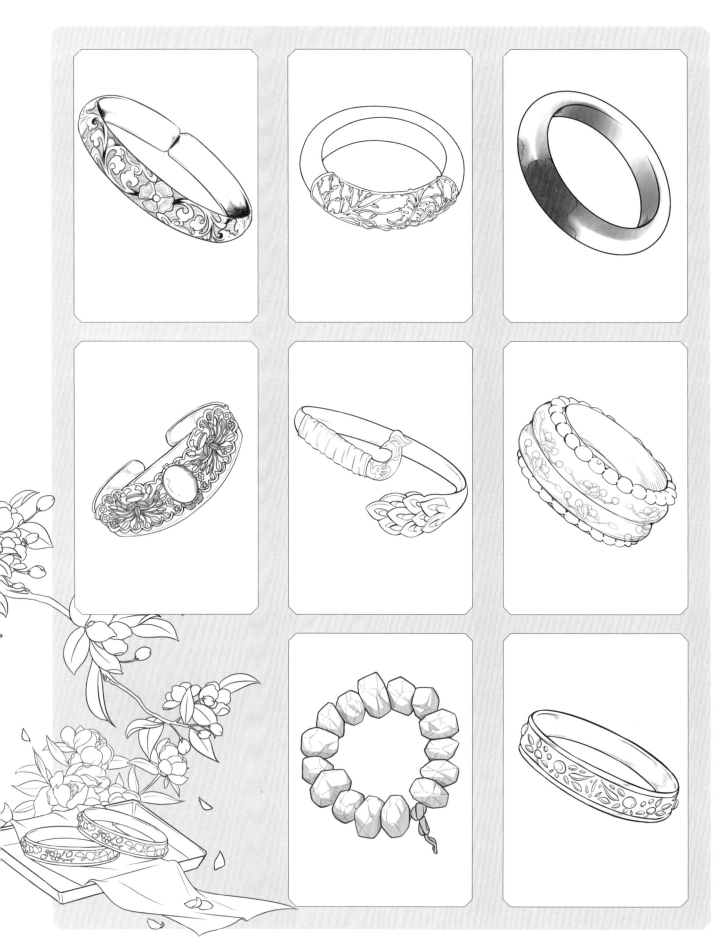

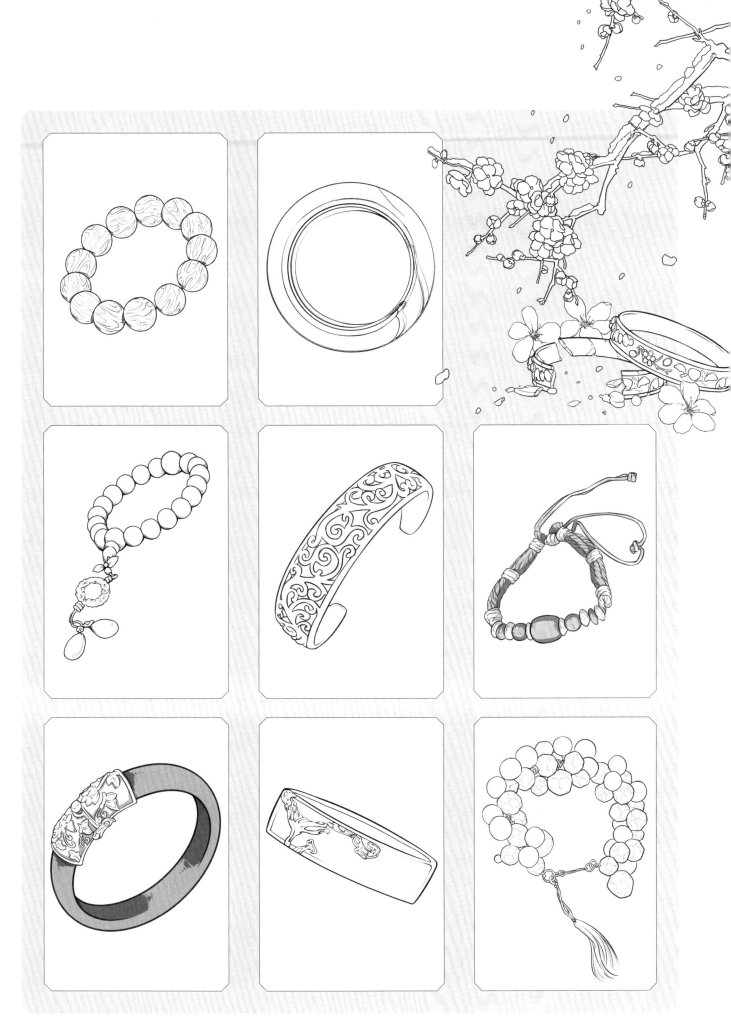

5.3 精巧的器物

現代器物講究實用性，造型上簡潔大方，材質是常見的玻璃、塑料等；但古風器物則強調裝飾性，造型和紋飾也較為繁複，材質名貴，多為玉石、金銀和木料。

5.3.1 不同材質器物的表現方式

金銀

塗黑表現出金屬類器物的鏡面反光。

只用黑白來表現銀器，如同鏡子一樣平滑光潔。

金器的表面可以用灰度增加一層黃金的色調。

玉石

淡灰色陰影和柔和的邊緣，表現出玉石的溫潤質感。

玉石器物的邊緣很圓潤，不會有尖利的稜角。

琉璃

表面有著明顯的圓形高光，可以看見穿過的繩子。

琉璃也就是玻璃，古代很多的玻璃器物都來自西域，造型上會更接近西方的審美。

木

特殊的回形紋理，表現出木質器物獨有的質感。

木器往往會上漆，可以用灰度來增加木器的色澤，表現上漆後的效果。

步驟案例 金樽對月

1 將整個酒樽的外部輪廓勾勒出來，
確定酒樽所佔的範圍。

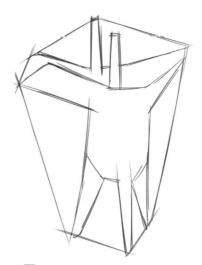

2 在確定好的範圍內，畫出酒樽的
大致輪廓。

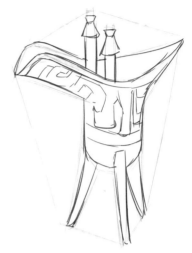

3 細化酒樽的細節，繪製花紋等
裝飾性的東西。

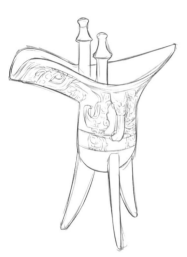

4 在繪製好的草稿上描線。輪廓線要粗
些，背部表現紋飾的線條則要細一些。

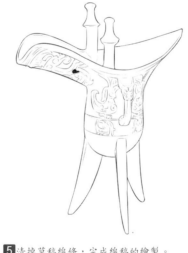

5 清掉草稿線條，完成線稿的繪製。

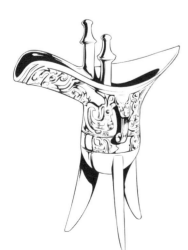

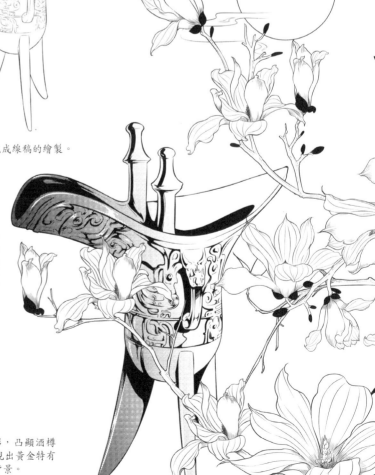

6 用黑色來表現酒樽的陰影，凸顯酒樽
的金屬質感。再用網點紙表現出黃金特有
的色澤，並加上展現意境的背景。

步驟案例 葡萄美酒

1 先畫個大體的框架，確定杯子的大小。

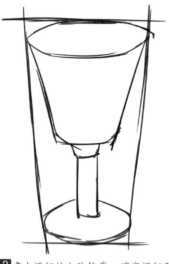

2 畫出酒杯的大致輪廓，確定酒杯形狀。酒杯類似現在的高腳杯，但杯柄要粗一些，顯得更古樸。

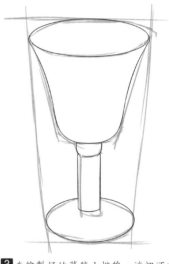

3 在繪製好的草稿上描線，這裡可以利用一些工具，如用直尺來畫直線。

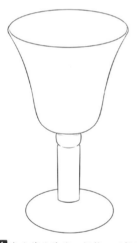

4 清除草稿線條，調整一下輪廓線的粗細，完成線稿繪製。

5 用細一些的線條來呈現琉璃的透明感，將酒杯的厚度表現出來。

6 用塗黑的方式來加深酒杯上較厚的地方，面積不需要太大。

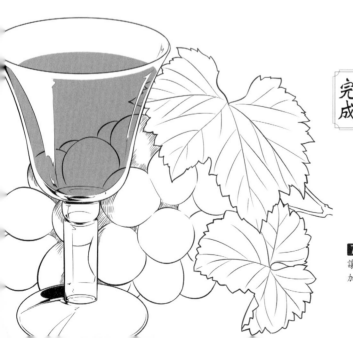

完成

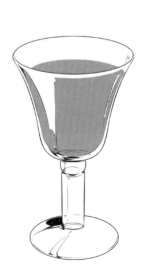

7 用灰度來表現酒杯中的葡萄酒，讓整個酒杯更加真實、完整。最後加上一些切題的背景，完成繪製。

5.3.2 扇子

5.3.3　紙傘／樂器

5.3.4 香爐／燈蓋

第6章

雅致的古風場景

古風場景在古風漫畫中有著很重要的地位。其
中的花卉植物有助於增加畫面的意境，更好地烘
托人物；異獸能讓畫面充滿神祕感；各種古建築
則能營造出更加真實的情景，讓讀者有種強烈的
代入感。

6.1 繁花落葉

花卉植物是古風漫畫中最常用的道具。古風漫畫很少表現實景，通常都會用花卉、落葉等道具來表現整個畫面的意境，更好地烘托人物。

6.1.1 古風植物的繪畫要點

花朵的基本形態

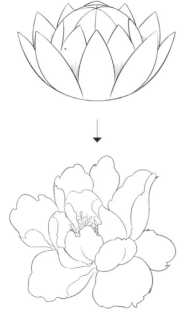

花瓣層數較多的花朵，可以看作是一個球形外面圍了兩層三角形。

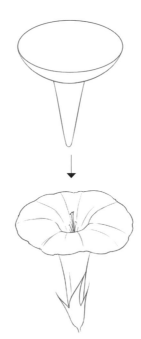

喇叭花、百合花等花朵可以看作是一個圓盤下方連接著三角形。

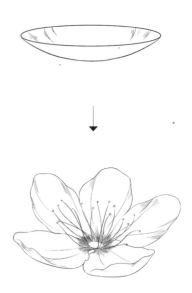

桃花、梅花、櫻花等花朵，花形較為扁平，花瓣一般只有一層。可以看作一個碟子。

枝葉的基本形態

草本

草本植物的莖稈平滑柔軟，沒有明顯的轉折，葉片直接生長在莖稈上。

木本

木本植物的枝幹堅硬粗糙，有著明顯的轉折。葉片生長在枝幹的尖端。

花瓣的透視變化

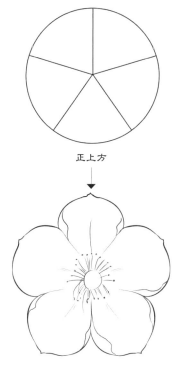

正上方

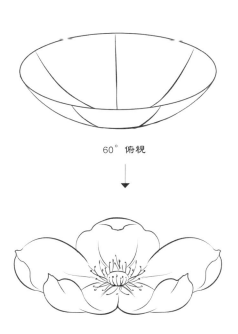

60°俯視

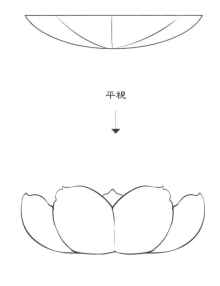

平視

以桃花為例,將花朵簡化成一個碟子,從正上方看,整個花朵呈圓形,每片花瓣都是一個水滴形。

轉到60°的俯視視角後,最下方的兩片花瓣變得扁平,側面的兩片變窄了,最上方的則變短了。花朵整體呈橢圓形。

轉到平視角度後,花朵的透視已不再是圓形了,所有的花瓣都朝上,花蕊也看不見了。

葉片的透視變化

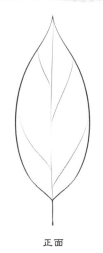

正面

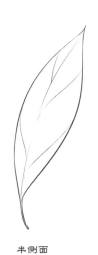

半側面

側面

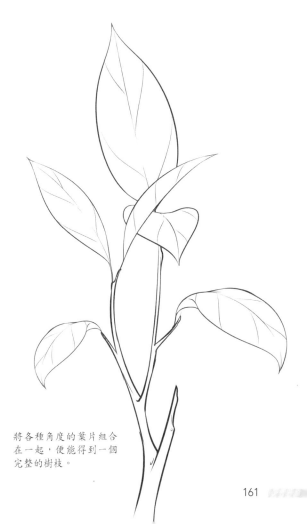

葉片會因視角的不同而有各種變化。

半側面的葉片會顯得窄一些。

側面的葉片則變成一個月牙形。

俯視

橫向

在俯視的角度下,葉片的上半段完全可見,下半段向下彎曲,只能看見一個角。

橫向的葉片只能看見上半段,下半段則被擋住了。

將各種角度的葉片組合在一起,便能得到一個完整的樹枝。

步驟案例 牡丹

1 用線條畫出整個牡丹的形態，確定構圖。

2 用兩個圓圈概括牡丹的花形，確定花朵的大小和位置。

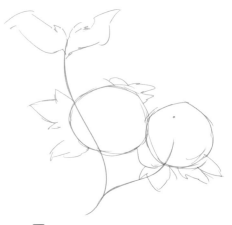

3 在花朵周圍和枝幹頂端添加一些葉片，先畫出大致輪廓就可以。

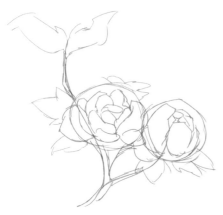

4 細化牡丹，將花瓣的層次表現出來，並畫出枝幹的形態和粗細。

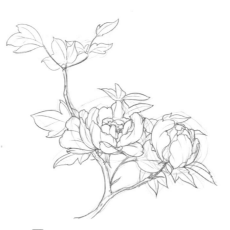

5 描線。花瓣邊緣以波浪線表現，類似裙襬的邊緣。枝幹則用粗一點的線和明確的轉折來表現堅硬的質感。

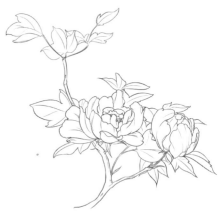

6 清除草稿線，整理一下線稿，加深枝幹和花朵的邊緣輪廓。

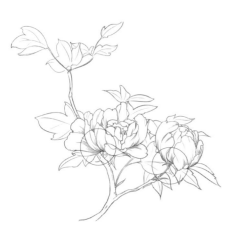

7 在花瓣的根部用排線繪出一些脈絡，增加花瓣的質感。

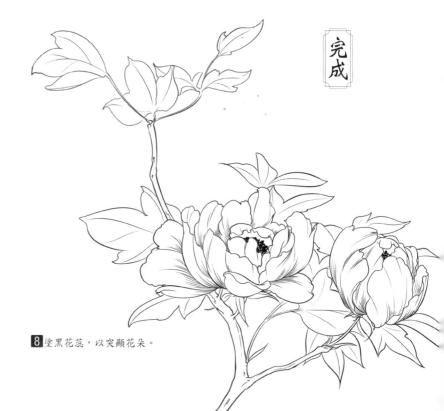

完成

8 塗黑花蕊，以突顯花朵。

步驟案例 蘭草

1 勾勒出蘭草葉的大致形態，確定整體的造型和構圖。

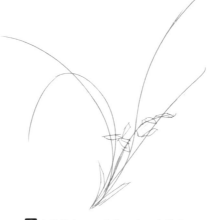

2 在草葉中加上花枝，並點出幾朵蘭花，不用太多。

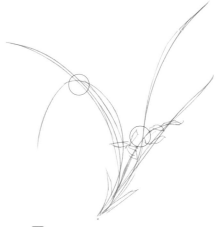

3 細化葉片的厚度，注意彎轉處的線條會出現交叉。

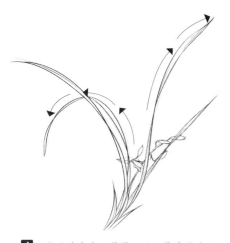

4 用長曲線來表現蘭葉，為了讓線條更加流暢，可以使用分段描繪的方式。

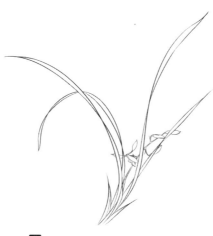

5 清掉多餘的線條，完成線稿的繪製。

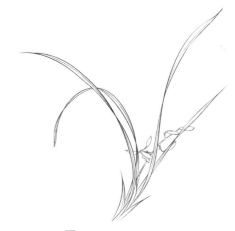

6 在蘭葉中間畫出一條葉脈線，讓蘭草看起來更加真實。

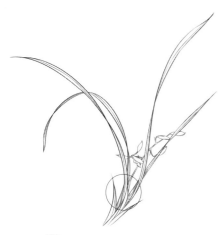

7 根部用線段繪出一些陰影，增強畫面的層次感。

完成

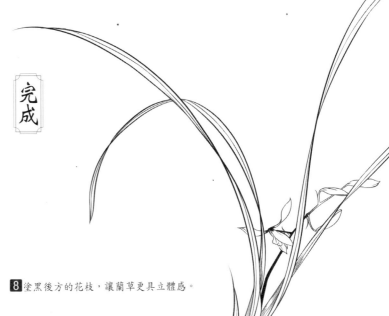

8 塗黑後方的花枝，讓蘭草更具立體感。

6.1.2 花卉

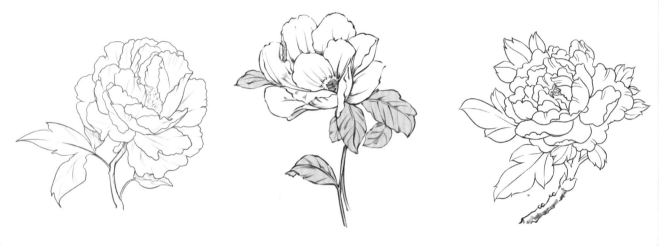

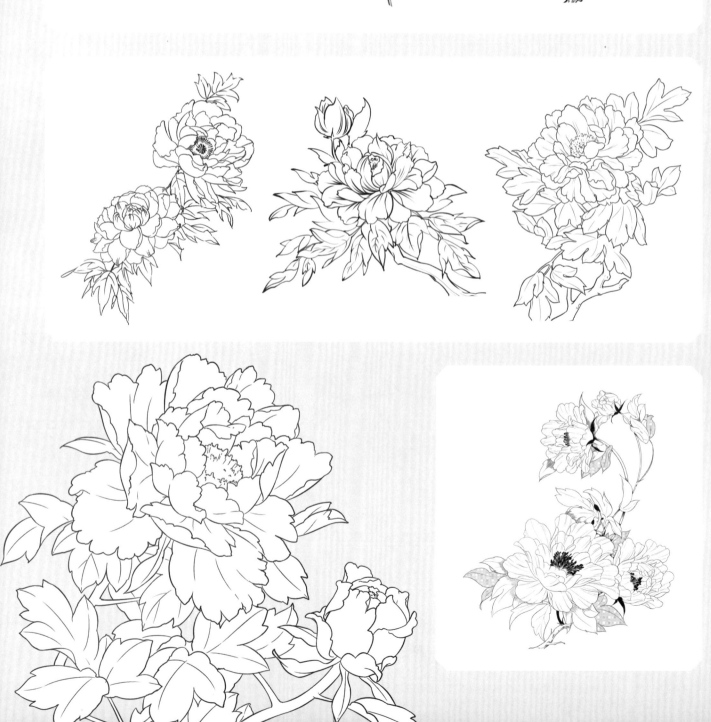

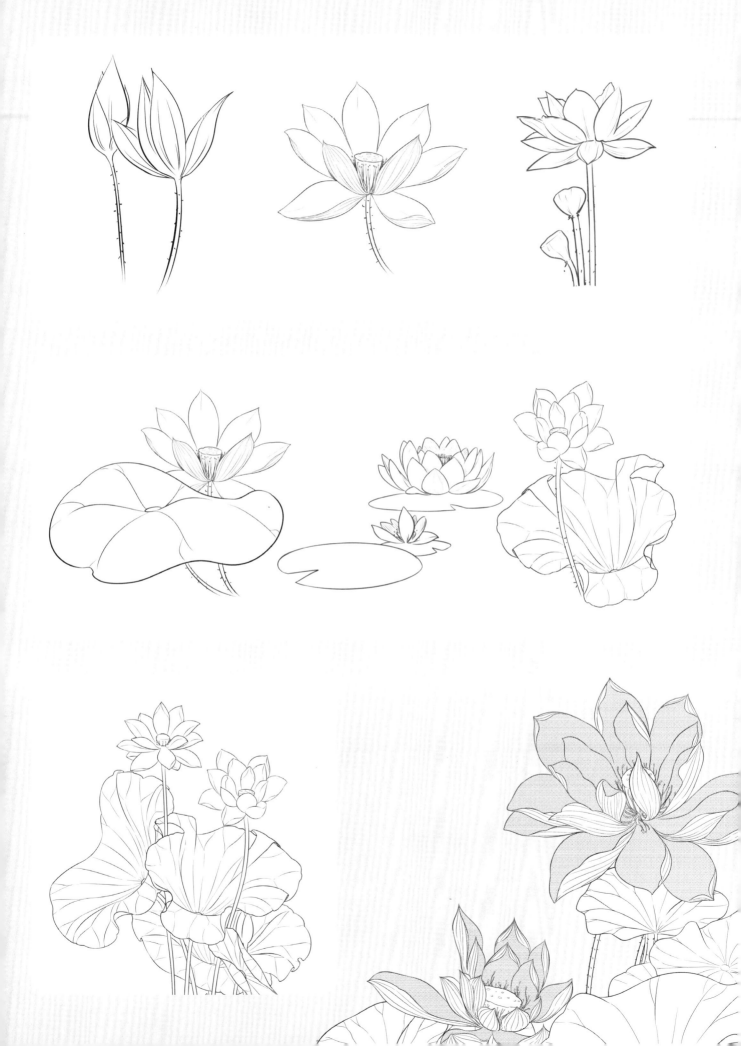

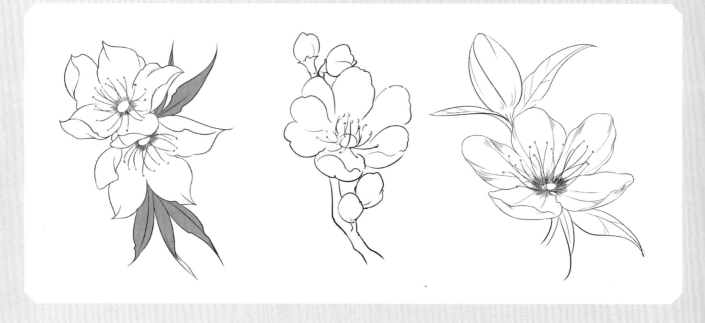

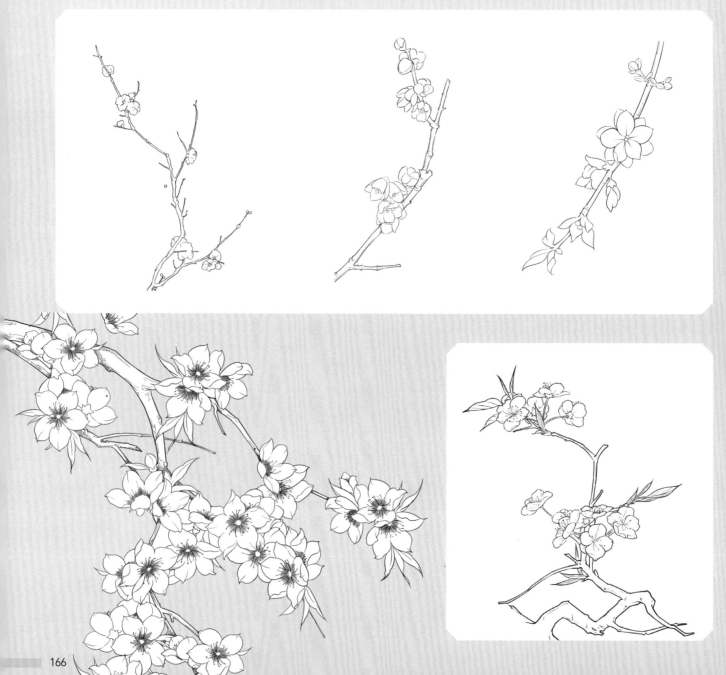

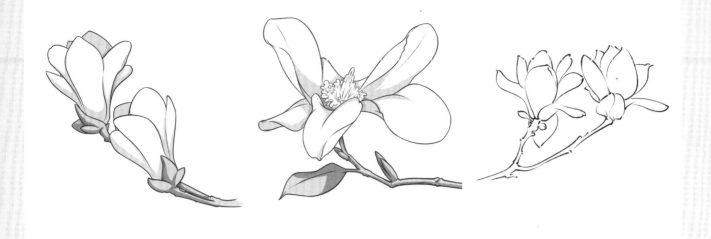

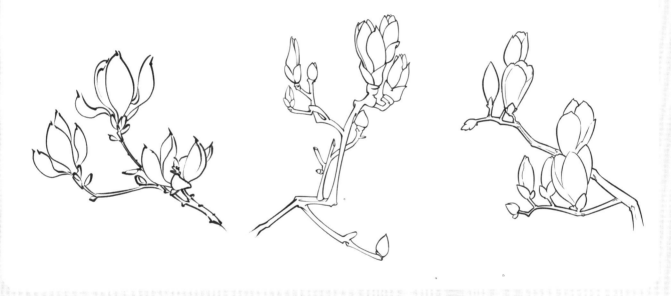

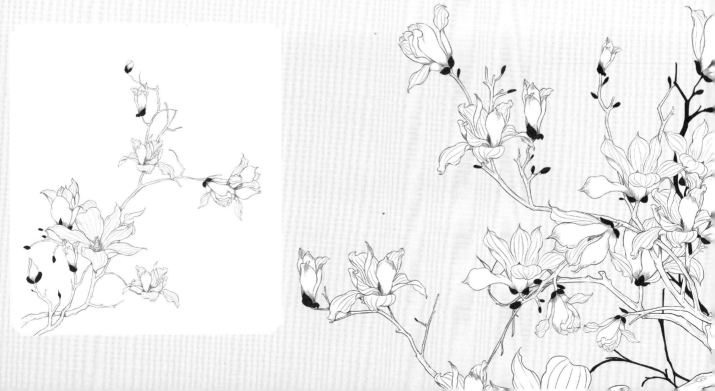

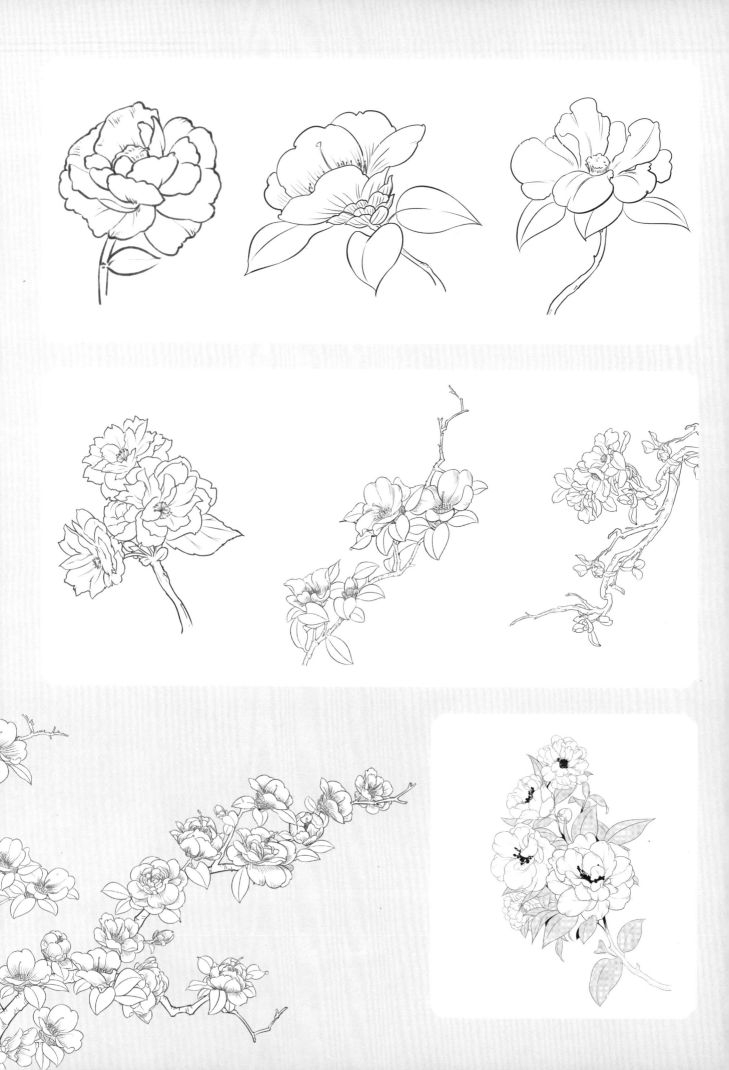

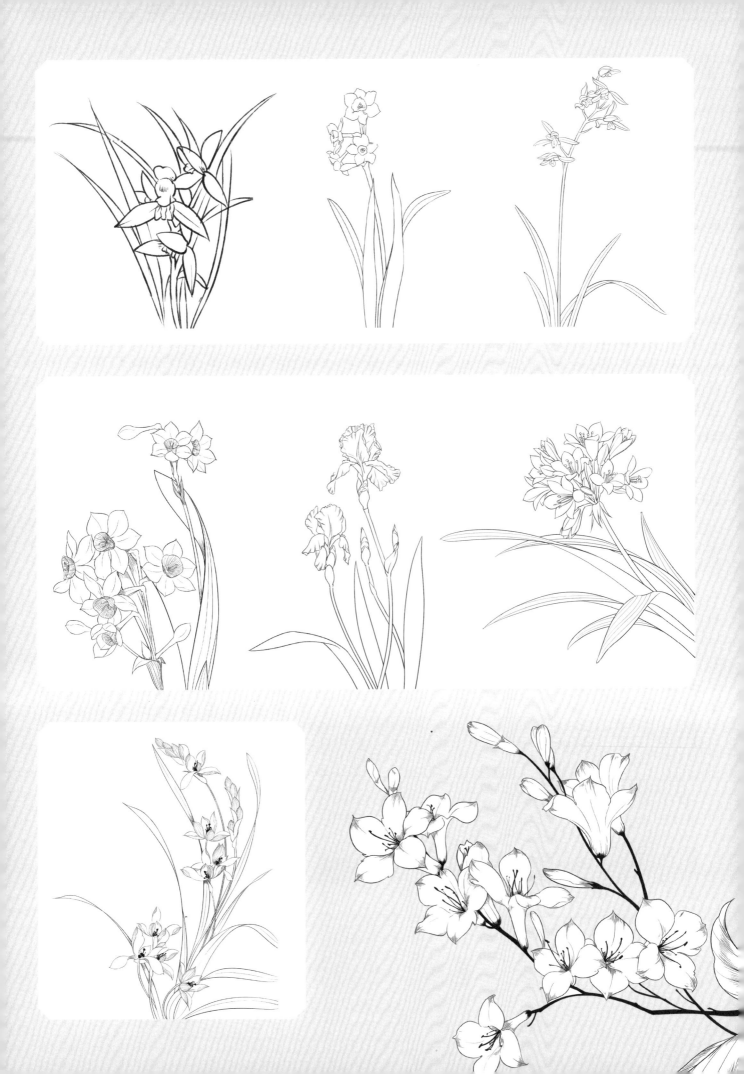

6.1.3 枝葉

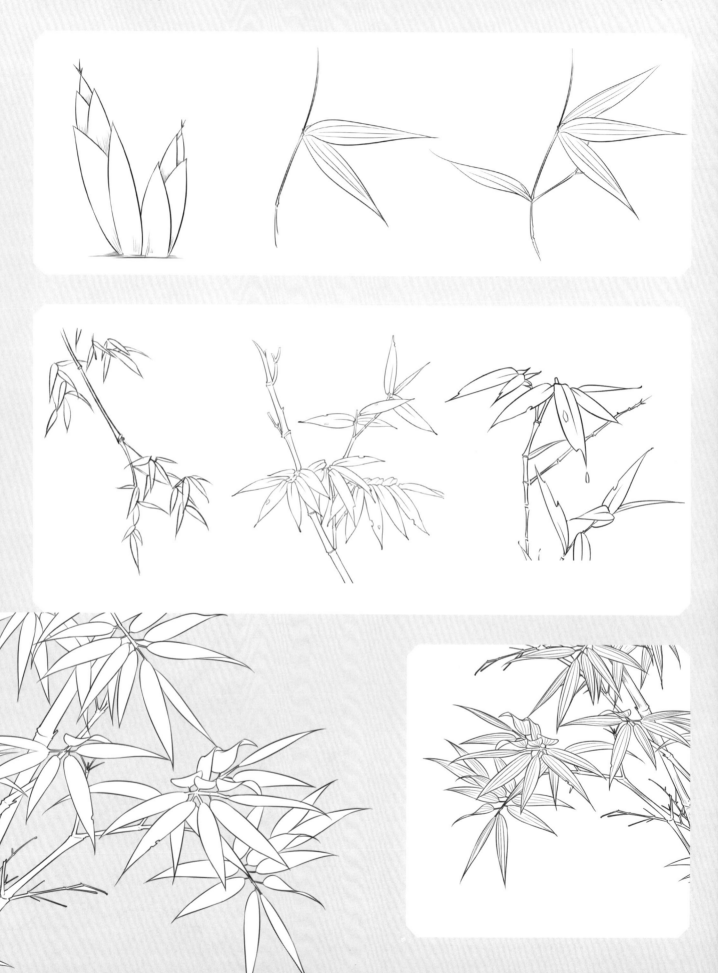

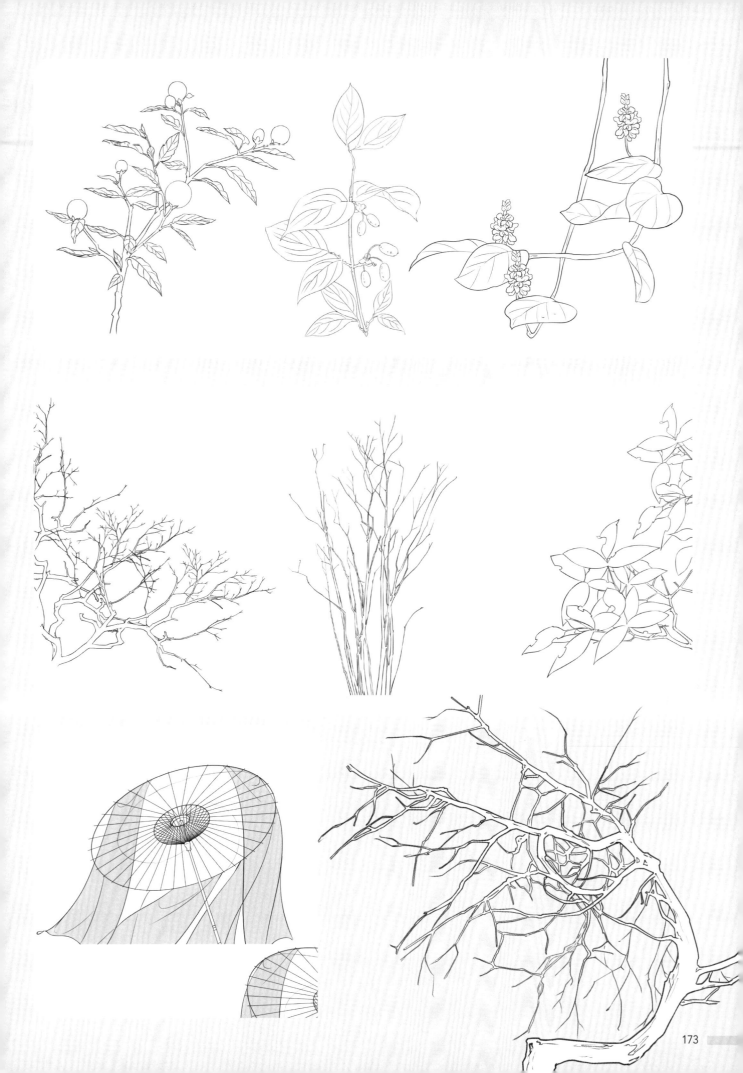

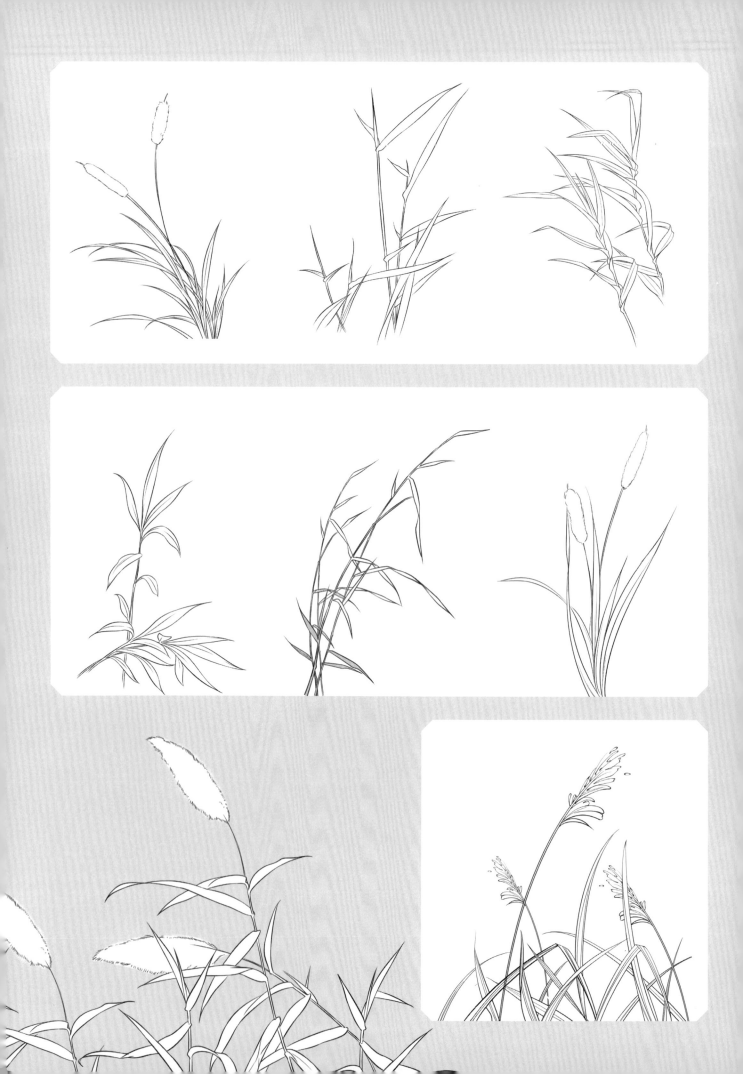

6.2 飛禽走獸

相較於一般漫畫，古風漫畫中的動物更具靈氣，而不是單純的可愛。題材多是鹿、鶴、鯉及傳說中的神獸，不會出現龍貓等現代流行的寵物。

6.2.1 古風動物的繪畫要點

皮毛質感的表現

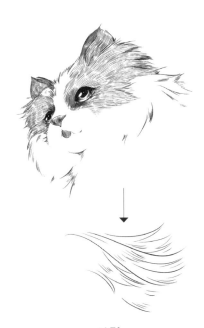

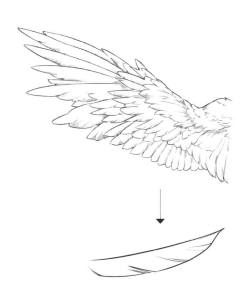

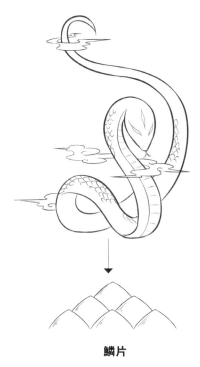

毛髮

毛髮的表現可以參考頭髮的畫法，用長線條表現輪廓，短排線表現光澤和質感。

羽毛

質感比毛髮硬，因此邊緣更清晰、更粗。表現質感和紋理的線條也要乾淨利落。

鱗片

鱗片是一層層疊加在一起的，邊緣光滑。爬蟲類動物的鱗片尖端較尖呈三角形，魚類的則比較圓滑，呈半圓形。

造型的優化

加長胸鰭和尾巴，讓魚的造型更加飄逸。

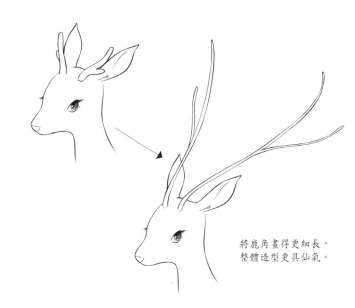

將鹿角畫得更細長，整體造型更具仙氣。

步驟案例 狐狸

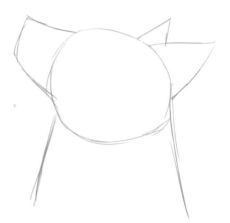

1 用幾何圖形概括出狐狸的頭部。圓形為頭部，梯形為嘴，三角形代表耳朵。

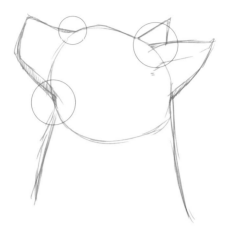

2 進一步刻畫頭部形狀。用曲線將轉折處連接起來。

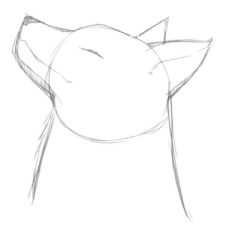

3 加上五官。眼睛位於嘴和頭部連接處的下方，鼻子則在嘴的頂端。

4 描線。先用粗線勾出整體輪廓，再在耳根、脖子下方用線段表現一些毛髮的質感。

5 清除草稿。乾淨的線稿會讓細節的添加變得更輕鬆。

6 用不連貫的線段表現出毛髮質感，並在頭頂和背部勾出一個區域，用於加深毛色。

7 用排線畫出深色毛髮，讓毛髮的層次更豐富。

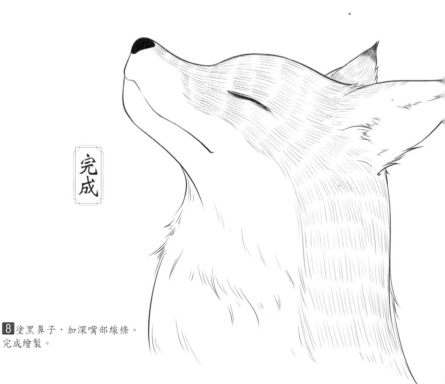

完成

8 塗黑鼻子，加深嘴部線條。完成繪製。

步驟案例 神龍

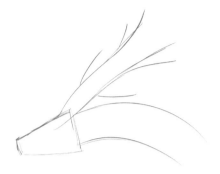

1 用幾何圖形概括出龍的形態，梯形表示龍頭，線條表示龍角，半弧形表示龍身。

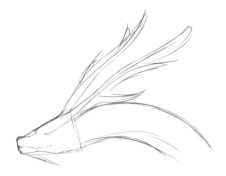

2 細化。將龍頭的雛形勾勒出來，並加粗龍角。

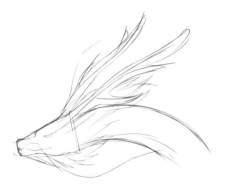

3 在下巴處和頭部後方畫些飄舞的鬃毛。

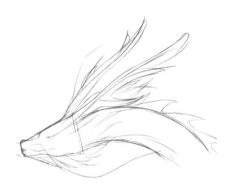

4 在背部添加一些鋸齒狀的鰭，讓龍看上去更加威猛。

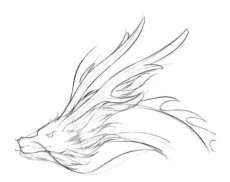

5 用粗一些的線條來描繪外輪廓，再用細線刻畫鬃毛，表現出不同的質感。

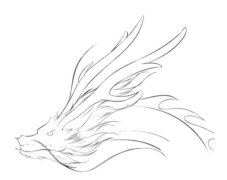

6 清除草稿線，加深一下外輪廓的線條。

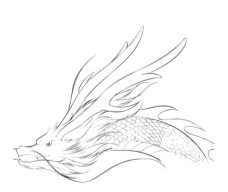

7 繪出龍身上的鱗片。鱗片的排布要順著龍身的起伏變化。

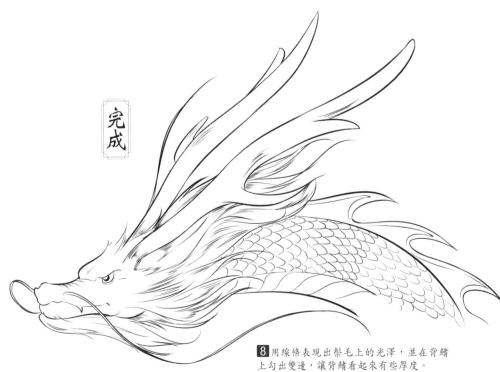

完成

8 用線條表現出鬃毛上的光澤，並在背鰭上勾出雙邊，讓背鰭看起來有些厚度。

6.2.2　飛禽

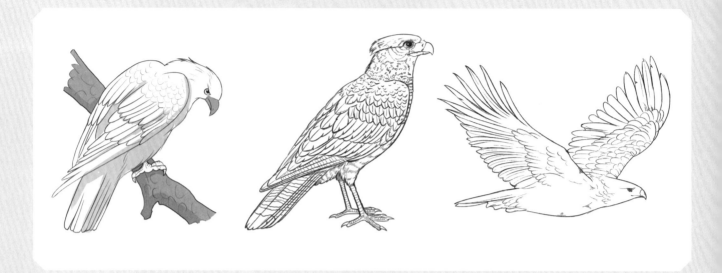

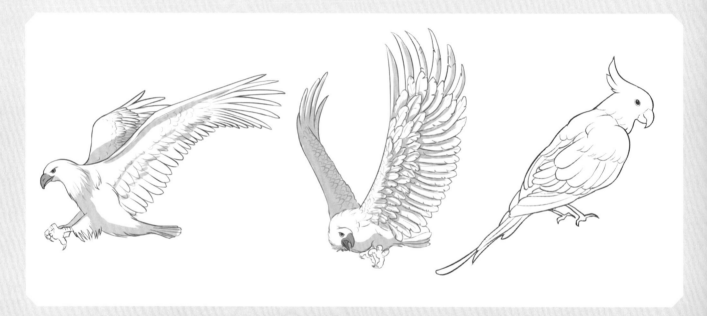

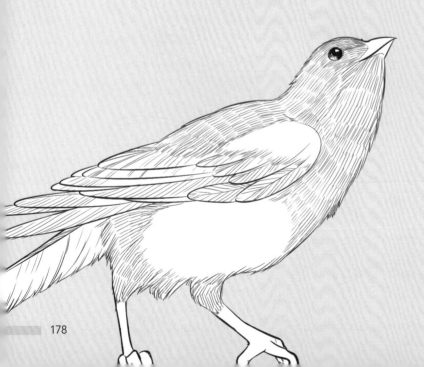

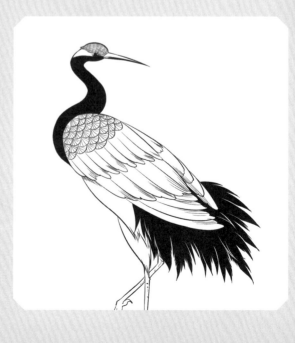

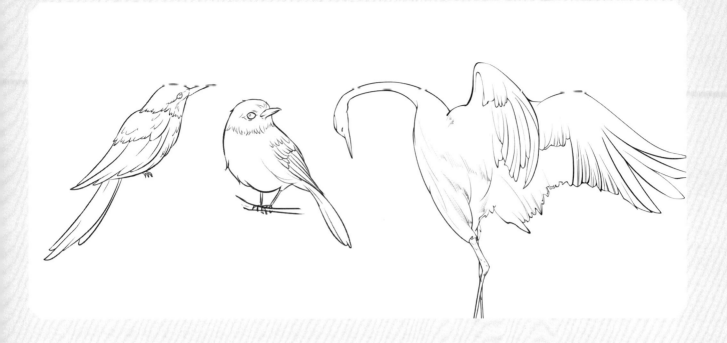

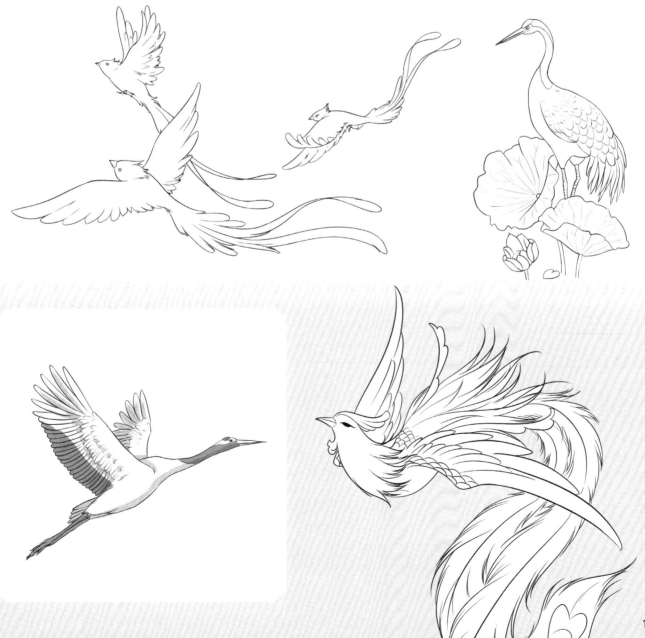

6.2.3 獸類

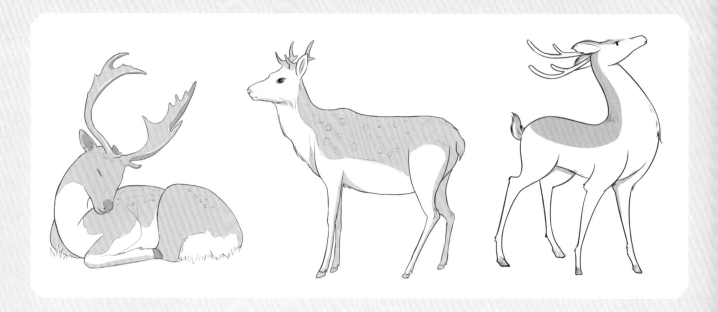

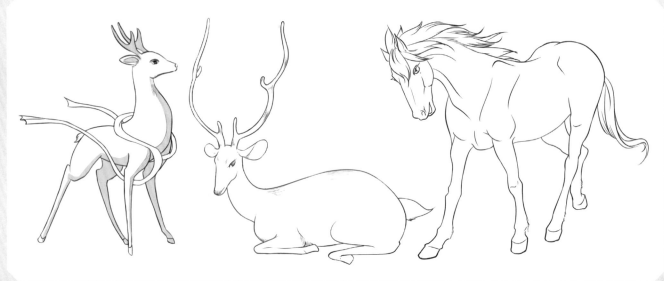

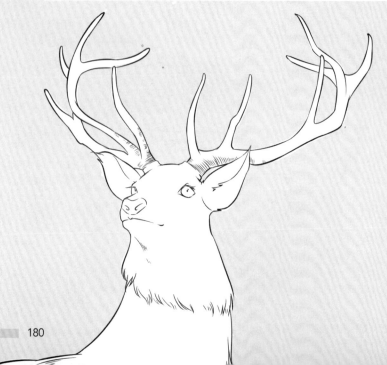

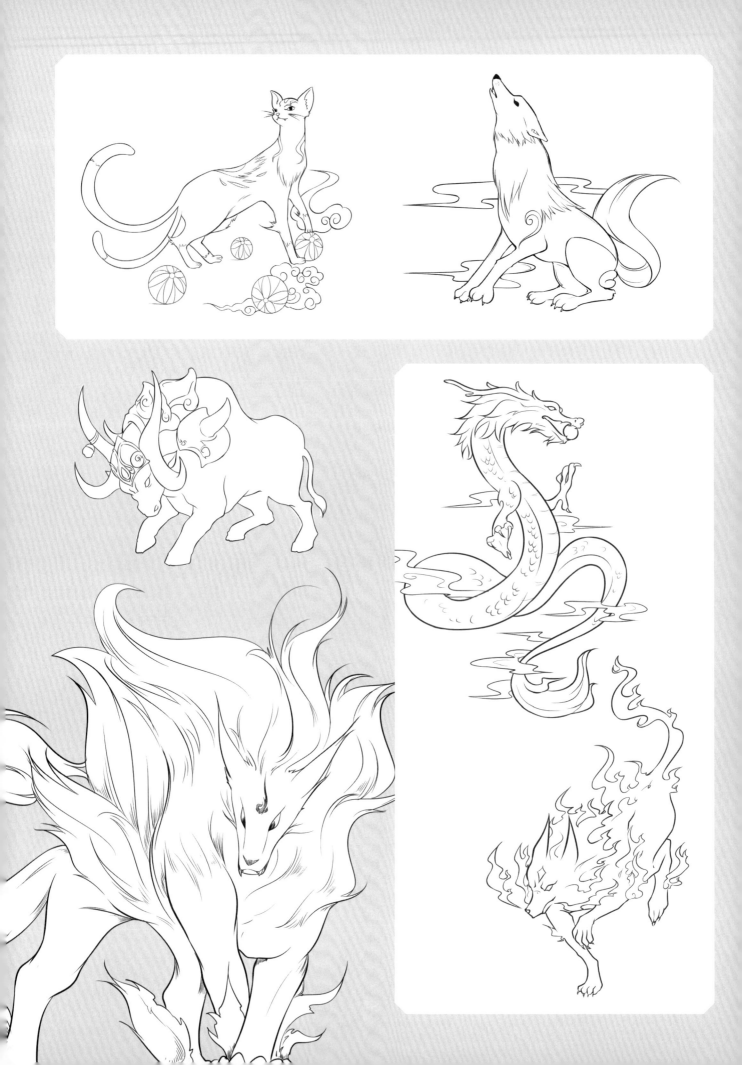

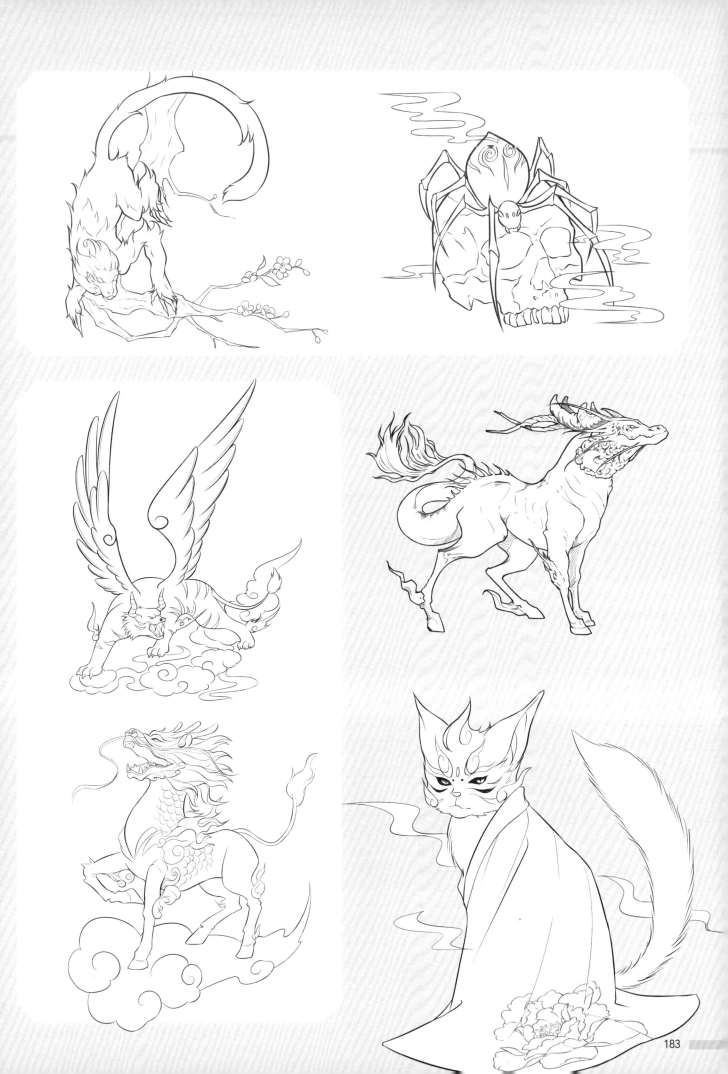

6.2.4 水族

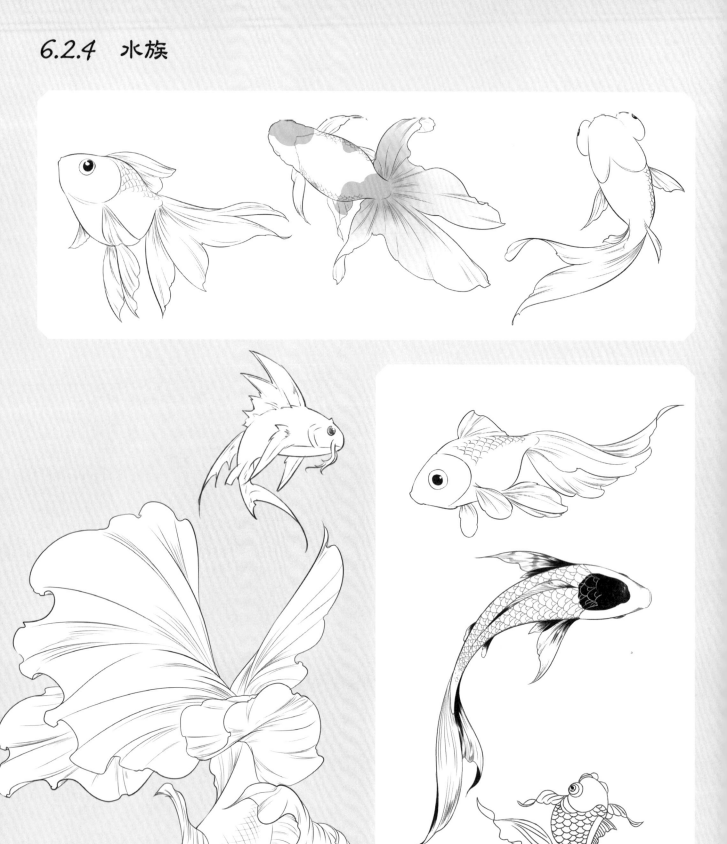

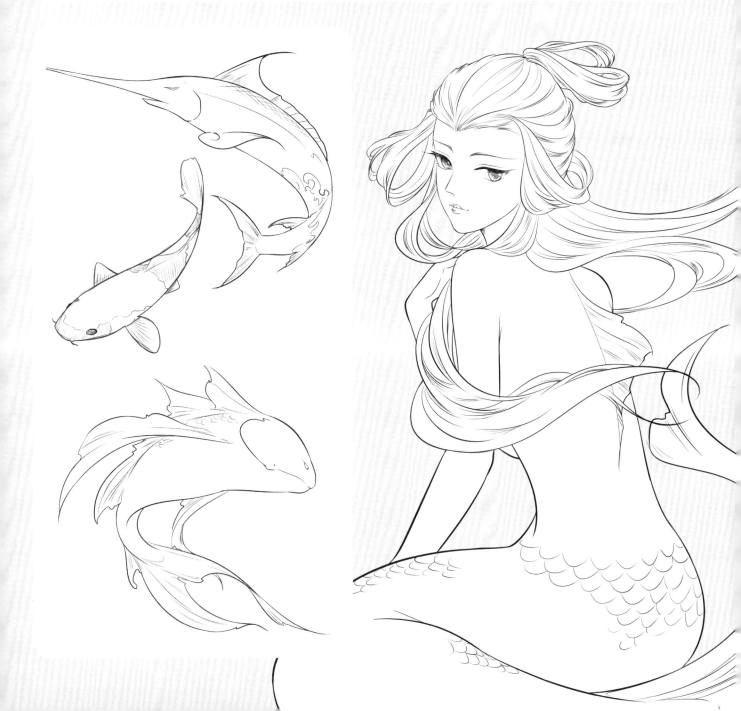

6.3 紅牆碧瓦

古代建築雕梁畫棟，常會刻畫一些精美紋樣、壁畫等。在古代，人們對於裝修、裝飾十分講究，所有的建築部位或構件都會美化，所選用的紋樣、圖案因部位與構件性質的不同而有所分別，從而構成了豐富多彩的古風建築。

6.3.1 古風建築的基礎知識

古風建築的特點

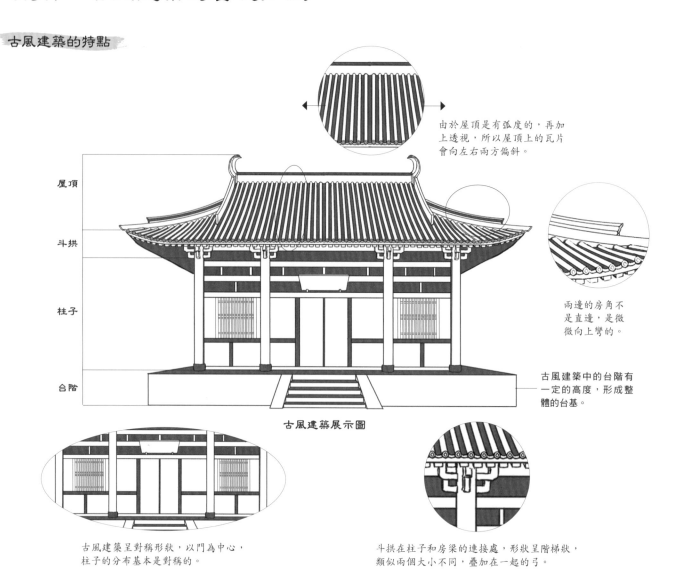

由於屋頂是有弧度的，再加上透視，所以屋頂上的瓦片會向左右兩方偏斜。

兩邊的房角不是直邊，是微微向上彎的。

古風建築中的台階有一定的高度，形成整體的台基。

古風建築展示圖

古風建築呈對稱形狀，以門為中心，柱子的分布基本是對稱的。

斗拱在柱子和房梁的連接處，形狀呈階梯狀，類似兩個大小不同，疊加在一起的弓。

各種屋頂的刻畫

瓦片可以看作圓柱體與半圓柱體的結合。

用細密的短線來刻畫茅草屋頂。

先將正面畫出來，再添加反面的青瓦。

步驟案例 古典屋舍

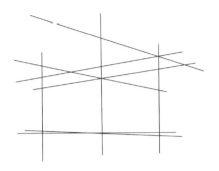

1 用鉛筆、直尺確定好透視線與透視角度。

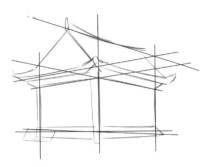

2 根據透視線將房屋大致刻畫出來。可將房屋看作一個長方體加一個三稜柱。

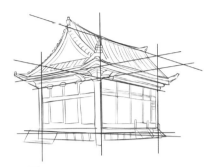

3 根據透視線對草圖進行細節添加，進一步刻畫外形。

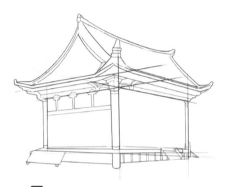

4 擦去透視線，用針筆進行描線。描線時先將房屋的輪廓勾出來。

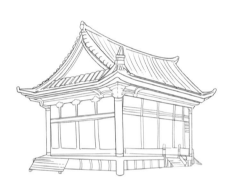

5 用細一點的針筆將內部細節勾勒出來。

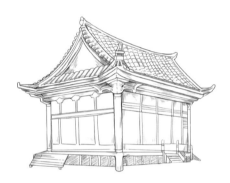

6 用短弧線來表現上方的瓦礫，並用排線描繪陰影。加深一些線條，使房屋更具立體感。

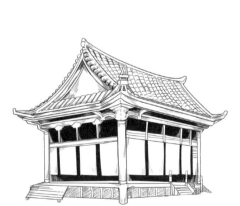

7 用粗一些的針筆填充暗面，使畫面更完整，完成房屋的繪製。

完成

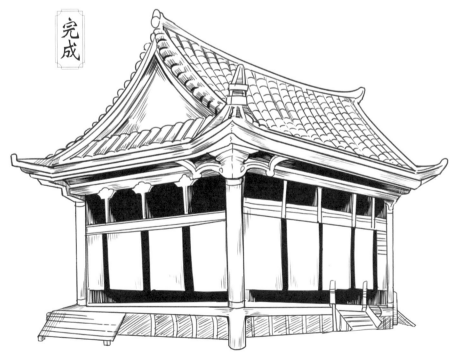

步驟案例 山間茅屋

1 畫出透視線，確定好透視角度。

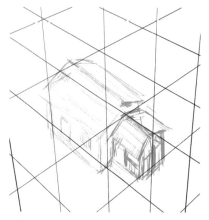

2 根據透視線將俯視的茅屋勾畫出來。

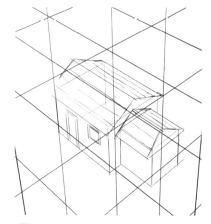

3 根據透視線細化草圖，用鉛筆畫出乾淨的線條，並勾勒茅屋外形。

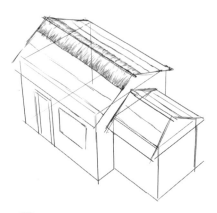

4 擦除多餘的透視線，並在繪製好的茅屋框架上用針筆刻畫屋頂上的茅草。茅草一排排整齊分布，用排線繪製畫出結合疏密的排列組合。

5 勾出牆沿，隨後刻畫牆內，在畫牆時線條要有輕微的起伏。

6 清除掉剩餘的透視線，牆壁上用細弧線刻畫些石瓦痕跡。

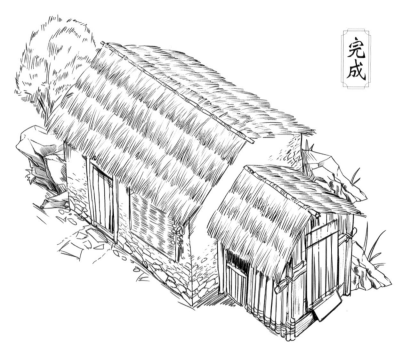

完成

7 在茅屋四周添加些山石樹木，豐富畫面，使茅屋更具山林氣息。最後用黑色填充暗面的陰影，增加茅屋的體積感。

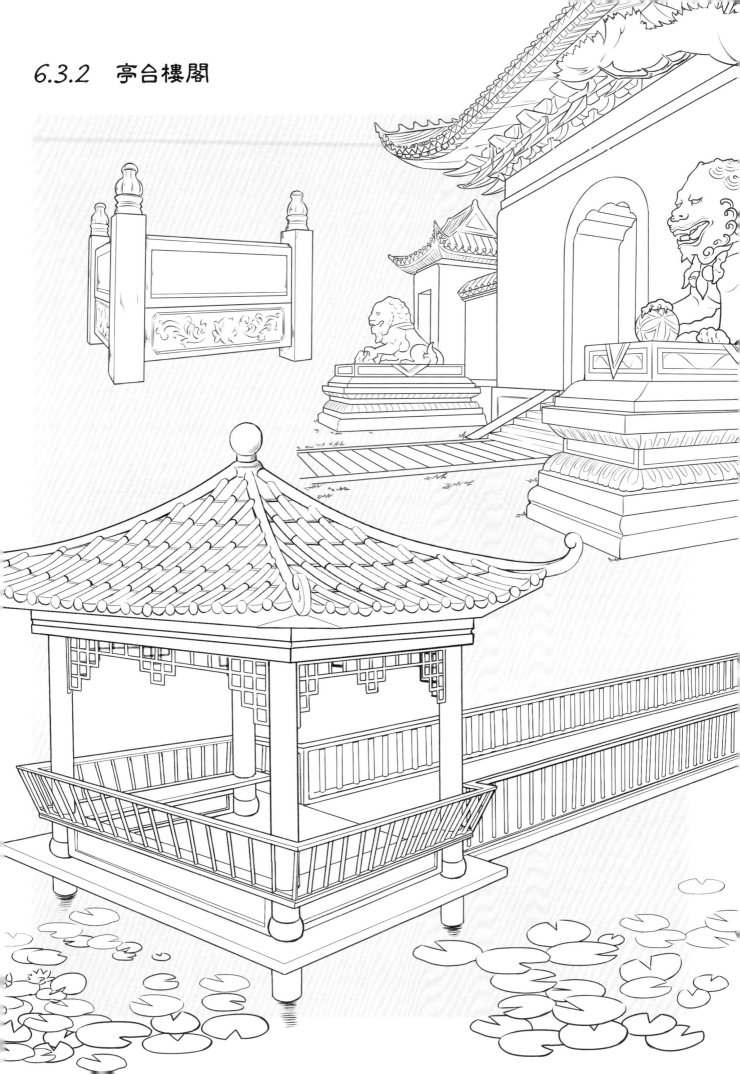

6.3.2 亭台樓閣

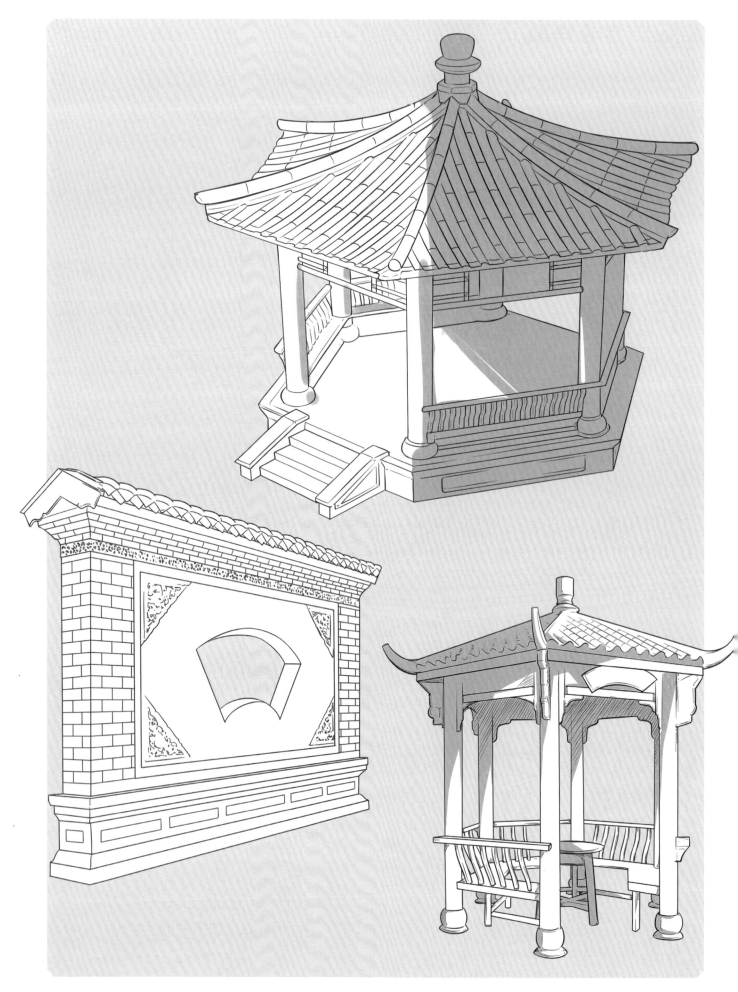

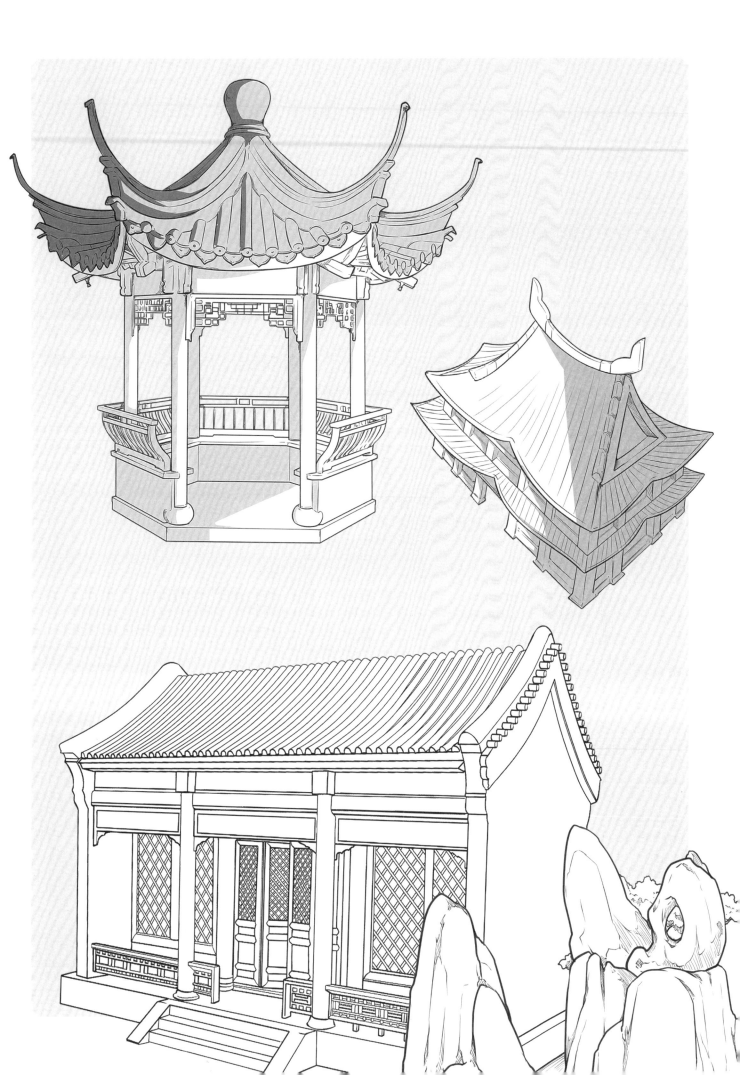

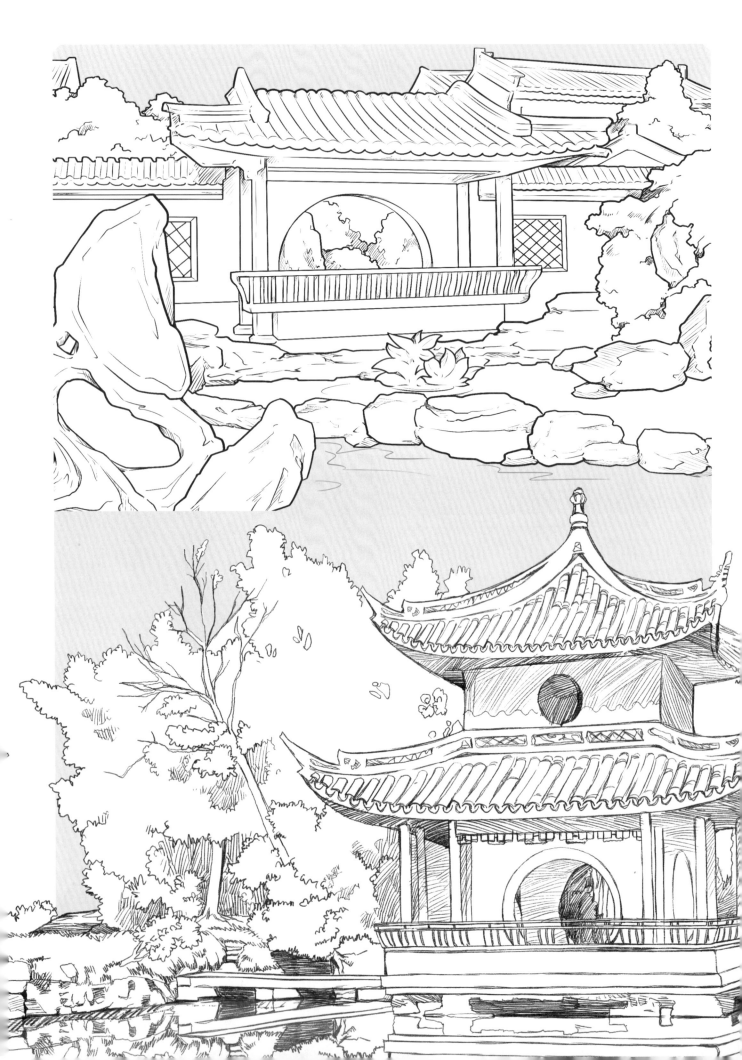

6.3.3　屏風家具

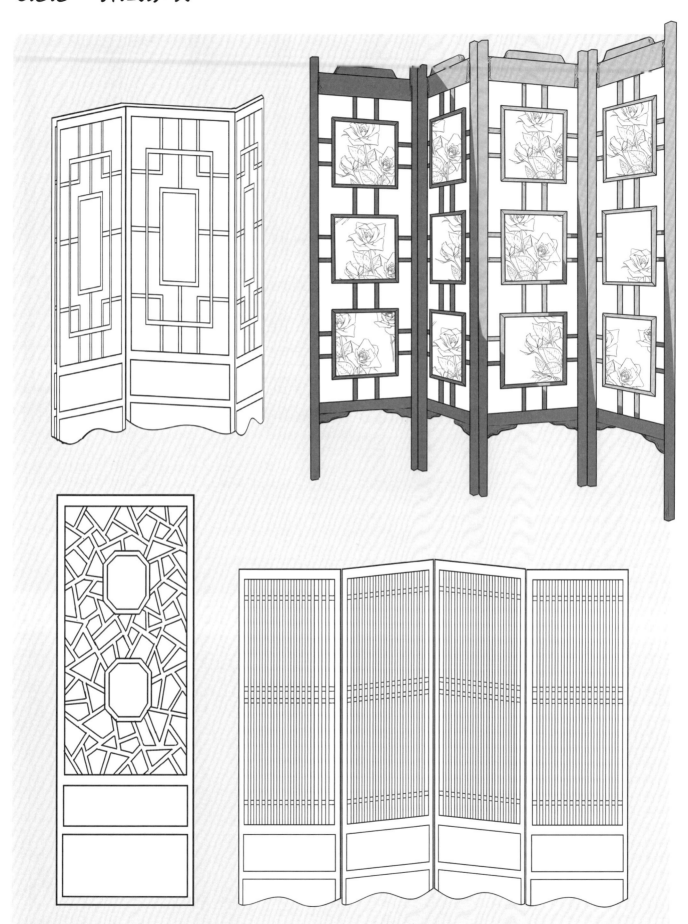

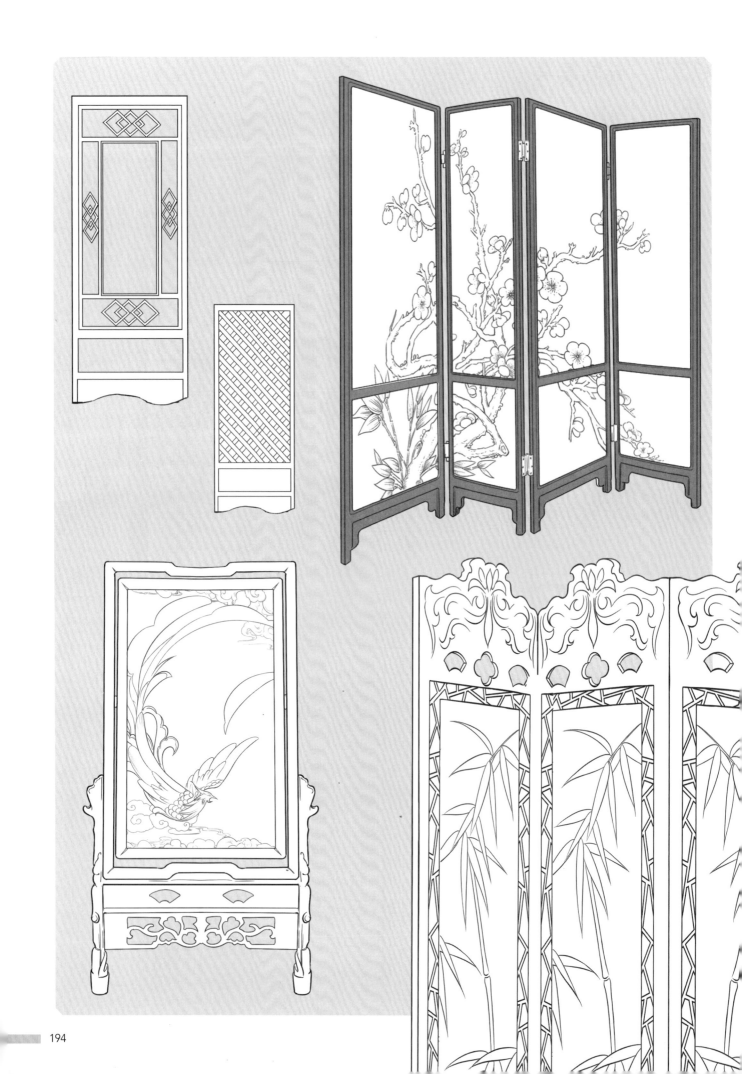

一幅完整的古風插畫要做到各方面都和諧統一，不論是人物的服裝、髮型，還是背景中景物的表現方式，都要體現出古風的特點。

第7章

唯美古風插畫繪製

7.1 霓裳花語

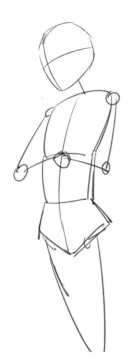

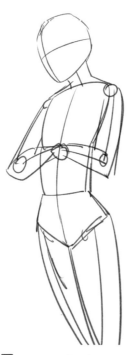

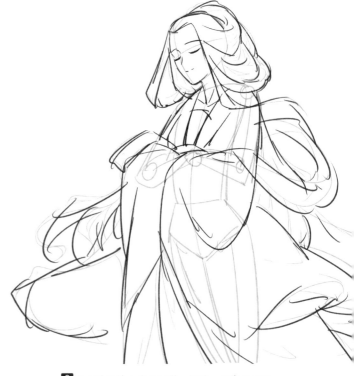

1 繪出身體結構，用鉛筆概括
人物的大致動作。

2 添加肌肉輪廓，表現人體的
厚度和立體感。

3 在人體結構上繪出頭髮、服裝、五官的雛形，
確定畫面的構圖和佈局。

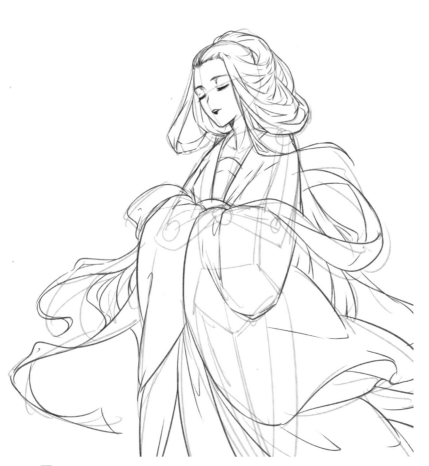

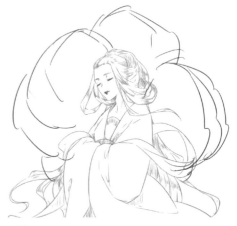

5 擦掉草稿線，在人物的背後繪製幾個大輪
廓，用以確定背景花朵的位置和大小。

4 勾線時，用針筆進一步細化人物，繪出五官、髮絲細節和服裝上的皺褶。

6 細化背景中的花朵，用波浪線來表現花瓣
邊緣的起伏變化。

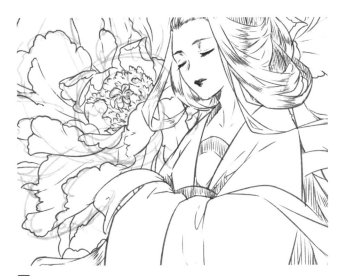

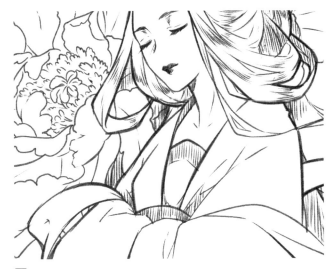

7 細化花朵，繪出花蕊。用同樣的方式繪出另外兩朵。

8 用豎線繪出服裝上的陰影和色調，讓層次感更加分明。

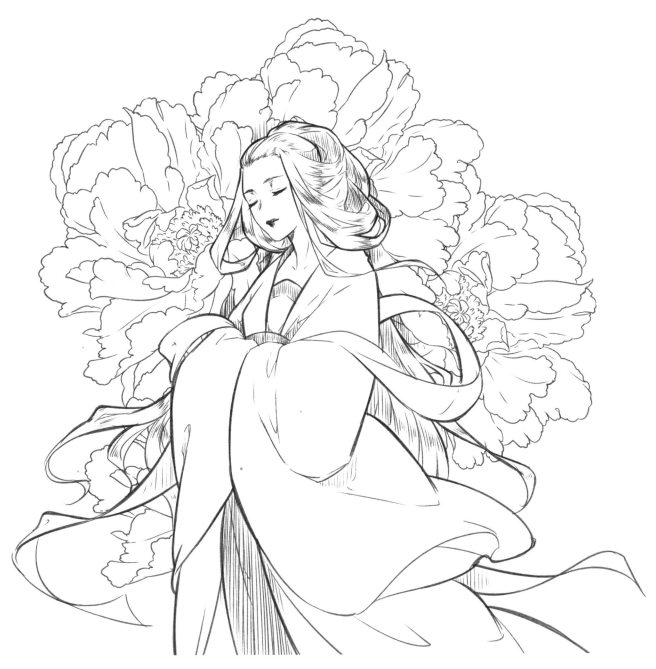

7.2 靈山仙境

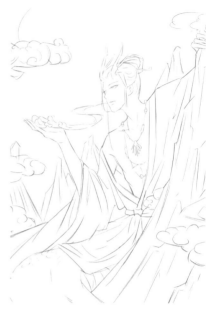

1 用鉛筆起草，畫出關節球和中心線以確定軀幹位置與動勢走向。

2 繪出身體輪廓，注意關節的轉折處理與遮擋關係。

3 細化草圖，古風靈山不用太過寫實。為了貼合人物動態，服飾刻畫成半敞狀態，添加一些隨性、慵懶的氣息。

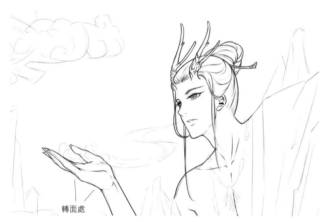

轉面處

4 從臉部開始描線，用細一些的針筆勾勒五官，再用弧線勾出髮型。男性手部的線條明顯，勾線轉面處時下筆應加強力度。

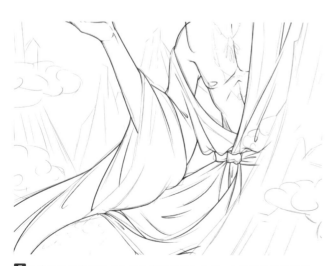

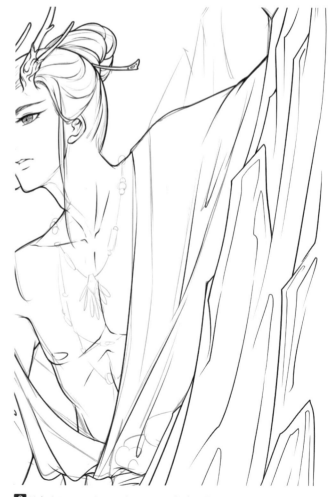

5 用柔軟的弧線勾勒衣物能令質感更加柔軟，勾勒時線條須平滑。

6 刻畫左側的山脈。山脈堅硬，勾畫時力度須重些，靈山的脈絡轉角弧度也要鋒利些。

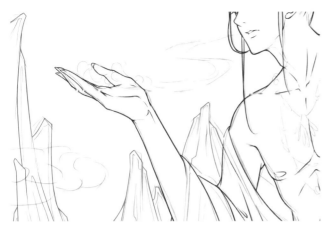

7 用同樣的方法刻畫遠處山脈，這裡換用細一些的筆，下筆時要輕。

8 細化背景，用波浪線勾出流雲。古風雲是用捲曲的線條組成的，類似紋飾，而不是真實的雲。

10 細化尾部，先用細線勾出鱗片的大致位置。鱗片是由多個半弧形疊加而成，每片鱗片的邊緣都要用雙層線表現出鱗片的厚度。

11 用柔軟的弧線勾勒吹出的氣體，弧線的弧度可以大一些，更顯柔和。在空曠處描繪幾隻遠方大雁以豐富畫面。

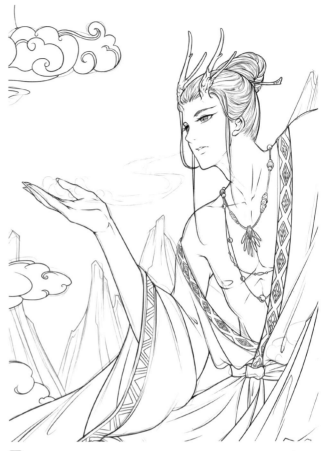

9 細化服飾，在領口與袖口繪製一些古風紋飾。紋飾由重複的菱形組成，在服裝的彎折處會出現透視變形。勾出胸口處的項鍊。可在項鍊上添加花紋，其看上去更精緻。

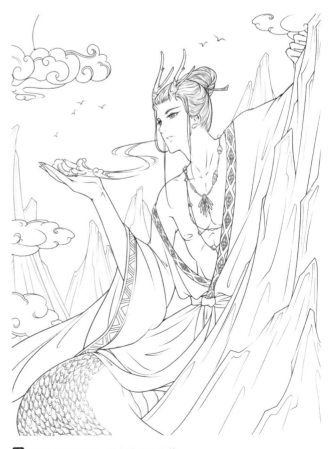

12 清除剩餘的線條，完成線稿的繪製。

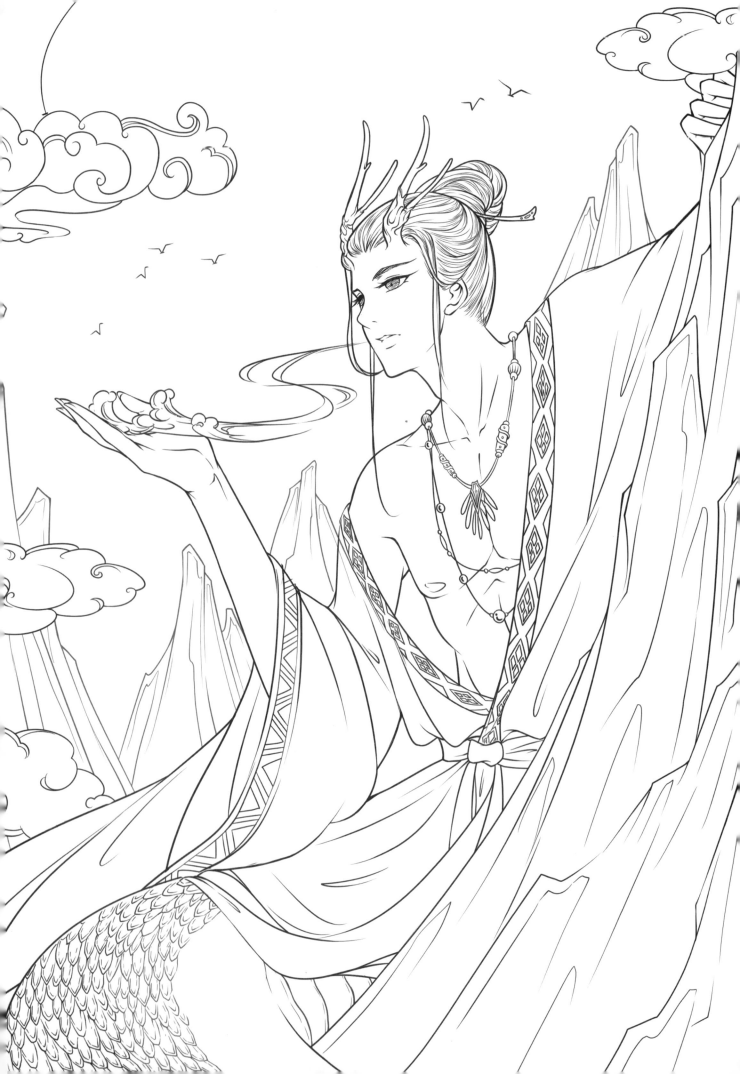

7.3 相思迷局

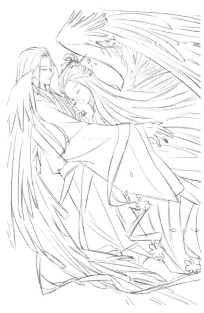

1 用鉛筆確定構圖。圓圈表示頭部,結構線表示四肢。

2 繪製髮型服飾,確定大致的形態。先勾出翅膀的外形。

3 因為畫面有些複雜,細化草圖時需多花些時間來整理線條。注意!要表現出服飾與翅膀飄逸的動態。

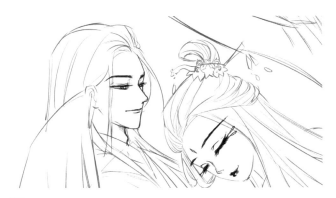

4 從臉部開始,用針筆勾線。古風人物的五官清麗精緻,用線細膩。男性的五官線條硬朗,女性則更柔和。

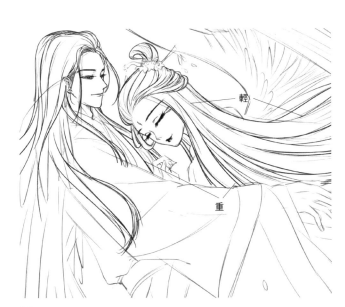

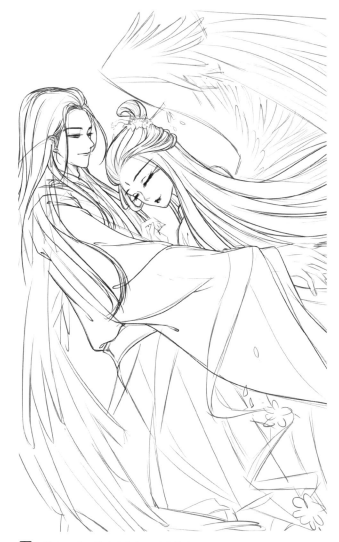

5 用流暢的弧線來勾勒頭髮,勾畫時要注意線條的輕重變化。

6 繪製衣褶時用筆先重後輕,手腕著力。

7 捲曲處的衣褶較多，先將捲曲的外側邊勾出，再刻畫內部線條。飄動的披帛應用順滑、柔軟的線條來表現，下筆時盡量一氣呵成。

8 繪製紋飾以豐富畫面。袖襬處的紋飾因衣褶的變化而形成曲面。

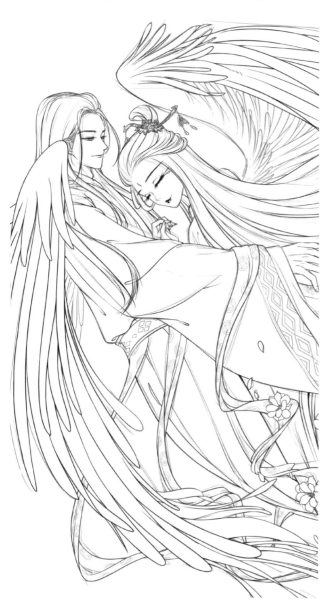

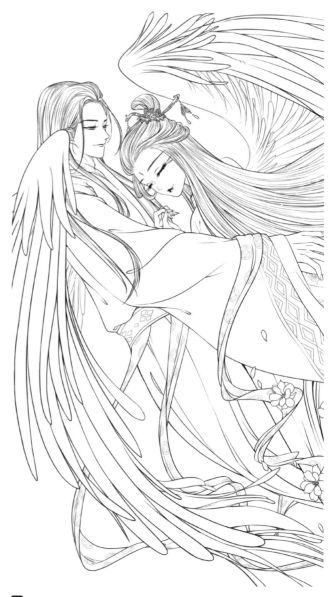

9 將翅膀拆成三層來繪製，從上至下一一刻畫。羽毛要根根分明且有弧度，羽尾則要飄逸些。

10 清除完草稿後，在頭髮間隙加上髮絲，在豐富細節的同時使畫面更為整體化。

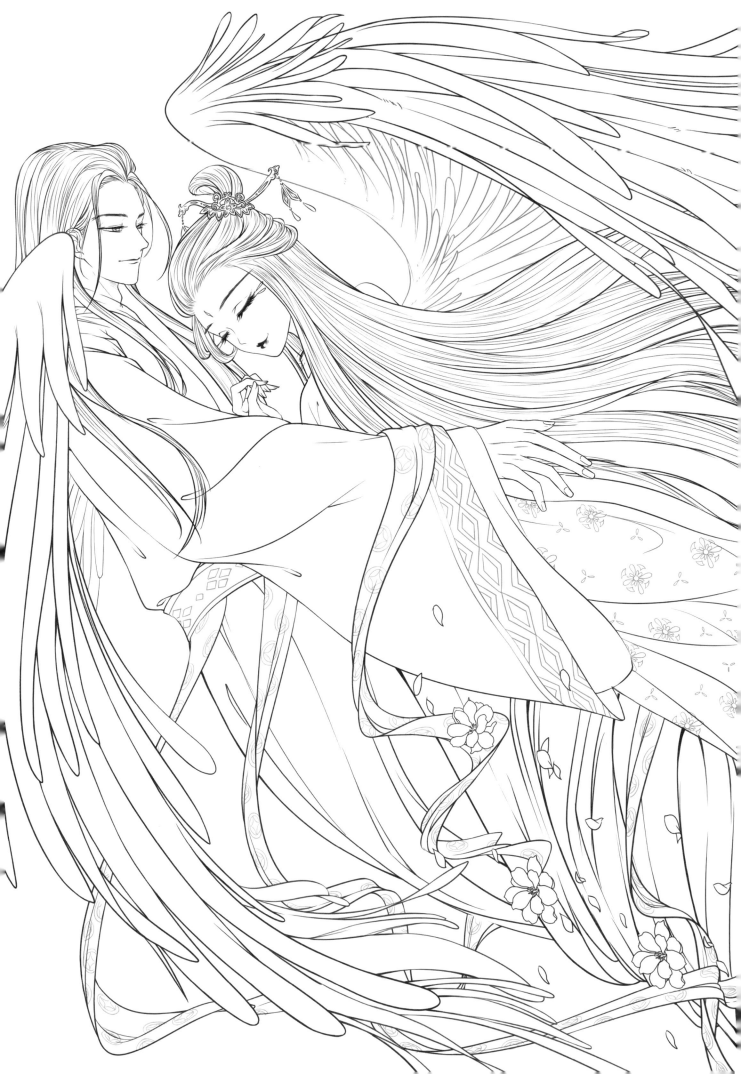

7.4 閨中佳人

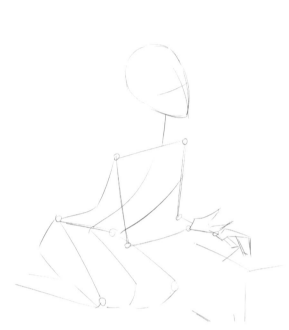

1 用鉛筆描繪出關節球與動勢線，將動態大致表現出來。由於透視關係髖骨被大腿遮住了，因此會顯得短一些。

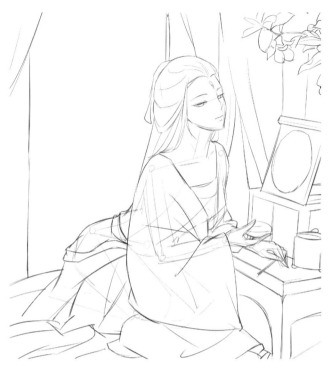

2 細化草圖。根據結構線確定五官及髮型服飾，並繪出梳妝台的外形。關節處的服飾堆疊，刻畫時要注意厚度的表現。

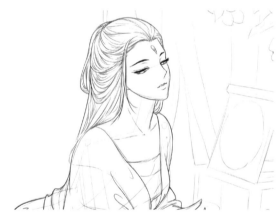

3 採用細一點的針筆描繪，注意粗細變化。用胸口處的線條起伏變化來表現胸腔的厚度。

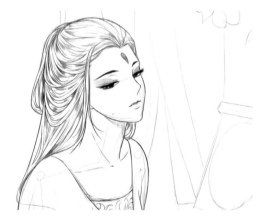

4 在頭髮互相遮擋處用線條表現出陰影，增加頭髮的層次感。為佳人添上兩抹眼影，使其更為精緻。

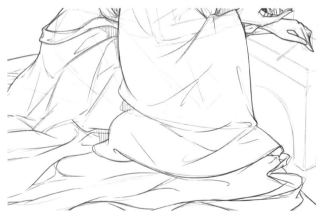

5 地上的服裝由於堆疊在一起，會出現很多橫向的皺褶，勾線時裙皺線條不宜太深。

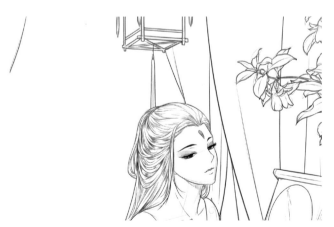

6 燈籠的直線可以借用直尺來繪製。花枝在人物前面，是近景，用粗一點的線條勾勒，拉開與人物間的距離。

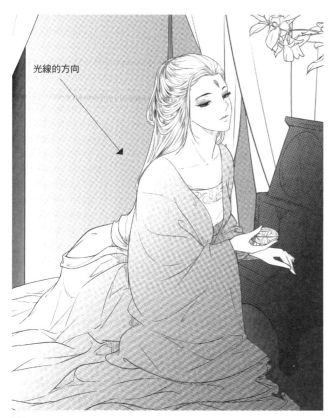

光線的方向

7 完成線稿、清除剩下的圖層後，須確定光源，在合適的位置貼上網點，暗面的網點顏色更密更深。

8 用白色刻畫出服裝向光面的反光。根據明暗關係確定高光面與鏡面的反射。

9 用灰度表現門簾，讓人物在整個畫面中顯得更加突出。

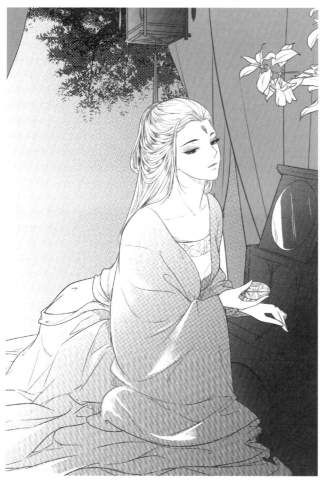

10 在上方加上樹木剪影作為遠景，豐富畫面的層次感。

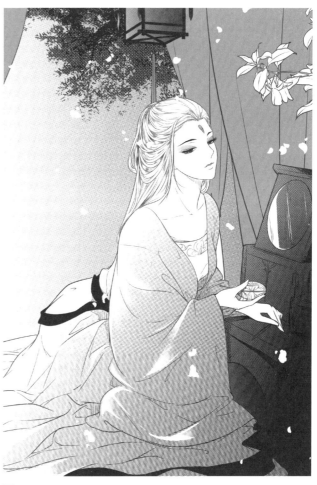

11 添加一些深色，並用白色點出一些花瓣，以提升畫面的意境。

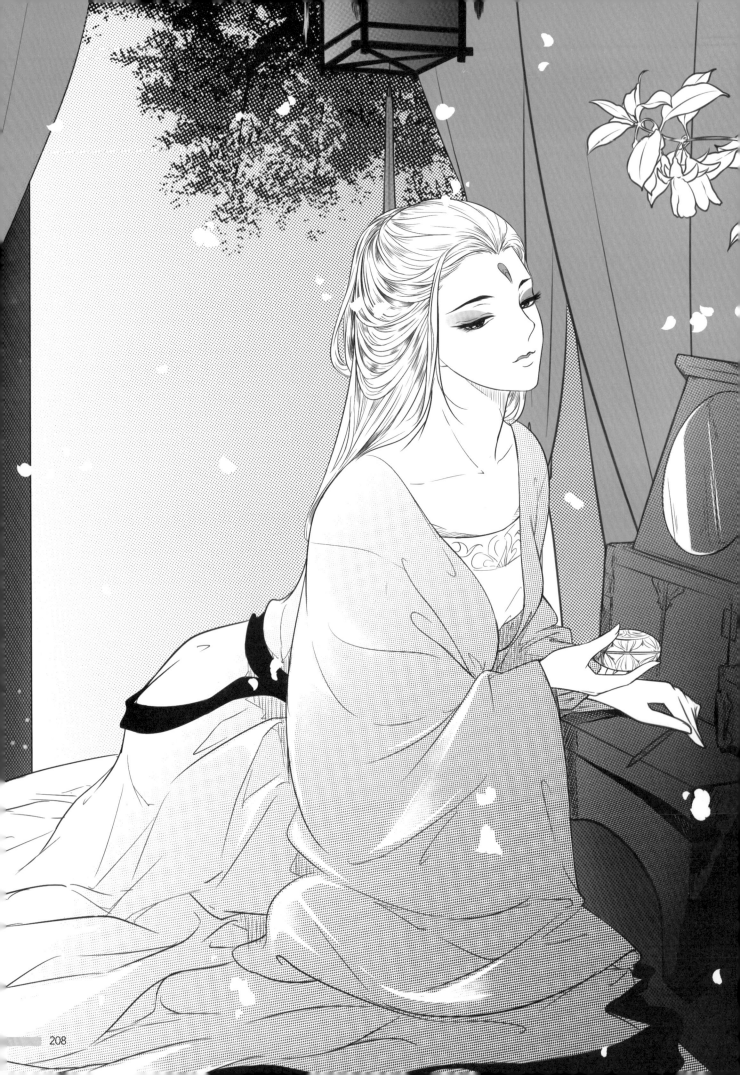